# Milano in cucina
## The flavours of Milan

*80 ricette della tradizione lombarda*
*80 traditional Lombard recipes*

A cura di **Edited by** **William Dello Russo**
Fotografie di **Photographs by** **Massimo Ripani**

**SiME** BOOKS

# Sommario
## Contents

Difficoltà delle ricette **Recipe difficulty**

▮ ▯ ▯ facile **easy**

▮ ▮ ▯ media **medium**

▮ ▮ ▮ elevata **hard**

# I sapori di Milano e della Lombardia

## The Flavours of Milan and Lombardy

Non c'è uno tra i piatti celebri della tradizione milanese e lombarda che non preveda l'uso del **burro**. Dal risotto alla milanese alla costoletta e al panettone, il burro è sempre stato un protagonista indiscusso sulla tavola lombarda. Una cucina grassa, fatta di carni robuste e di formaggi, di risotti sostanziosi, di zuppe e di cereali (rinomatissima la sua **polenta**), nata tra le valli di montagna e nelle pianure fluviali, schiacciata dalla notorietà delle altre regioni, ma che ha saputo via via recuperare lo status di uno dei distretti gastronomici più importanti del Paese. Difficile, praticamente impossibile stabilire il "piatto tipico" della regione. La sua complessa geografia e la sua storia millenaria, che non di rado si è nutrita delle creazioni delle grandi casate che l'hanno dominata attraverso i secoli (Gonzaga, Sforza, Visconti, Asburgo), hanno giocato un ruolo fondamentale nella diversificazione della tradizione culinaria.

Scrigno dei sapori di montagna, in diretto collegamento con le valli svizzere, è la Valtellina, dove trionfano piatti a base di grano saraceno

Every famous traditional Milanese or Lombard dish involves the use of **butter**. From a Milan-style risotto to the Milanese cutlet and panettone, butter has always been the key ingredient in the region's recipes. A rich cuisine of sturdy meats and cheeses, hearty risottos, soups and cereals (**polenta** is now a legend), born in the mountain valleys and on the river plains, overshadowed by the reputation of other regions, but gradually able to recover its status as one of Italy's leading gastronomic districts. It is difficult – impossible really – to elect the region's "typical dish". Its complex geography and its long history, often promoted by the creations of the great families who ruled it over the centuries (Gonzaga, Sforza, Visconti, Habsburg), played a key role in the diversification of culinary traditions.

The Valtellina is a treasure chest of mountain flavours, in direct contact with the Swiss valleys. Here buckwheat dishes (**pizzocheri**, **sciatt**, **polenta taragna**) and **apples** prevail. The gorges and peaks, dotted with mountain refuges, offer some of Italy's most delicious meats and cheeses: **Bresaola**, **Casera** and **Bitto**.

*11*

**I sapori di Milano
e della Lombardia**
*The Flavours of Milan
and Lombardy*

(pizzoccheri, sciatt, polenta taragna) e le **mele**. Le vallate e le cime, costellate di baite, regalano alcuni tra i più deliziosi salumi e formaggi italiani: **Bresaola, Casera e Bitto**.

**Taleggio** e **Formai de Mut**, **Branzi**, **Stracchino** e **Quartirolo** sono invece il vanto delle valli orobiche, in territorio bergamasco. Qui l'influenza veneta si fa preponderante – Brescia e Bergamo erano escluse dalla dominazione austriaca – e non solo nella parlata: **polenta e osei** (polenta con gli uccellini) è un piatto appartenente alla storia, ormai reperibile solo nella sua versione dolce e priva di volatili. Se i **casonsei** rimangono un simbolo della cucina bergamasca, insieme a **strangolapreti** e **mariconda**, quella bresciana risente della vicinanza del lago di Garda in un miscuglio di sapori acquatici e terrestri. Le dolci rive del lago costituiscono un habitat perfetto per gli ulivi, da cui si estrae uno dei migliori extravergini italiani.

Anche Como e Varese possono vantare questo singolare connubio tra acque e monti; anzi la cucina comasca è fortemente ispirata al lago (**missoltini** o agoni, **pesce persico**, **tinca** e **anguilla**), mentre il Varesotto

**Taleggio** and **Formai de Mut**, **Branzi**, **Stracchino** and **Quartirolo** are the pride of the Orobian valleys in the Bergamo area. Here Veneto influence was predominant – Brescia and Bergamo were excluded from Austrian domination – and not only in the language: **polenta e osei** (polenta with game fowl) is a dish that is part of history, now available only in a sweet version, without the fowl. Bergamo classic cuisine includes **casonsei**, **strangolapreti** and **mariconda**, while in Brescia nearby Lake Garda influences recipes with both meat and fish flavours. The gentle shores of the lake are a perfect habitat for olive trees, whose fruit produces one of the best Italian extra virgin oils.

Como and Varese may also boast this unique "surf and turf" combination. Indeed, Como cuisine is significantly inspired by the lake (**missoltini** or shad, **perch**, **tench** and **eel**), while the Varese area is enriched with the flavours of the Ticino and the plain rolling as far as the doorstep of Milan. Leaving behind the mountains and lakes we reach the plain: Lecco, Monza and Brianza are home to some of the most famous traditional dishes,

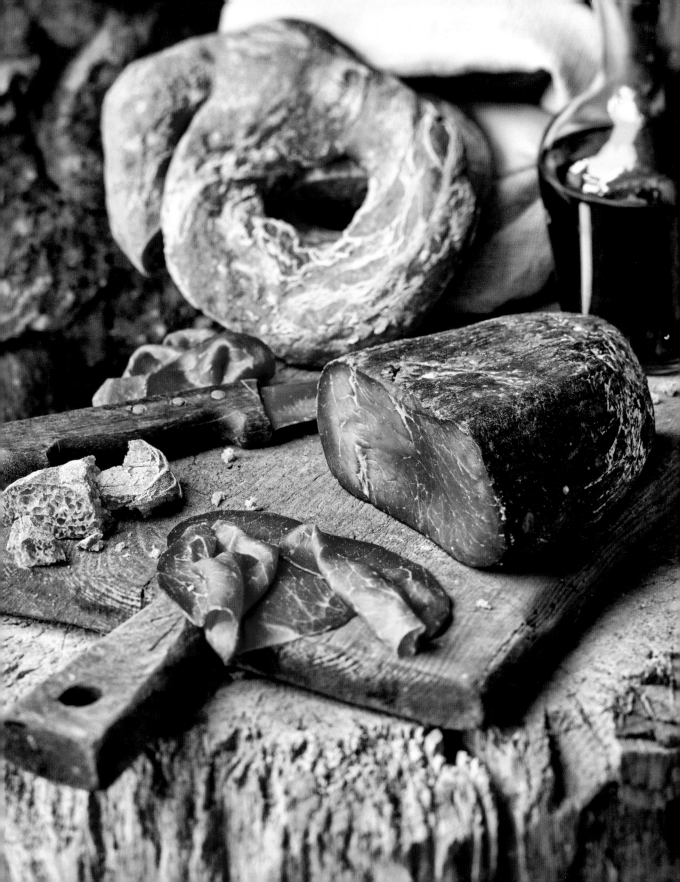

*14*

*I sapori di Milano
e della Lombardia*
The Flavours of Milan
and Lombardy

si arricchisce con i sapori del Ticino e della piana fino alle porte di Milano. Si abbandonano montagne e laghi per planare dolcemente in pianura. Lecco, Monza e la Brianza presidiano alcuni dei piatti più celebri della tradizione come la **polenta vuncia** e il **risotto con la luganega** (la salsiccia Brianza). Poco lontano, la città di Gorgonzola dà il nome al formaggio forse più conosciuto della regione.

Eccoci finalmente a Milano, dove si condensano alcune delle più celebrate tradizioni culinarie, dalle più famose – **risotto, costoletta, casoeula, trippa, mondeghili, minestrone** e **panettone** – fino a quelle cadute in disuso, travolte dalla modernità e superstiti solo in qualche antica locanda. La lunga storia della città, in particolare il secolo austriaco, ha inciso profondamente su gusti e sapori della cucina meneghina.

La pianura dove scorre il Grande Fiume è terra agricola di cascine e acque, dalle rilevanti tradizioni culinarie che risentono, da ovest a est, di influenze liguri-piemontesi, emiliane e venete, regioni con cui condivide numerose preparazioni, come ad esempio il **cotechino**.

like **polenta vuncia** and **risotto with luganega** (a Brianza sausage). Nearby, the town of Gorgonzola gives its name to what is perhaps the region's most famous cheese.

Finally we reach Milan, where some truly celebrated culinary traditions come together, from the most famous (**risotto, breaded cutlet, casoeula, tripe, mondeghili, minestrone, panettone**) to those now forgotten, left by the wayside by modern life and surviving only in some old-style eateries. The city's lengthy history, especially the century of Austrian rule, has had a profound effect on the aromas and flavours of Milan cuisine.

The plain where the great River Po flows is agricultural, with farms and watercourses. The important culinary traditions here were influenced, from west to east, by Liguria and Piedmont, Emilia Romagna and Veneto, regions with which it shares numerous products, for instance **cotechino**. Pavese, Lomellina and Oltrepo are the places to go for memorable **risotto** prepared with freshwater inhabitants like **frogs** and **shrimp**, and **river fish**. They also vaunt farmyard animals like Mortara **geese**, charcuterie like **Varzi**

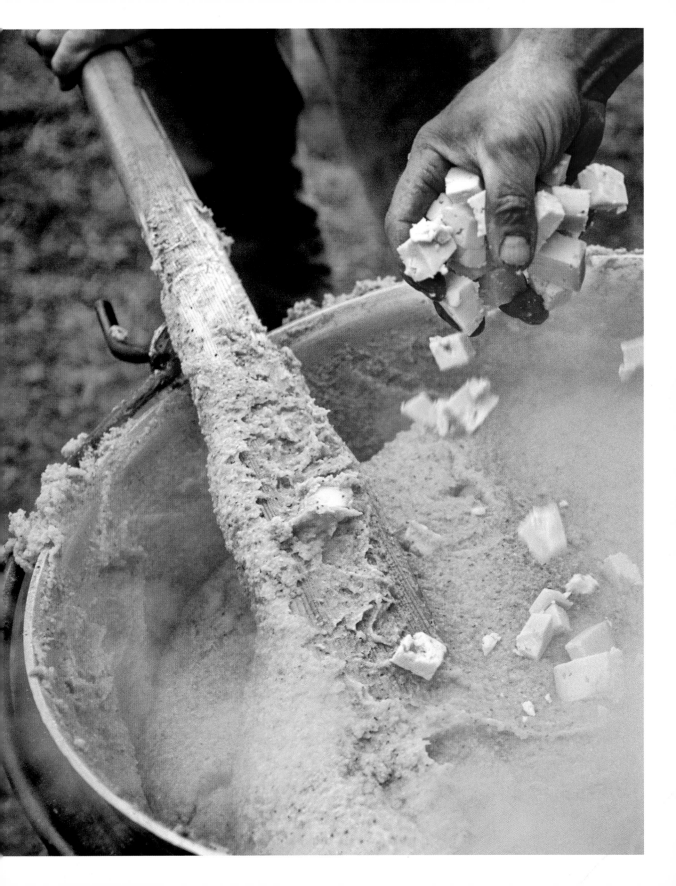

*16*

**I sapori di Milano
e della Lombardia**
*The Flavours of Milan
and Lombardy*

Il Pavese, con la Lomellina e l'Oltrepò, è luogo di elezione di indimenticabili **risotti**, conditi con gli abitatori delle acque dolci (**rane, gamberetti** e **pesci di fiume**), di animali da cortili (le **oche** di Mortara), di insaccati come il **salame di Varzi** e di formaggi (con l'Emilia-Romagna condivide la produzione di **Grana Padano** e **Parmigiano Reggiano**). Trionfano i formaggi nel Lodigiano (il **mascarpone**, la **raspadüra** e il più raro **pannerone**), nel Cremonese, nel Cremasco e nel Mantovano, dove primeggiano anche gli insaccati. **Marubini in brodo**, **torrone** e **mostarda** sono i piatti più tipici della cucina cremonese.

Piccola capitale gastronomica della Lombardia meridionale, Mantova sorprende con i sapori decisi e genuini del suo territorio: **risotto alla pilota**, **agnoli in brodo**, preparazioni a base di **cappone**, i celeberrimi **tortelli di zucca** e gli **gnocchi**, la **torta sbrisolona**, non sono che alcuni dei numerosissimi piatti di una tradizione antica, in molti casi legata ai Gonzaga, ancora oggi deliziosamente vitale.

**salami**, and cheese, producing **Grana Padano** and **Parmigiano Reggiano** along with Emilia Romagna. Cheese triumphs – **mascarpone, raspadüra** and the rarer **pannerone** – not only in Lodi, but also in Cremona, Crema and Mantua, where charcuterie is also excellent. **Marubini in broth**, nougat and **fruit relish** are the most typical Cremona delicacies.

Mantua is a bijou gastronomic capital in southern Lombardy, surprising us with its strong, genuine flavours: **risotto alla pilota** and **agnoli in broth** (both made with capon), the famous **pumpkin tortelli** and **gnocchi**, and **sbrisolona cake**, are but a few of the many dishes of an ancient tradition – still deliciously alive – in many cases linked to the Gonzaga family.

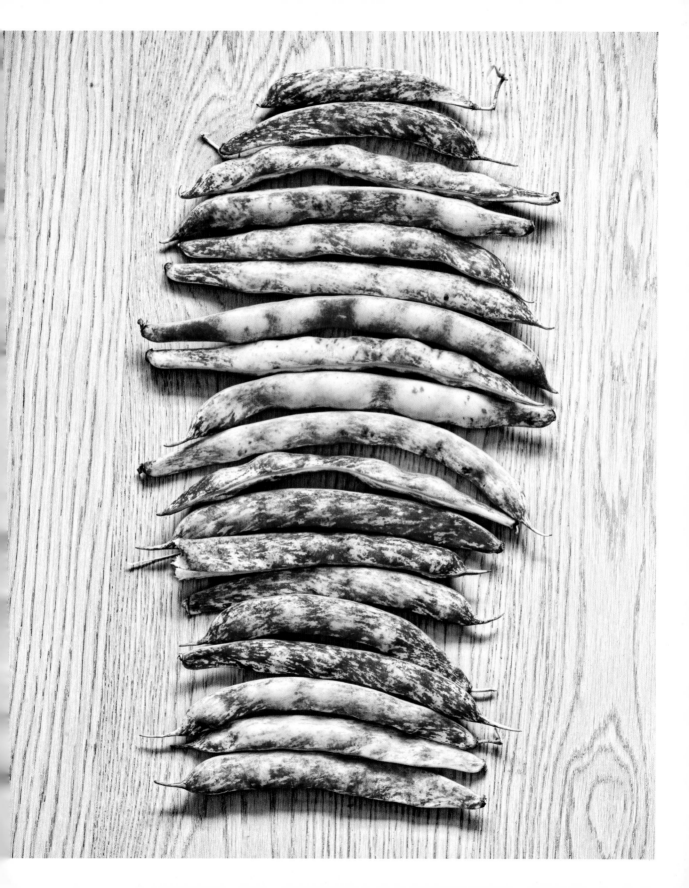

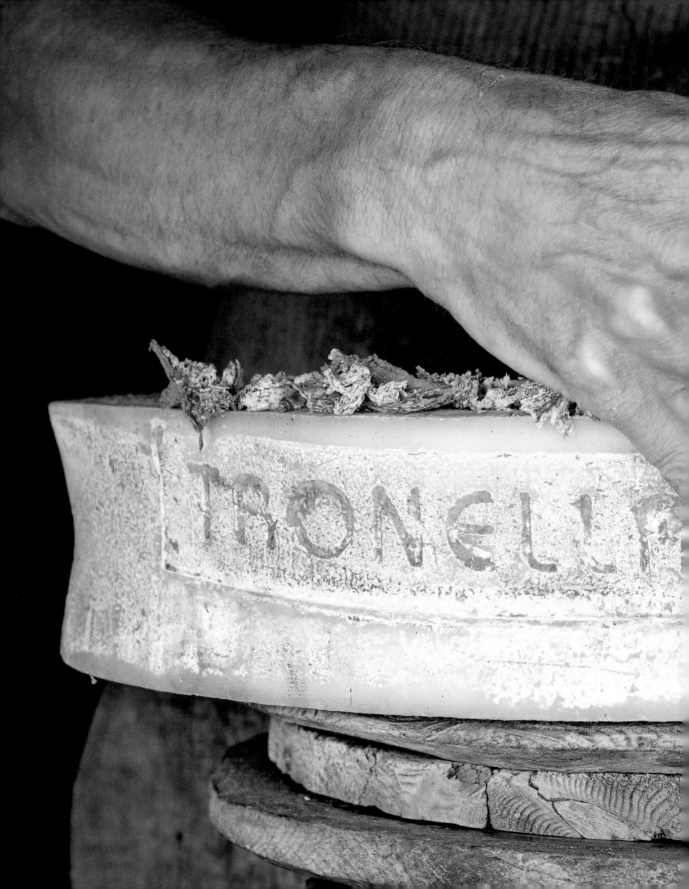

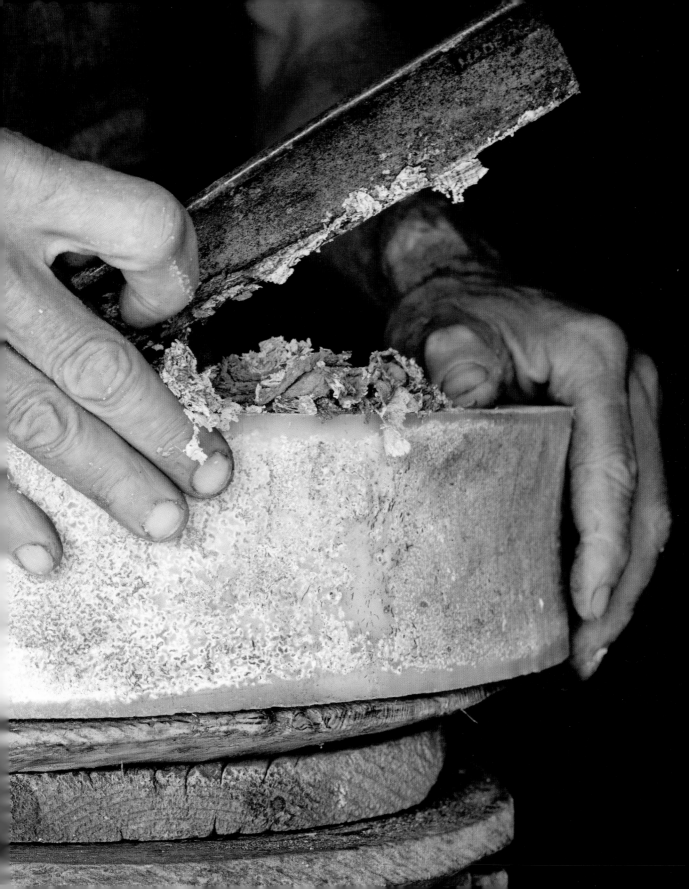

# Antipasti

## Appetizers

# Sorbetto di Campari

## Campari sorbet with orange scent

■ ☐ ☐

*Ingredienti per 4 persone*
*Per la granita di Campari:*
- *320 ml di bitter Campari*
- *200 ml di acqua minerale naturale*
- *180 ml di sciroppo di zucchero*
- *il succo di 1 arancia*
- *Pako Jet*

*Per la spuma d'arancia:*
- *750 ml di succo d'arancia*
- *10 fogli di colla di pesce*
- *sifone*

Serves 4
For the Campari sorbet:
- 320 ml (1½ cups) Campari bitters
- 200 ml (1 cup) still mineral water
- 180 ml (1 cup) sugar syrup
- juice of 1 orange
- Pako Jet

For the orange mousse:
- 750 ml (3½ cups) orange juice
- 10 sheets isinglass
- siphon

Preparare la granita miscelando tutti gli ingredienti e abbattendo a -28 °C oppure ponendo in freezer.

Preparare la spuma aggiungendo alla colla di pesce, precedentemente messa a bagno, il succo d'arancia. Amalgamare bene il tutto e versare nel sifone lasciando raffreddare.

Riempire un piccolo calice con granita di Campari, guarnire con la spuma e accompagnare con pesci di piccola taglia fritti in olio extravergine d'oliva, gamberi, calamaretti, mandorle tostate.

Prepare the sorbet by mixing all ingredients and cooling to -28 °C (-18 °F) or leave in the freezer.

Prepare the mousse by adding the previously softened isinglass to the orange juice. Mix well and pour into the siphon; leave to cool.

Fill a small stem glass with Campari sorbet, garnish with mousse and serve with small fish fried in olive oil, shrimp, squid, toasted almonds.

**Ristorante Restaurant:** Dispensa Pani e Vini, Torbiato di Adro (Brescia)

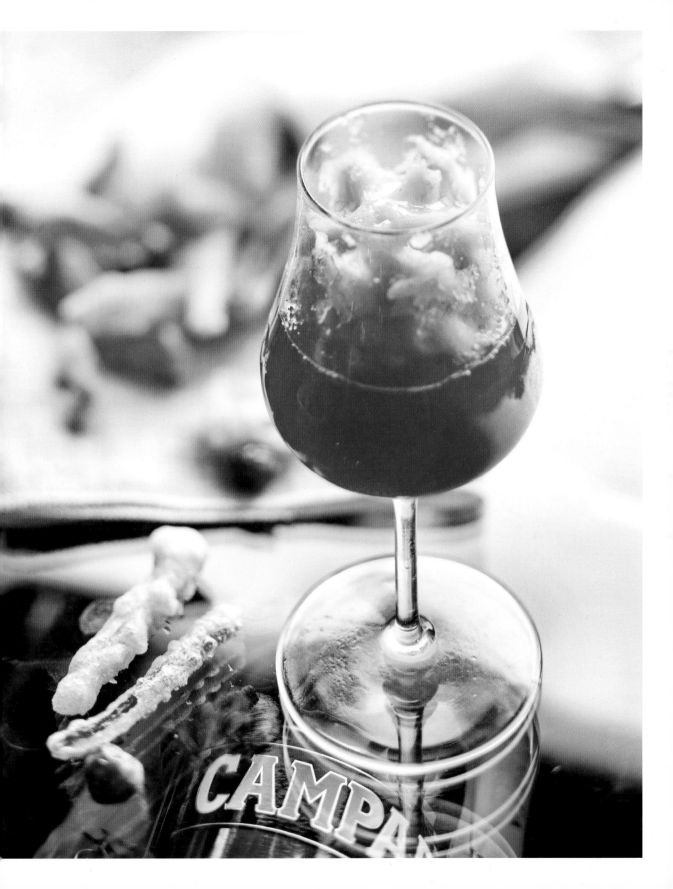

# Nervetti in insalata

## Veal nerve salad

■ ■ ☐

*Ingredienti per 4 persone*
- *2 ginocchia di vitello*
- *1 cipolla dolce di media grandezza*
- *1 cucchiaio di prezzemolo tritato*
- *olio extravergine d'oliva*
- *aceto*
- *sale*
- *pepe*

Serves 4
- *2 veal knees*
- *1 medium-size mild onion*
- *1 tbsp of chopped parsley*
- *extra virgin olive oil*
- *vinegar*
- *salt*
- *pepper*

Cuocere le ginocchia in acqua salata con qualche goccia di aceto per 3 ore.

Sfilacciarle con le mani eliminando i nervi e pressarle in un contenitore fino a completo raffreddamento.

Tagliare i nervetti nello spessore desiderato e condirli con sale, pepe, olio, aceto, prezzemolo tritato e una cipolla finemente affettata.

Cook the veal knees in salted water with a few drops of vinegar for 3 hours.

Shred by hand, removing the nerves and pressing into a container until completely cold.

Slice the nerves to the desired thickness and season with salt, pepper, oil, vinegar, chopped parsley and finely sliced onion.

**Vino Wine:** "Sangue di Giuda" - Sangue di Giuda dell'Oltrepò Pavese Doc - Piccolo Bacco dei Quaroni, Montù Beccaria (Pavia)
**Ristorante Restaurant:** Ratanà, Milano

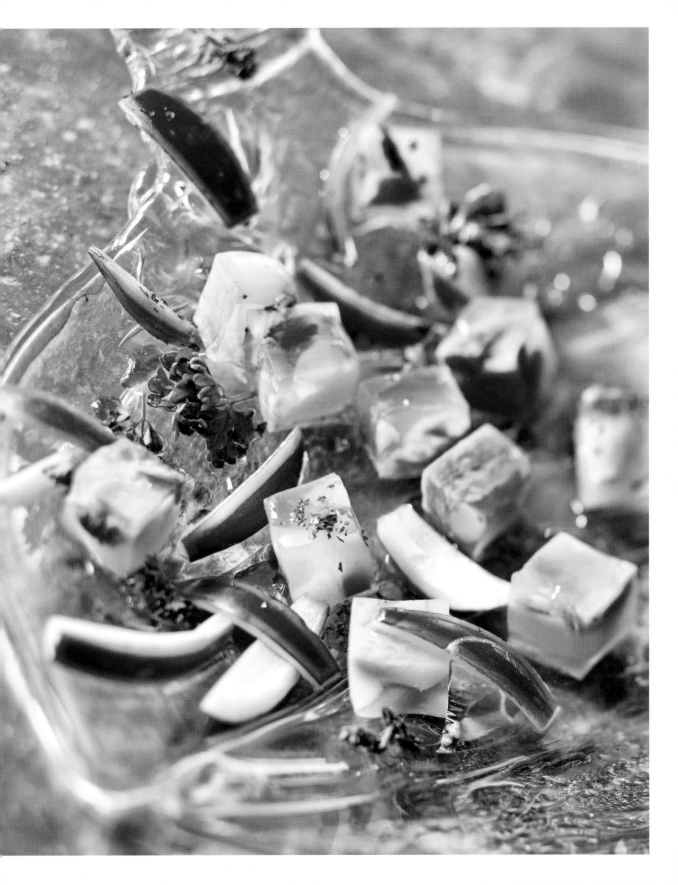

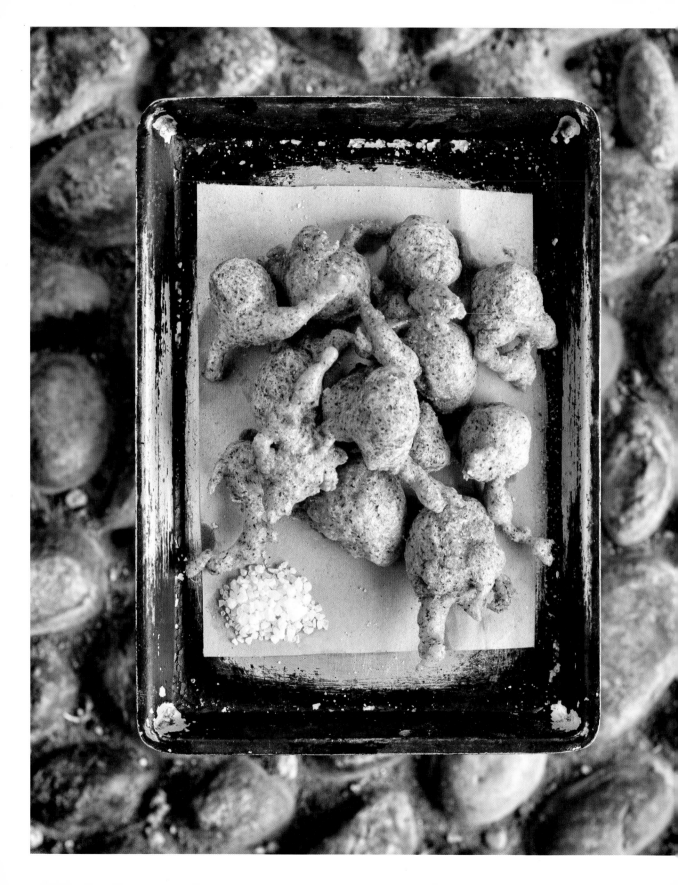

# Sciatt

## Sciatt

■ ⬚ ⬚

**Ingredienti per 4 persone**
- 200 g di farina di grano saraceno macinata fine
- 100 g di farina bianca
- 100 g di formaggio Valtellina Casera Dop
- 1 cucchiaio di grappa
- olio per friggere
- sale

**Serves 4**
- 200 g (2 cups) buckwheat flour
- 100 g (1 cup) of white flour
- 100 g (3½ oz) Valtellina Casera PDO cheese
- 1 tbsp grappa
- oil for frying
- salt

Preparare una pastella con l'acqua e le farine, salare e lasciare riposare per un'oretta coperta con un telo umido.

Unire dei dadini di formaggio magro filante e la grappa.

Riscaldare l'olio in una padella e, una volta bollente, versarvi una cucchiaiata di pastella contenente ciascuna un dadino di formaggio per volta.

Quando le frittelle avranno iniziato a filare, scolarle dall'olio, asciugarle su carta assorbente e servirle calde.

Make a batter with the water and flours, add salt and leave to rest for an hour covered with a damp cloth.

Mix cubes of low-fat string cheese with grappa.

Heat the oil in a pan and when at boiling point, pour in one spoonful of batter at a time, each containing a small cube of cheese.

When the fritters start to melt into strings, drain from the oil, dry on kitchen paper and serve hot.

**Vino Wine:** "Oliva" - Oltrepò Pavese Riesling Riserva Dop - Azienda agricola Ca' di Frara, Mornico Losana (Pavia)
**Ristorante Restaurant:** Locanda Vecchia Pavia "Al Mulino", Certosa di Pavia

# Margottini bergamaschi

## Bergamo-style Margottini

*Ingredienti per 4 persone*
- *200 g di farina per polenta (mais di Storo)*
- *500 ml di brodo di carne*
- *150 g di Branzi o Formai de Mut dell'Alta Valle Brembana Dop*
- *80 g di burro*
- *3 cucchiai di Grana Padano grattugiato*
- *4 tuorli d'uovo*
- *3 cucchiai di pangrattato*
- *sale*
- *pepe*

*Serves 4*
- *200 g (1⅔ cups) cornmeal (Storo maize)*
- *500 ml (2½ cups) meat stock*
- *150 g (5 oz) Branzi or Formai de Mut dell'Alta Valle Brembana PDO cheese*
- *80 g (3 oz) butter*
- *3 tbsps grated Grana Padano cheese*
- *4 egg yolks*
- *3 tbsps of breadcrumbs*
- *salt*
- *pepper*

Riscaldare il brodo in una casseruola a fuoco vivo e, non appena bolle, versarvi poco per volta tutta la farina, mescolando e facendo attenzione a non creare grumi.

Continuare la cottura su fuoco moderato e sempre mescolando per 30 minuti circa, fino a quando la polentina sarà ben cotta.

Toglierla dal fuoco, unire 50 g di burro, il Grana, un pizzico di pepe e mescolare energicamente amalgamando bene gli ingredienti.

Imburrare quattro stampini a pareti piuttosto alte (i "margottini") e spolverarli di pangrattato, avendo cura di farlo aderire bene.

Versare in ogni stampino un po' di polentina, stendendola con un cucchiaino bagnato sul fondo e sulle pareti.

>>>

Warm the broth in a saucepan over high heat and as soon as it boils, little by little pour in all the flour, stirring and taking care to smooth out lumps.

Continue cooking on low heat and stirring constantly for about 30 minutes, until the polenta is done.

Remove from heat, add 50 g (2 oz) butter, Grana Padano, a pinch of pepper and stir briskly to blend the ingredients well.

Grease four tall moulds ("margottini") and dust with breadcrumbs, ensuring they stick well.

Pour polenta into each mould and smooth on the bottom and walls using a wet teaspoon.

>>>

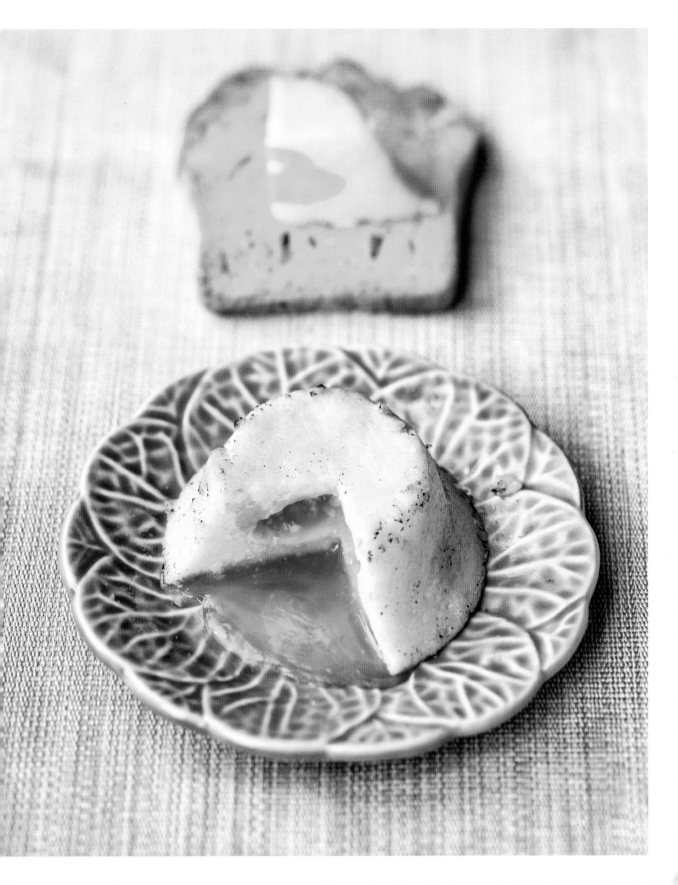

<<<

Adagiarvi tante fettine di formaggio tagliate molto sottili fino a ricoprirla tutta, poi versare sul Branzi un tuorlo d'uovo intero, salare poco, ricoprire con una fettina di Branzi e chiudere con un po' di polentina facendola aderire ai bordi.

Quando tutti gli stampini saranno pronti, accomodarli su una placca e metterli in forno già caldo (190 °C) per 7-8 minuti.

Sformarli accomodando sul piatto da portata e servire subito.

<<<

Cover with plenty of slices of very thinly sliced Branzi cheese, add a whole egg yolk and a little salt, then add another slice of Branzi a close with a little polenta, sealing the edges.

When all the moulds are ready, arrange on a tray and bake at 190 °C (375 °F) for 7–8 minutes.

Remove from moulds to a serving dish and serve immediately.

**Vino Wine:** "San Pietro delle Passere" - Valcalepio Rosso Doc - Azienda agricola Pecis, San Paolo d'Argon (Bergamo)
**Ristorante Restaurant:** Agriturismo Le Caselle, San Giacomo delle Segnate (Mantova)

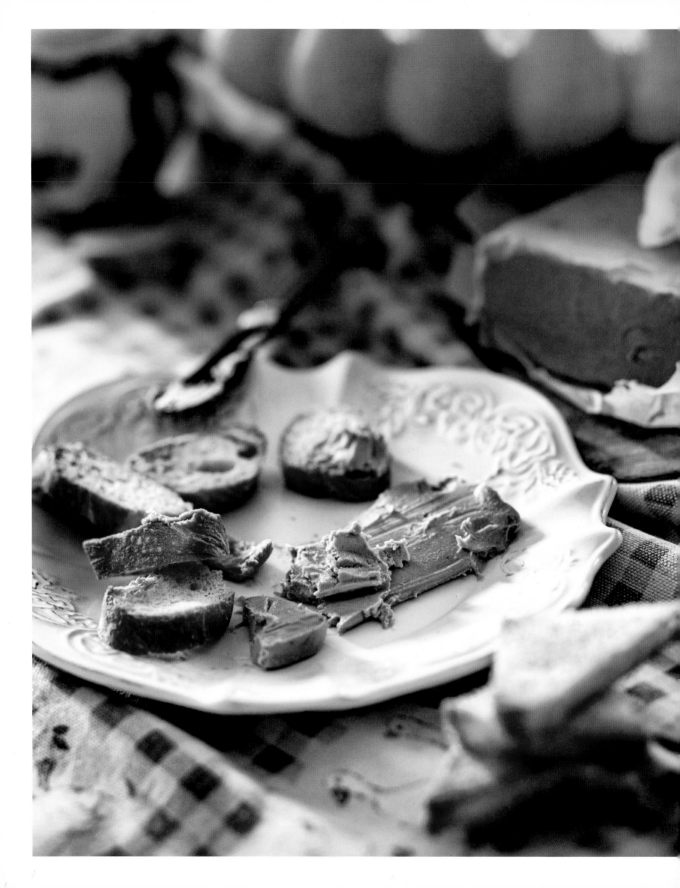

# Paté di fegatini d'oca e crostini tiepidi

## Goose liver pâté on warm mini toast slices

■ ■ ☐

**Ingredienti per 4 persone**
- crostini di pane
- 300 g di fegatini d'oca
- 100 g di cipolle rosse di Breme
- 200 g di burro
- ½ bicchierino di brandy
- 2 bicchierini di Marsala
- sale
- pepe

**Serves 4**
- mini toast slices
- 300 g (10 oz) goose livers
- 100 g (3½ oz) Breme red onions
- 200 g (7 oz) butter
- ½ glass of brandy
- 2 liqueur glasses of Marsala
- salt
- pepper

**Vino Wine:**
"Roncobianco Riesling",
Oltrepò Pavese Doc,
Azienda agricola
I Doria di Montalto,
Montalto Pavese (Pavia)
**Ristorante Restaurant:**
Trattoria Guallina,
Mortara (Pavia)

Eliminare dai fegatini ogni traccia di fiele e le vene più grandi.

Sciogliere poco burro in un grosso tegame di terracotta, aggiungere i fegatini e le cipolle tagliate a pezzettoni, coprire e lasciare sul fuoco dolce, rimestando di tanto in tanto, fino a sciogliere quasi del tutto i fegatini.

Aggiungere sale e pepe, bagnare con un bicchiere di brandy e lasciare asciugare, allungare con il Marsala e far restringere.

Nel frattempo lasciare intiepidire il resto del burro da aggiungere al composto, rimestando energicamente il tutto fino a completo assorbimento.

Con un frullatore a immersione frullare il più fine possibile.

Riempire degli stampi di ceramica e porre in frigorifero per almeno 24 ore.

Sformare, intiepidendo leggermente le pareti esterne dello stampo, tagliare a fette e servire con crostini di pane tiepido e riccioli di burro.

Clean all traces of gall and larger veins from the livers.

Melt a little butter in a large earthenware pot, add the livers and onions cut into manageable pieces.

Cover and leave on a low heat, stirring occasionally, until the livers dissolve almost completely.

Add salt and pepper, drench with a glass of brandy and leave to dry. Add the Marsala and reduce.

Meanwhile warm the rest of the butter to add to mixture, stirring vigorously until absorbed completely. Use a stick blender to blitz as smoothly as possible.

Fill ceramic moulds and leave in a refrigerator for at least 24 hours.

Remove by gently warming the outer walls of the mould, cut into slices and serve with warm toasted bread and butter curls.

# La Gazzetta dello Sport

**EDIZIONE UNICA**

**LUNEDÌ 11 Giugno** — Anno XII —

139

Un numero Cent. 20

Direzione Amministrazione — Prezzi e combinazioni d'abbonamento

## LE GRANDI VITTORIE DEGLI ATLETI FASCISTI NEL NOME E PER IL PREMIO DEL DUCE

# ...rri conquistano alla presenza di Mussolini il Campionato del Mondo
# ...Guerra inscrive il proprio nome sul libro d'oro del Giro d'Italia

## ...lontà e il gioco irresistibile dei calciatori Italiani

**...coefficienti decisivi della vittoria azzurra che ha coro-
...e tempi supplementari la partita di tutte le emozioni**

### Italia-Cecoslovacchia: 2-1 (0-0, 1-1, 1-0 0-0)

(Puč, Orsi, Schiavio)

RAIMONDO ORSI

ANGELO SCHIAVIO

(Continua in seconda pagina)

# ...ande corsa a tappe conclusa all'Arena di Milano

**in uno scenario fantastico di folla ed in una vibrante atmosfera
di passione sportiva - Gli altri premi del Capo del Governo, de...
Partito e del C.O.N.I. a Camusso, secondo a 51" dalla magli...
rosa, e ai nuovi campioni Giovanni Cazzulani e Giuseppe Ol...**

### La classifica definitiva

1. QUERRA LEARCO di Mantova che ha compiuto la complessiva
   distanza di km. 3706.2 in ore ..... 121.17'17"
   tempo reale, dedotti i due minuti di abbuono ricevuti per le
   vittorie di tappa a Teramo e a Firenze, ore 121.19'17"; media
   generale km. 30,548.

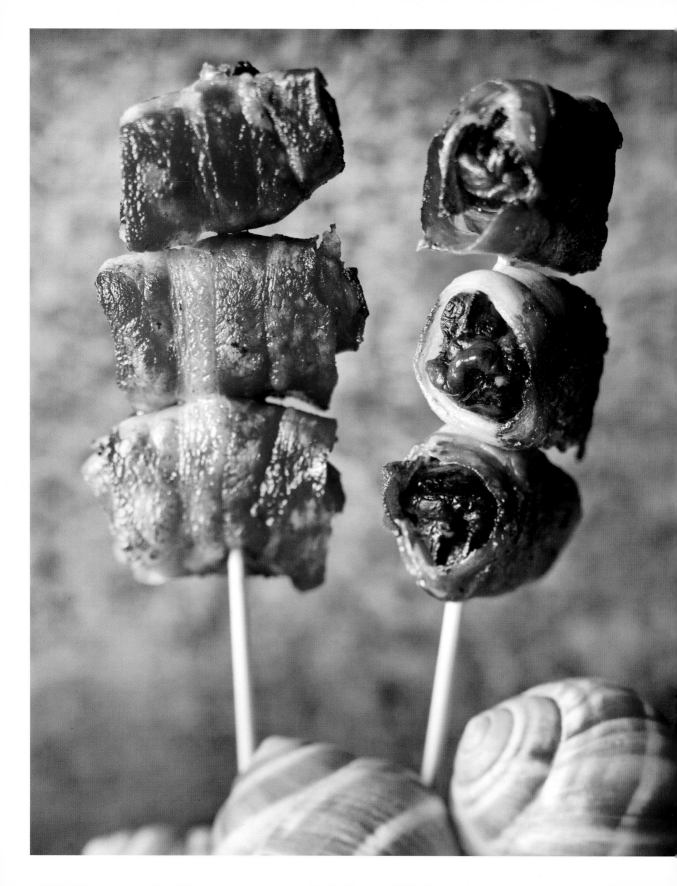

# Spiedini di lumache con tortino di cipolle di Breme

## Escargot brochette with Breme onion parcel

🔲 🔲 ⬜

*Ingredienti per 4 persone*
- *24 lumache*
- *24 fettine sottili di pancetta tesa affumicata*
- *50 g di burro*
- *1 spicchio di aglio*
- *5 rametti di timo*
- *una manciatina di prezzemolo*
- *qualche foglia di menta*
- *½ bicchiere di vino bianco*
- *sale, pepe*

*Per il fagottino:*
- *4 fogli di pasta fillo*
- *500 g di cipolle di Breme*
- *20 g di burro*
- *10 g di olio extravergine d'oliva*
- *sale, pepe*

*Serves 4*
- *24 snails*
- *24 thin slices of smoked pancetta*
- *50 g (2 oz) butter*
- *1 clove of garlic*
- *5 sprigs of thyme*
- *small fistful of parsley*
- *a few mint leaves*
- *½ glass of white wine*
- *salt, pepper*

*For the parcels:*
- *4 sheets of filo pastry*
- *500 g (18 oz) Breme red onions*
- *20 g (1 oz) butter*
- *10 g (2 tsp) extra virgin olive oil*
- *salt, pepper*

Le lumache devono essere spurgate e lavate, pronte per la cottura.

In una padella porre il burro, l'aglio, il timo e il prezzemolo tritati e le foglioline di menta. Aggiustare di sale e pepe e far dorare l'aglio.

Aggiungere le lumache, farle saltare e cuocere per 10 minuti, bagnare con il vino e far restringere.

Avvolgere le lumache singolarmente con le fettine di pancetta e infilzarne 3 in ogni spiedino. Passare in forno caldissimo per qualche minuto a gratinare.

Preparare a parte i fagottini cuocendo dolcemente in una padella le cipolle con l'olio, il sale e il pepe per 15 minuti. Lasciare raffreddare.

Spennellare i fogli di pasta fillo con burro ammorbidito, tagliarli a metà e sovrapporli a due a due, formando dei fagottini con la cipolla cotta. Passare in forno a 200 °C per 3 minuti.

The snails must be drained and cleaned, ready for cooking.

Place butter, garlic, chopped thyme and parsley in a skillet with butter and mint leaves. Season with salt and pepper, and brown the garlic.

Add the snails, tossing them and cook for 10 minutes, adding wine and reducing.

Wrap each snail in a slice of pancetta and slip three onto each skewer. Bake quickly au gratin.

Prepare the parcels separately. Gently cook the onions in a skillet with the oil, salt and pepper for 15 minutes. Leave to cool.

Brush the sheets of filo pastry with softened butter, cut in half and layer in twos, making parcels with the cooked onion. Bake at 200 °C (390 °F) for 3 minutes.

**Vino Wine:** "Olmetto" - Casteggio Doc - Azienda agricola Bellaria, Mairano di Casteggio (Pavia)
**Ristorante Restaurant:** Trattoria Guallina, Mortara (Pavia)

# Fiori di zucchina ripieni di gorgonzola
## Zucchini flowers with gorgonzola filling

*Ingredienti per 4 persone*
- *12 fiori di zucchina*
- *250 g di gorgonzola dolce cremoso*
- *120 g di fegatini*
- *20 g di burro*
- *2 cipollotti medi*
- *mezzo bicchierino di gin*
- *3 cucchiai di farina 0*
- *1 tuorlo d'uovo*
- *500 ml di acqua*
- *6 cubetti di ghiaccio*
- *500 ml di olio extravergine d'oliva per friggere*

*Serves 4*
- *12 zucchini flowers*
- *250 g (9 oz) creamy sweet gorgonzola*
- *120 g (4 oz) chicken livers*
- *20 g (1 oz) butter*
- *2 medium spring onions*
- *½ liqueur glass of gin*
- *3 tbsps of strong flour*
- *1 egg yolk*
- *500 ml (2½ cups) water*
- *6 ice cubes*
- *500 ml (2½ cups) extra virgin olive oil for frying*

Praticando un'apertura laterale controllare che la parte interna dei fiori sia integra e pulita, quindi riempirli con il gorgonzola, chiuderli e riporli in freezer a raffreddare.

Cuocere per 30 minuti in un tegamino con il burro i fegatini sminuzzati, passarli con il mixer per ottenere una salsa vellutata, lasciar raffreddare, aggiungere il gin e i cipollotti tagliati a pezzetti.

Preparare una pastella non troppo liscia ma leggermente densa miscelando la farina, l'acqua, il ghiaccio e il tuorlo.

Scaldare l'olio a 180 °C, passare i fiori nella pastella e tuffarli nell'olio caldo. Quando sono quasi dorati, sgocciolarli e adagiarli sulla salsa di fegatini.

Slit the inside of the flowers and check that the interior is undamaged and clean, then fill them with gorgonzola, close, and place in the freezer to cool.

Cook the finely chopped livers with the butter for 30 minutes in a small frying pan; blend to make a velvety sauce, leave to cool, add the gin and sliced spring onions.

Make a batter that is not too smooth but quite thick, using flour, water, ice and egg yolk.

Heat oil to 180 °C (355 °F), dredge the flowers in the batter and plunge into the hot oil. When almost golden drain and arrange over the liver sauce.

**Vino Wine:** "Costa Soprana" - Provincia di Pavia Igt Bianco - Azienda agricola Bellaria, Mairano di Casteggio (Pavia)
**Ristorante Restaurant:** Trattoria Guallina, Mortara (Pavia)

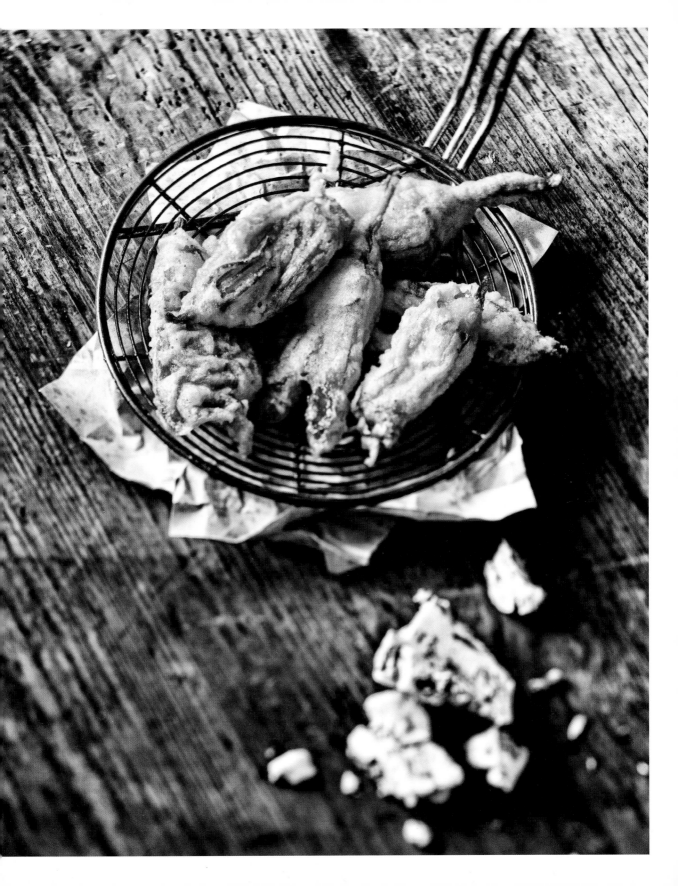

# Vulp
## Vulp

■ ☐ ☐

*Ingredienti per 4 persone*
- *300 g di pasta di salame d'oca*
- *10-12 foglie di verza*
- *500 ml di olio extravergine d'oliva*
- *pepe*

*Serves 4*
- *300 g (10 oz) goose salami paste*
- *10–12 savoy cabbage leaves*
- *½ l (2½ cups) extra virgin olive oil*
- *pepper*

Utilizzare delle foglie di verza tenere e con la costa piccola e friggerle in una padella di ferro alta.

Formare con la pasta di salame dei salsicciotti di circa 5 cm di lunghezza e 3 cm di diametro, spennellare con olio, spolverare con pepe a piacere, porre sulla placca da forno e cuocere a 220 °C per 10 minuti.

Stendere su un piatto le foglie fritte, adagiarvi i salsicciotti e servire.

Use tender cabbage leaves with small ribs; fry in a tall, cast iron skillet.

Shape small sausages of about 5 cm (2 in) in length and 3 cm (1 in) in diameter using the salami paste.

Brush with oil, sprinkle with pepper to taste, place on a baking tray and bake at 220 °C (420 °F) for 10 minutes.

Arrange the fried leaves on a plate, cover with the sausages and serve.

**Vino Wine:** "Bricco Riva Bianca" - Buttafuoco dell'Oltrepò Pavese Doc
Azienda agricola Picchioni, Canneto Pavese (Pavia)
**Ristorante Restaurant:** Trattoria Guallina, Mortara (Pavia)

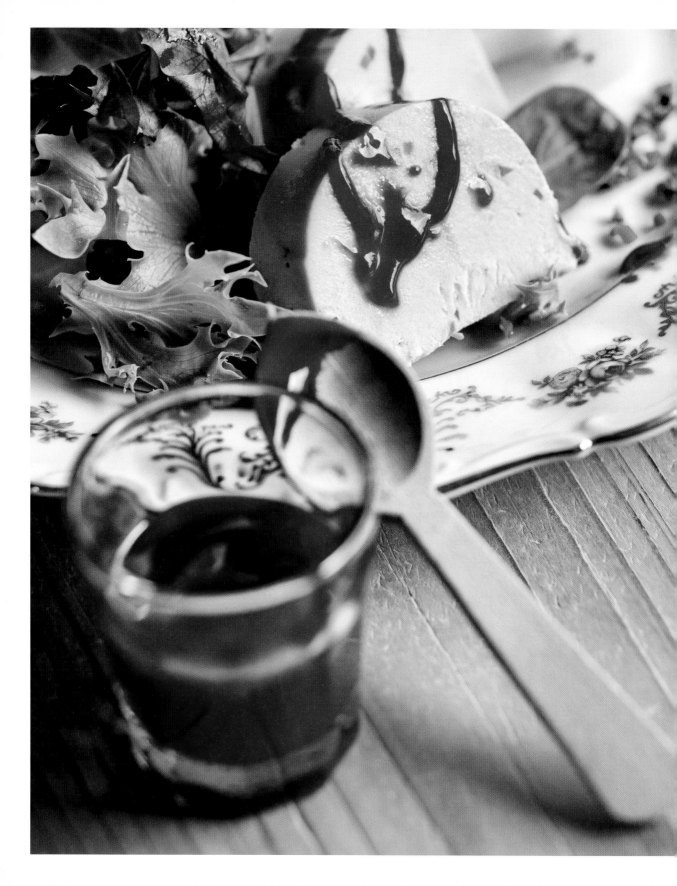

# Terrina di tinca

## Tench terrine

■ ■ ▢

*Ingredienti per 4 persone*
- *½ kg di polpa di tinca del lago d'Iseo*
- *150 g di burro*
- *2 arance piccole*
- *50 ml di vodka*
- *50 g di panna fresca*
- *mezza zucchina*
- *mezza carota*
- *aceto balsamico*
- *1 ciuffetto di insalata rossa*
- *olio extravergine d'oliva*

*Serves 4*
- *½ kg (1 lb) Lake Iseo tench flesh*
- *150 g (6 oz) butter*
- *2 small oranges*
- *50 ml (¼ cup) vodka*
- *50 g (¼ cup) cream*
- *½ zucchini*
- *½ carrot*
- *balsamic vinegar*
- *1 bunch red salad*
- *extra virgin olive oil*

Cuocere la polpa di tinca con una noce di burro per una decina di minuti.

A cottura ultimata aggiungere le arance, la vodka e la panna.

Amalgamare bene e setacciare il tutto.

Comporre lo stampo di una terrina alternando la purea di tinca a filetti sottili di zucchine e carote cotti al vapore e aromatizzati con aceto balsamico. Lasciare raffreddare il tutto.

Servire a fette, accompagnando a foglie di insalata rossa condite con aceto balsamico e olio extravergine d'oliva.

Cook the tench with a knob of butter for 10 minutes.

When done, add oranges, vodka and cream.

Blend well and strain.

Layer into a terrine alternating the tench puree with thin strips of steamed zucchini and carrots aromatized with balsamic vinegar. Leave to cool.

Serve sliced with a garnish of red salad leaves dressed with balsamic vinegar and olive oil.

**Vino Wine:** "Alma Cuvée Brut" - Franciacorta Docg - Cantina Bellavista, Erbusco (Brescia)
**Ristorante Restaurant:** Dispensa Pani e Vini, Torbiato di Adro (Brescia)

# Bignè di rane fritte
## Fried frog leg beignets

*Ingredienti per 4 persone*
- *400 g di coscette di rana già pulite*
- *100 g di farina*
- *130 ml di acqua frizzante molto fredda*
- *sale*
- *pepe*

*Serves 4*
- *400 g (14 oz) of clean frog thighs*
- *100 g (1 cup) flour*
- *130 g (½ cup) very cold sparkling water*
- *salt*
- *pepper*

In un contenitore preparare la pastella con la farina, l'acqua frizzante ben ghiacciata e un pizzico di sale fino a ottenere un impasto liscio e omogeneo.

Condire le rane con sale e pepe, quindi intingerle nella pastella aiutandosi con una pinza e iniziare a friggere in olio già caldo fino a completa doratura (saranno sufficienti pochi minuti).

Sgocciolare i bignè su un foglio di carta assorbente e salarli prima di servire.

In a container, prepare the batter with flour, iced sparkling water and a pinch of salt, working into a smooth, even mixture.

Season the frogs with salt and pepper, and then dip in batter using pincers; start frying in hot oil until golden brown (a few minutes will be sufficient).

Drain the beignets on kitchen paper and season with salt before serving.

**Vino Wine:** "Peumoussant Bianco" - Provincia di Pavia Pinot Nero vinificato in bianco frizzante Igp - Azienda agricola Ca' di Frara, Mornico Losana (Pavia)
**Ristorante Restaurant:** Locanda Vecchia Pavia "Al Mulino", Certosa di Pavia

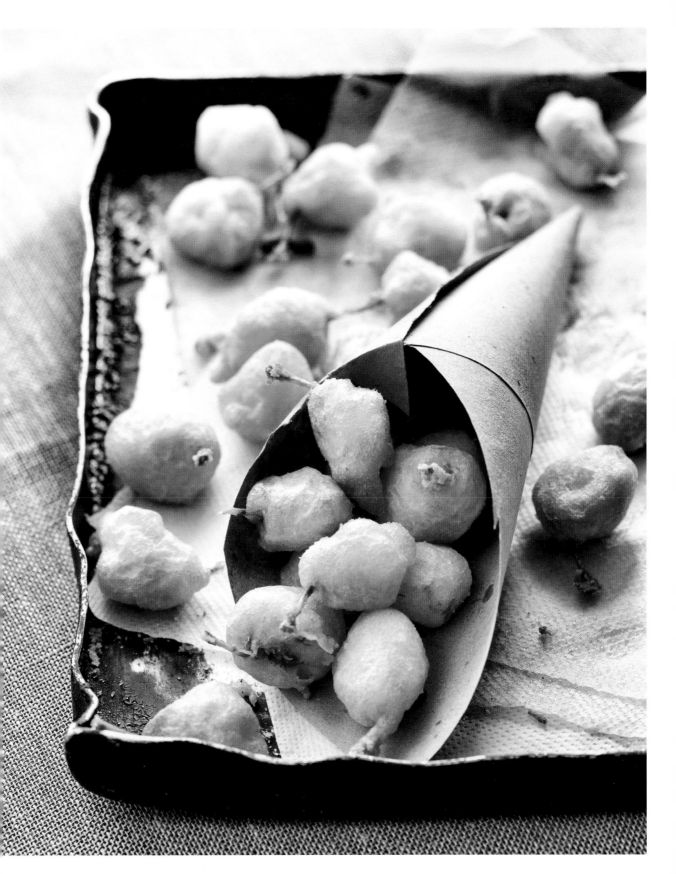

# Mondeghili

## Mondeghili

■ ■ ▢

*Ingredienti per 4 persone*
- *300 g di carne di vitello bollita*
- *1 carota cotta*
- *1 cipolla cotta*
- *1 uovo*
- *1 spicchio di aglio*
- *50 g di formaggio grattugiato*
- *1 fetta di pane ammollata nel latte*
- *150 g di pane bianco grattugiato*
- *sale*
- *pepe*
- *olio extravergine d'oliva per friggere*

*Serves 4*
- *300 g (10½ oz) boiled veal*
- *1 cooked carrot*
- *1 cooked onion*
- *1 egg*
- *1 clove of garlic*
- *50 g (2 oz) grated cheese*
- *1 slice bread soaked in milk*
- *150 g (5 oz) white breadcrumbs*
- *salt*
- *pepper*
- *extra virgin olive oil for frying*

Passare la carne, le verdure, l'aglio e la fetta di pane nel tritacarne.

Al composto aggiungere l'uovo e il formaggio grattugiato e regolare di sale e pepe.

Realizzare delle polpette leggermente appiattite, passarle nel pane grattugiato e rosolarle in padella con poco olio.

Blend the meat, vegetables, garlic and slice of bread in a grinder.

Add egg and grated cheese to the mixture and season with salt and pepper.

Make slightly flattened rissoles, dredge in bread crumbs and brown in a pan with a little oil.

**Vino Wine:** "Naturalis" - Franciacorta Extra Brut Docg - Azienda agricola La Valle, Rodengo Saiano (Brescia)
**Ristorante Restaurant:** Ratanà, Milano

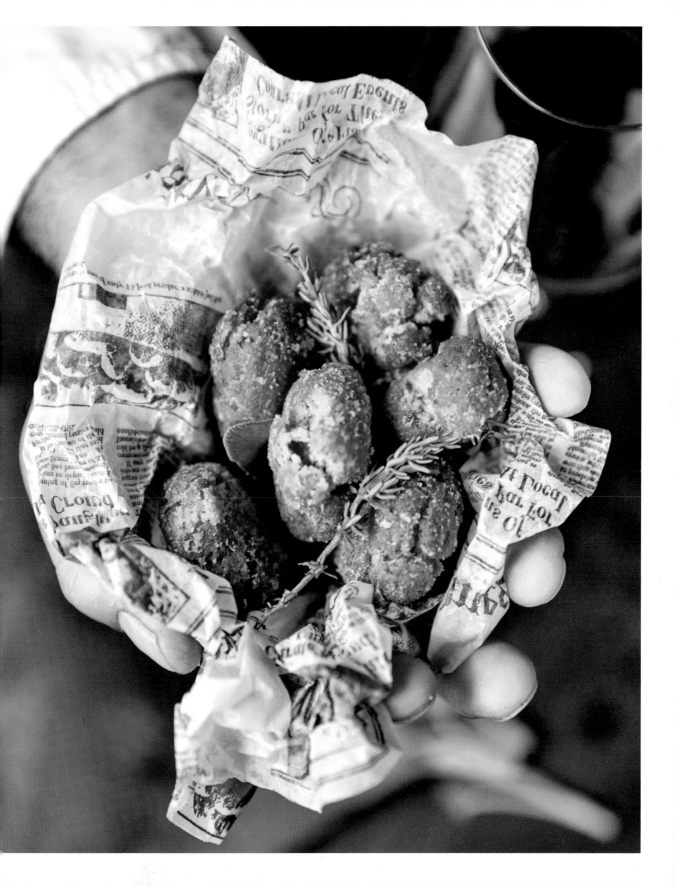

# Primi piatti

## First courses

# Agnoli in brodo di cappone

## Agnoli pasta in capon broth

■ ■ ■

*Ingredienti per 4 persone*
Per la sfoglia:
- 400 g di farina
- 4 uova

Per il ripieno:
- 200 g di polpa di manzo
- 200 g di lonza di maiale
- 200 g di petto di cappone
  ruspante
- 1 salamella
- 1 fegatino di pollo
- 1 uovo
- abbondante Parmigiano Reggiano
- una noce di burro
- 2 bicchieri di brodo
- 1 spicchio di aglio
- un pizzico di noce moscata
- sale
- pepe

Per il brodo:
- 5 l di acqua fredda
- cosce, ali e collo di un cappone
  ruspante
- 1 cipolla
- 1 carota
- ½ gambo di sedano
- 2 spicchi di aglio
- sale grosso

### Preparazione del brodo
Porre in una pentola capiente con l'acqua fredda le verdure pulite e il cappone.

Portare a ebollizione e schiumare la superficie dalle impurità, salare e lasciar bollire a fuoco lento per 2 ore circa.

Estrarre il cappone dal brodo e filtrare ancora, sgrassando leggermente.

### Preparazione degli agnoli
Impastare farina e uova fino a ottenere una pasta liscia, formare una palla e lasciar riposare per 30 minuti.

Preparare il ripieno ponendo in una casseruola una noce di burro con l'aglio, aggiungere quindi le carni, la salamella e il fegatino, lasciare rosolare e coprire con 2 bicchieri di brodo. A cottura ultimata, tritare finemente le carni con la mezzaluna. Aggiungere l'uovo intero, il formaggio, la noce moscata e aggiustare di sale e pepe. Coprire e lasciare riposare in frigorifero per almeno 3 ore.

### How to make the stock
Fill a large saucepan with the cold water then add the clean vegetables and capon.

Bring to a boil and skim the surface of impurities. Add salt and leave to simmer over a low heat for 2 hours.

Remove the capon from the broth and sieve again, removing some of the fat.

### How to prepare the agnoli pasta
Knead flour and eggs to obtain a smooth dough, form a ball and leave to rest for 30 minutes.

Make the filling using a knob of butter melted in a saucepan with the garlic, then add the meats, salamella sausage and liver, then brown and cover with two glasses of broth, When done, chop the meat finely with a mezzaluna. Add the whole egg, cheese, nutmeg and season with salt and pepper. Cover and leave in a refrigerator for at least 3 hours.

# 53

*Primi piatti*
*First courses*

*Serves 4*
*For the pastry:*
- *400 g (1⅓ cups) of flour*
- *4 eggs*

*For the filling:*
- *200 g (7 oz) lean beef*
- *200 g (7 oz) of pork loin*
- *200 g (7 oz) of free-range capon breast*
- *1 salamella sausage*
- *1 chicken liver*
- *1 egg*
- *plenty of Parmigiano Reggiano cheese*
- *a knob of butter*
- *two glasses of broth*
- *1 clove of garlic*
- *a pinch nutmeg*
- *salt*
- *pepper*

*For the broth:*
- *5 l (10 pints) of water*
- *thighs, wings and neck of a free-range capon*
- *1 onion*
- *1 carrot*
- *½ stalk of celery*
- *2 cloves of garlic*
- *coarse salt*

<<<

Tirare la pasta sottile e tagliarla a quadretti di circa 3-4 cm di lato. Disporre al centro un po' di ripieno, unire i due angoli dei quadretti e poi richiudere facendo girare intorno all'indice le punte dei triangoli e conferendo la tipica forma.

Far bollire il brodo in cui cuocere gli agnoli e servire spolverando con un cucchiaio di Parmigiano Reggiano.

<<<

Roll out a thin dough and cut it into squares of about 3–4 cm (1.5 ins) per side. Place a small amount of stuffing to each square, pull together two corners and twist the triangles around the index finger into the typical shape.

Boil the broth to cook the agnoli and serve sprinkled with a tbsp of Parmigiano Reggiano.

**Vino Wine:** "Gran Rosso del Vicariato di Quistello" - Rosso di Quistello Igt Frizzante
Cantina Sociale di Quistello (Mantova)
**Ristorante Restaurant:** Agriturismo Le Caselle, San Giacomo delle Segnate (Mantova)

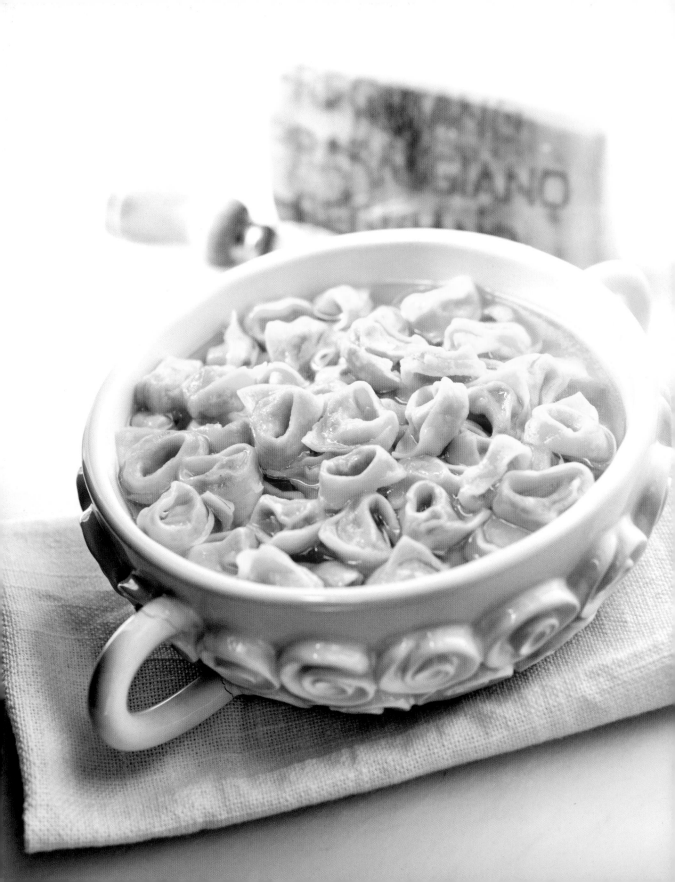

# Minestra di mariconda

## Mariconda soup

▪ ▪ ▫

**Ingredienti per 4 persone**
- 300 g di pane raffermo
- latte
- 70 g di burro
- 2 uova intere e 1 tuorlo
- 80 g di Parmigiano Reggiano
  grattugiato
- noce moscata
- sale
- pepe

**Per il brodo:**
**vedi ricetta a pag. 52**

**Serves 4**
- 300 g (10 oz) of stale bread
- milk
- 70 g (2½ oz) of butter
- 2 whole eggs and 1 yolk
- 80 g (3 oz) of grated
  Parmigiano Reggiano
- nutmeg
- salt
- pepper

**For the broth:**
*see recipe on page 52*

Tagliare a pezzetti il pane e metterlo in ammollo nel latte tiepido fino ad ammorbidirlo.

In un tegame sciogliere il burro, versarvi il pane strizzato dal latte e mescolare per 10 minuti circa fino a ottenere un impasto morbido ma che si stacchi dalle pareti del tegame.

Fare intiepidire e aggiungere una alla volta le uova, poi il formaggio, sale, pepe e un pizzico di noce moscata. Lasciare riposare l'impasto per mezz'ora.

Mettere a bollire il brodo (per la preparazione vedi ricetta a pag. 52) e, aiutandosi con un cucchiaino, creare delle palline da cuocere nel brodo fino a quando non verranno a galla.

Servire la minestra con parmigiano grattugiato.

Cut the bread into small pieces and soak in the warm milk to soften.

Melt the butter in a saucepan.

Squeeze the milk from the bread and add to the butter, stirring for 10 minutes to make a soft dough that does not stick to the sides of the pan.

Leave to cool and add the eggs, one at a time, then the cheese, salt, pepper and a pinch of nutmeg. Leave the dough to rest for half an hour.

Boil the broth (see recipe on page 52) and use a teaspoon to make balls of dough to cook in the broth until they float.

Serve the soup with grated Parmigiano Reggiano.

**Vino Wine:** "Rosso Saline" - Provincia di Mantova Igt - Fattoria Colombara, Olfino di Monzambano (Mantova)
**Ristorante Restaurant:** Agriturismo Le Caselle, San Giacomo delle Segnate (Mantova)

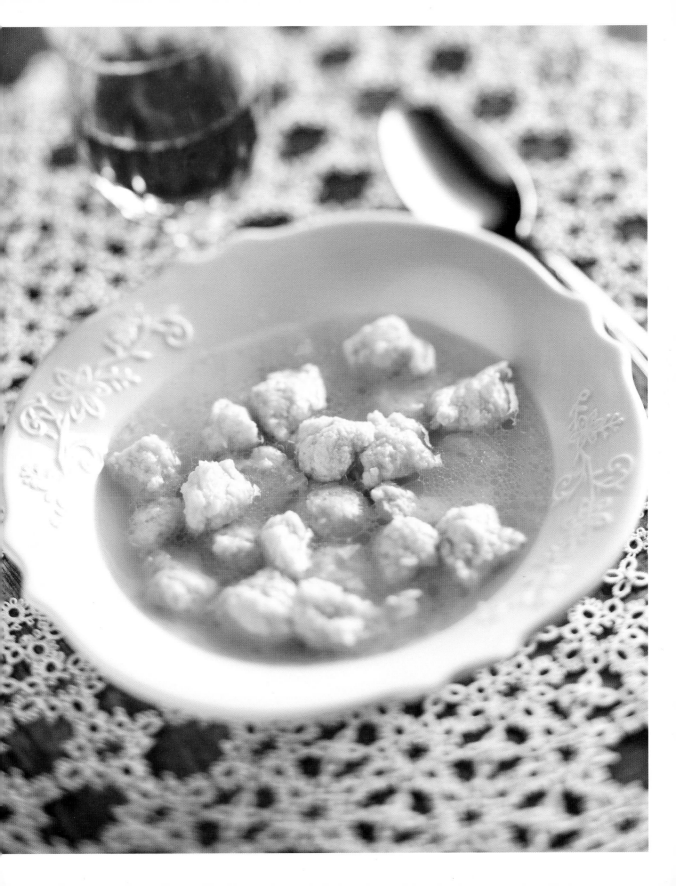

## 58

# Caponsei

## Caponsei

■ ■ □

**Ingredienti per 4 persone**
- 300 g di pangrattato
- 100 g di Parmigiano Reggiano
- 4 uova
- 50 g di burro
- ½ cucchiaio di cipolla tritata fine
- 1 spicchio di aglio finemente
  tritato
- brodo bollente per amalgamare
- noce moscata
- sale
- pepe

**Per il condimento:**
- burro
- Parmigiano Reggiano grattugiato
- qualche fogliolina di salvia

**Serves 4**
- 300 g (10 oz) of breadcrumbs
- 100 g (3½ oz) of Parmigiano
  Reggiano
- 4 eggs
- 50 g (2 oz) of butter
- ½ tbsp of finely chopped onion
- 1 clove of finely chopped garlic
- boiling hot broth to blend
- nutmeg
- salt
- pepper

**For the dressing:**
- butter
- grated Parmigiano Reggiano
- a few sage leaves

Rosolare la cipolla e l'aglio in una noce di burro e, appena saranno ammorbiditi e dorati, aggiungerli al pangrattato e al parmigiano.

Impastare con le uova e poi con il brodo, aggiustare di sale, pepe e noce moscata fino a raggiungere un composto consistente ma morbido.

Cuocere gli gnocchetti in abbondante acqua salata e servirli conditi con burro fuso, salvia e parmigiano.

Fry the onion and garlic in a knob of butter and as soon as they are soft and golden, add the breadcrumbs and Parmigiano Reggiano.

Blend in the eggs and with the broth, season with salt, pepper and nutmeg, and make a soft mixture.

Cook the gnocchi in salted water and serve topped with melted butter, sage and Parmigiano Reggiano.

**Vino Wine:** "D'Alloro" - Chardonnay Alto Mincio Igp - Tenuta Maddalena, Volta Mantovana (Mantova)
**Ristorante Restaurant:** Agriturismo Le Caselle, San Giacomo delle Segnate (Mantova)

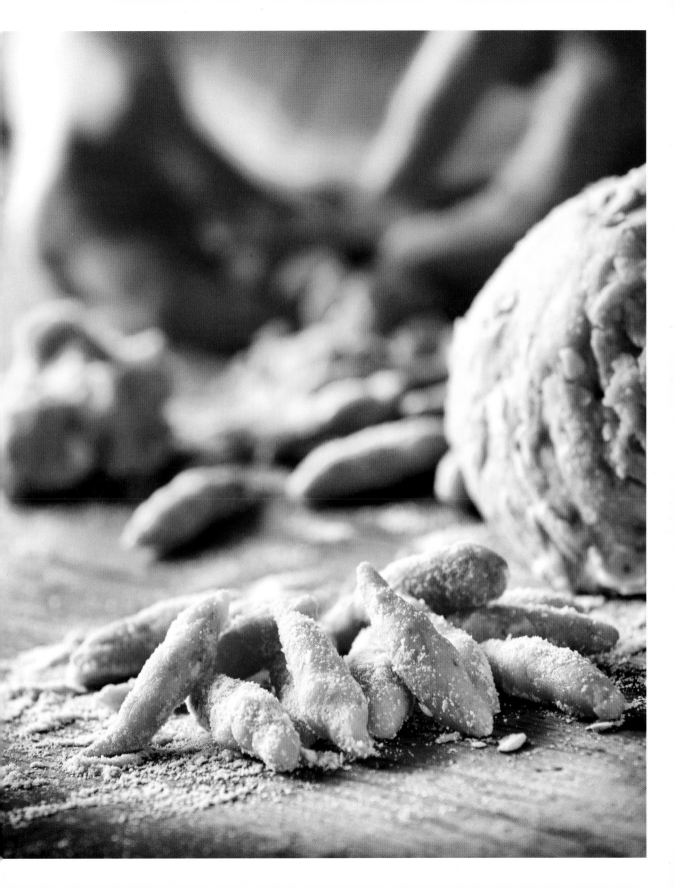

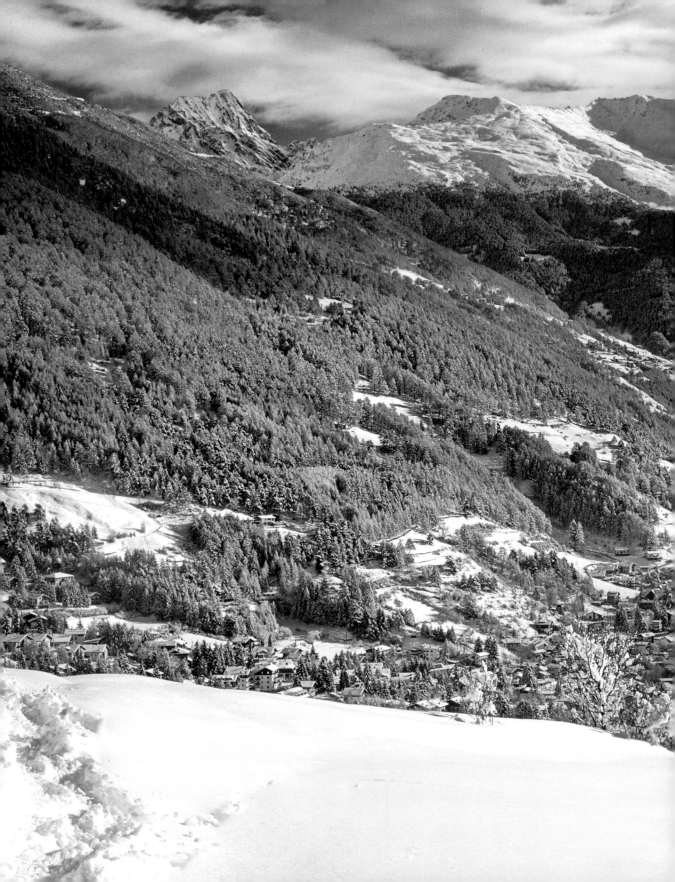

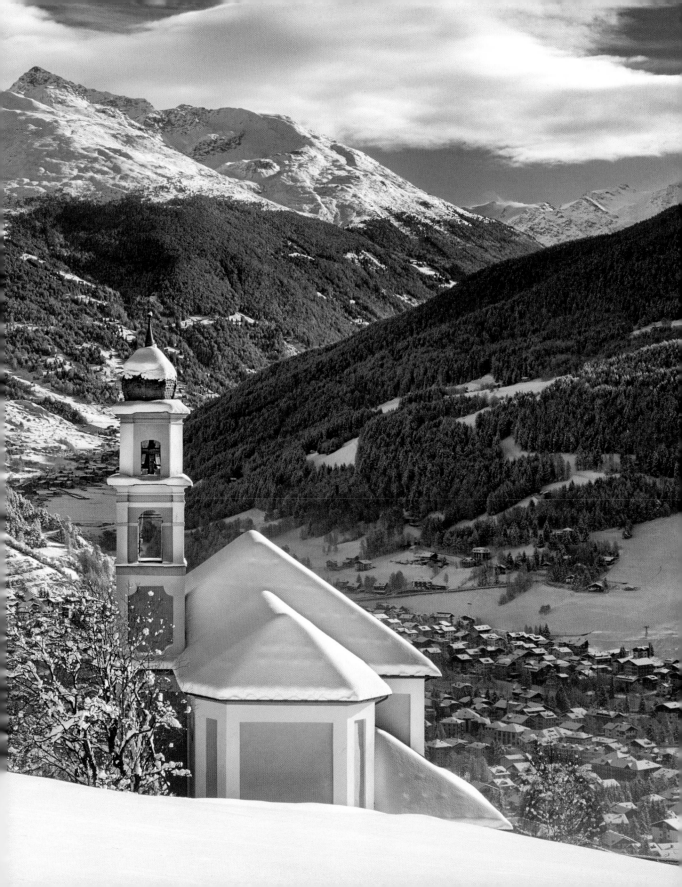

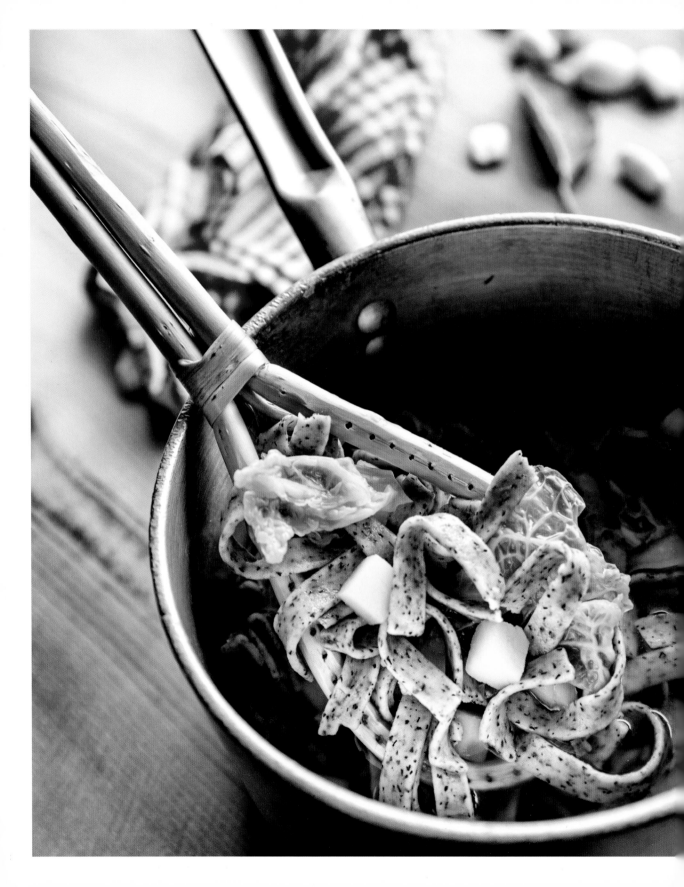

# 63

# Pizzoccheri valtellinesi

## Valtellina pizzoccheri pasta

**Ingredienti per 4 persone**
- 400 g di farina di grano saraceno
- 100 g di farina bianca
- un pizzico di sale

**Per il condimento:**
- 250 g di patate
- 200 g di verza
- 250 g di formaggio Valtellina Casera Dop
- 200 g di burro
- 1 spicchio di aglio (a piacere)
- qualche foglia di salvia
- pepe

**Serves 4**
- 400 g (4 cups) of buckwheat flour
- 100 g (1 cup) white flour
- a pinch of salt

**For the dressing:**
- 250 g (9 oz) potatoes
- 200 g (7 oz) savoy cabbage
- 250 g (9 oz) Valtellina Casera PDO cheese
- 200 g (7 oz) butter
- 1 clove of garlic (to taste)
- a few sage leaves
- pepper

Mescolare le due farine, salare e impastare con acqua fino a ottenere un impasto omogeneo e compatto.

Stendere una sfoglia non troppo sottile, tagliarla quindi in tagliatelle lunghe 5 cm e larghe 1 cm.

Cuocere le patate pelate e tagliate a tocchetti e le verze a striscioline in una pentola con acqua salata bollente.

Quando le patate sono cotte, versare la pasta e scolare al dente insieme a tutte le verdure.

Stendere i pizzoccheri a strati, cospargendoli con abbondante formaggio della Valtellina tagliato a strisce e burro fuso in cui siano state fatte rosolare alcune foglie di salvia e lo spicchio di aglio a piacere.

Aggiustare di pepe a piacere prima di servire.

Mix the two flours, add salt and knead with water to make a smooth, compact dough.

Roll out a sheet that is not too thin, cut noodles of 5 cm (2 in) in length and 1 cm ($\frac{1}{3}$ in) in width.

Cook peeled, chopped potatoes and shredded cabbage in a pot with boiling salted water.

When the potatoes are cooked, pour in the pasta and drain al dente with all the vegetables.

Layer the pizzoccheri, sprinkling with plenty of strips of Valtellina cheese and melted butter heated with a few sage leaves and clove of garlic to taste.

Season with pepper to taste before serving.

**Vino Wine:** "Sassella" - Valtellina Superiore Docg - Cantina Nino Negri, Chiuro (Sondrio)
**Ristorante Restaurant:** Locanda Vecchia Pavia "Al Mulino", Certosa di Pavia

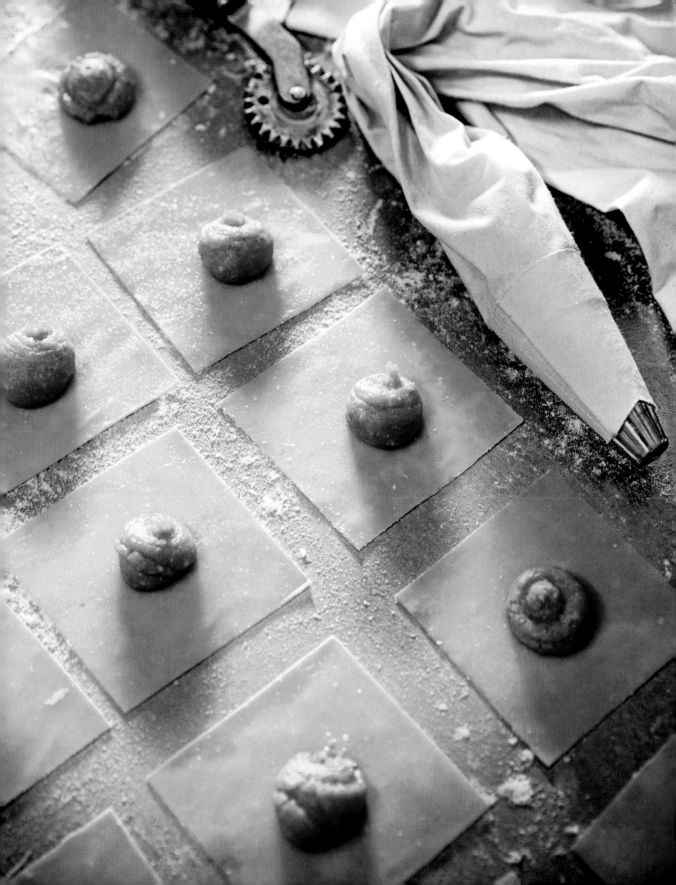

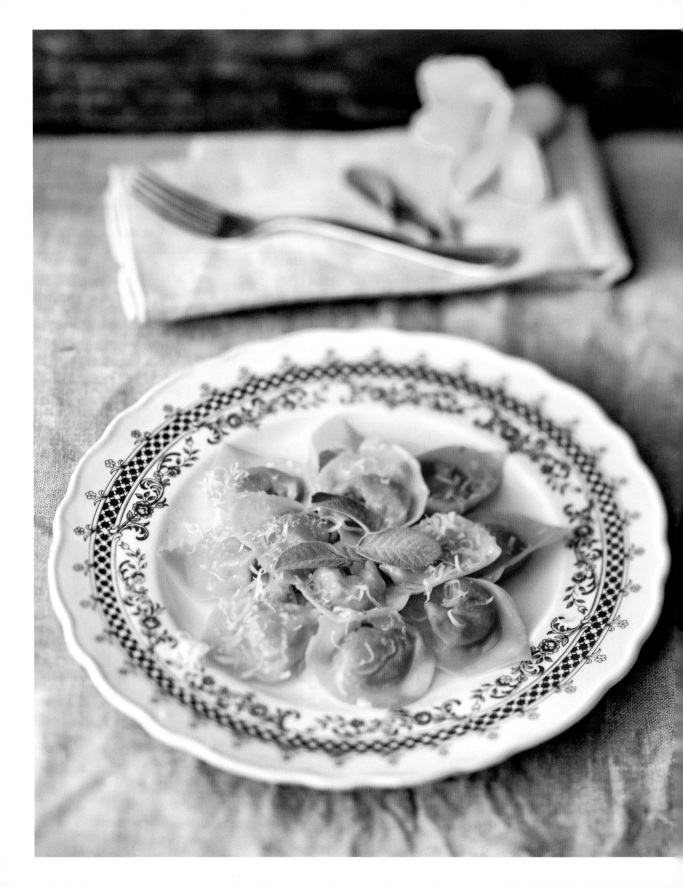

# Tortelli di zucca
## Pumpkin tortelli pasta

■ ■ ■

**Ingredienti per 4 persone**
**Per il ripieno:**
- *1,2 kg di zucca gialla*
- *150 g di mostarda di frutta*
- *100 g di amaretti*
- *150 g di Parmigiano Reggiano grattugiato*
- *mezzo limone*
- *noce moscata*
- *sale*
- *pepe*

**Per la sfoglia:**
- *350 g di farina bianca*
- *3 uova*
- *sale*

**Per il condimento:**
- *100 g di burro*
- *Parmigiano Reggiano grattugiato*

Il giorno precedente preparare il ripieno. Tagliare la zucca a pezzettoni, eliminare i semi conservando la buccia, disporre in cottura in forno su una teglia. Una volta cotta, passare la polpa al setaccio e versarla in una ciotola.

Unire gli amaretti polverizzati, la mostarda con tutto il suo liquido, 4-5 cucchiai di formaggio, un bel pizzico di noce moscata e, a piacere, sale, pepe e poche gocce di limone.

Amalgamare tutti gli ingredienti con un cucchiaio di legno fino a renderlo compatto, unendo se necessario qualche amaretto in polvere. Mettere da parte l'impasto in fresco.

Preparare la pasta con la farina, le uova e un pizzico di sale, formando una sfoglia sottile.

A 4 cm dal bordo della sfoglia e distanziati tra loro di circa 4 cm disporre dei mucchietti di ripieno della grandezza di una noce. Ritagliare con la rotellina i tortelli in forma di quadrati.

>>>

One day in advance, prepare the filling. Cut the pumpkin into large pieces, remove seeds, set aside the skin. Arrange on an oven tray and bake. When cooked, sieve the pulp and pour into a bowl.

Add the pulverized amaretto biscuits, the relish with all its liquid, 4–5 tbsps of cheese, a pinch of nutmeg and salt, pepper and a few drops of lemon to taste.

Mix all the ingredients with a wooden spoon until compact, adding more powdered amaretto biscuits if required. Keep the mixture aside in a cool place.

Prepare the pastry with flour, eggs and a pinch of salt, forming a thin sheet.

At 4 cm (1½ in) from the edge of the pastry and about 4 cm (1½ in) apart, add walnut-size amounts of filling. Cut squares of tortelli with a pasta cutting wheel.

>>>

*Serves 4*
*For the filling:*
- *1.2 kg (2½ lbs) pumpkin*
- *150 g (5 oz) fruit relish*
- *100 g (3½ oz) amaretto biscuits*
- *150 g (5 oz) of grated Parmigiano Reggiano*
- *½ lemon*
- *nutmeg*
- *salt*
- *pepper*

*For the pastry:*
- *350 g (1¾ cups) white flour*
- *3 eggs*
- *salt*

*For the dressing:*
- *100 g (3½ oz) butter*
- *grated Parmigiano Reggiano*

<<<

Ripiegare la pasta a triangolo, sigillare le estremità e unire le due punte inferiori, conferendo la tipica forma a tortello.

A mano a mano che sono pronti, adagiare i tortelli su un largo vassoio e tenere coperto fino al momento dell'uso.

Versare con delicatezza in acqua salata bollente e rimestare con cura facendo attenzione a non romperli.

Estrarli con attenzione e condire i tortelli con abbondante burro fuso e Parmigiano Reggiano grattugiato.

<<<

Fold the pasta into a triangle, seal the ends and join the two lower tips to make "tortello" shape.

As the tortello shapes are completed, arrange on a large tray and cover until required.

Tip gently into salted boiling water and mix carefully so the pasta does not split open.

Remove with care and dress the tortelli with plenty of melted butter and grated Parmigiano Reggiano.

**Vino Wine:** "Müller Thurgau" - Oltrepò Pavese Igt - Azienda agricola Montelio, Codevilla (Pavia)
**Ristorante Restaurant:** Locanda Vecchia Pavia "Al Mulino", Certosa di Pavia

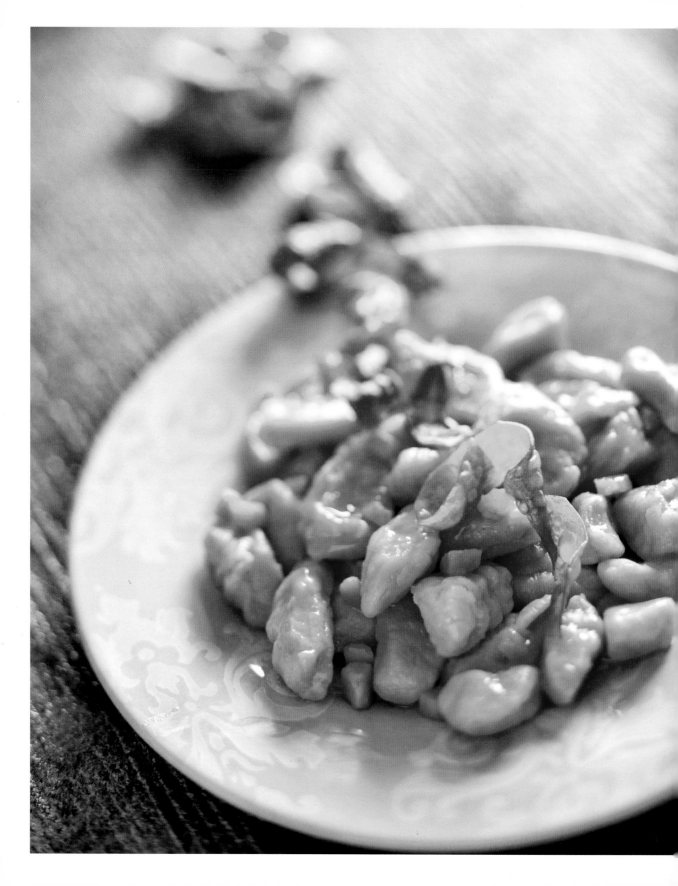

# Gnocchi di zucca e patate

## Pumpkin and potato gnocchi

■ ■ ◻

**Ingredienti per 4 persone**
- *300 g di zucca*
- *300 g di patate*
- *120 g di farina di grano tenero tipo 0*
- *60 g di Grana Padano*
- *1 uovo (a piacere)*
- *sale*

**Serves 4**
- *300 g (10 oz) pumpkin*
- *300 g (10 oz) potatoes*
- *120 g (1 cup) all-purpose 0-type flour*
- *60 g (2 oz) Grana Padano cheese*
- *1 egg to taste*
- *salt*

Lavare bene la zucca, tagliarla in quattro parti e passarla in forno a 200 °C per 45 minuti.

Cuocere le patate per 40 minuti circa in acqua bollente.

Eliminare i semi della zucca, pelarla e passare la polpa al setaccio o al passaverdure. Lasciarla raffreddare. Pelare le patate e schiacciarle, quindi lasciarle intiepidire.

Impastare con la farina la polpa di zucca, le patate, il formaggio, il sale ed eventualmente l'uovo. L'impasto deve risultare morbido ma consistente, altrimenti occorre aggiungere altra farina.

Formare dei filoncini di 2 centimetri di diametro e tagliarli a 2 centimetri di lunghezza. Passarli sui rebbi della forchetta schiacciando con un dito, in modo da ottenere la classica forma degli gnocchi.

Tuffarli in acqua bollente salata ed estrarli a mano a mano che vengono a galla. Servirli con burro fuso, salvia, grana e fettine sottilissime di zucca fritta.

Wash the pumpkin well, cut into 4 pieces and bake at 200 °C (390 °F) for 45 minutes.

Cook the potatoes for 40 minutes in boiling water.

Remove pumpkin seeds, peel and pass through a sieve or food mill. Leave to cool.

Peel the potatoes, mash and leave to cool.

Knead the flour and pumpkin pulp, potatoes, cheese, salt, and egg if preferred. The dough should be soft but firm, otherwise add more flour.

Form strips of 2 cm (1 in) in diameter and cut into pieces 2 cm long. Press on fork tines with a fingertip to make the classic gnocchi shape.

Plunge into boiling salted water and remove as they float to the surface.

Serve with melted butter, sage, Grana Padano cheese, and slivers of fried pumpkin.

**Vino Wine:** "Roccapietra", Cruasé Metodo Classico Docg, Cantina Scuropasso, Pietra de' Giorgi (Pavia)
**Ristorante Restaurant:** Trattoria Guallina, Mortara (Pavia)

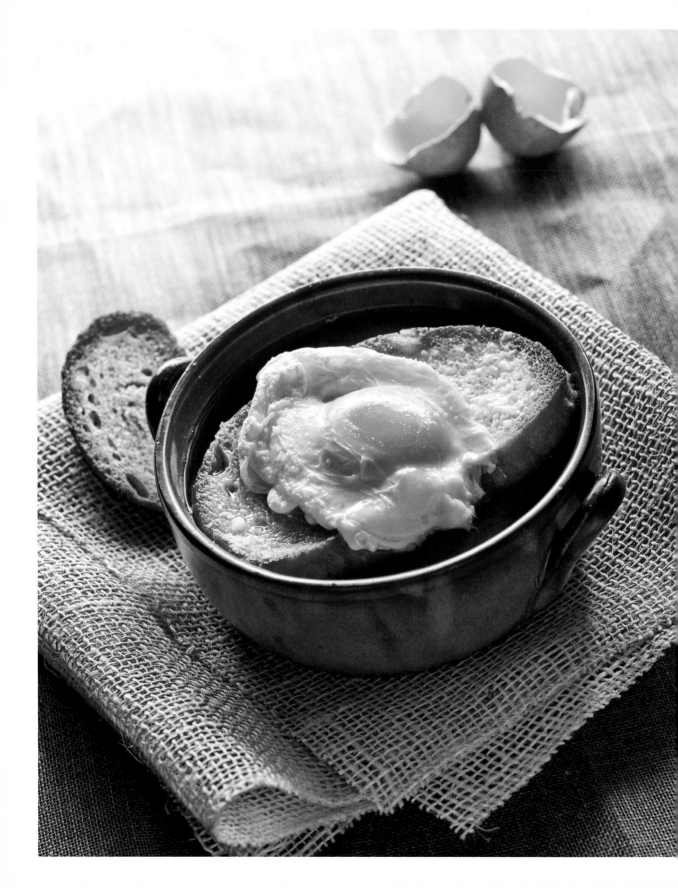

# Zuppa alla pavese

## Pavia-style soup

*Ingredienti per 4 persone*
- *8 fette di pane*
- *8 uova*
- *80 g di burro*
- *4 cucchiai di Parmigiano Reggiano*
- *1 l di brodo di carne*

*Serves 4*
- *8 slices of bread*
- *8 eggs*
- *80 g (3 oz) butter*
- *4 tbsps of grated Parmigiano Reggiano*
- *1 l (4 cups) of meat stock*

Friggere le fette di pane nel burro rosolandole leggermente da entrambi i lati e fino a rendere croccanti i bordi.

In una ciotola o in un piatto fondo disporre due fette di pane, rompervi sopra due uova lasciando il tuorlo intatto, spolverare con abbondante Parmigiano Reggiano, quindi versarvi il brodo evitando di bagnare i tuorli.

Fry the bread slices in the butter, browning both sides lightly until the edges are crispy.

In a bowl or pasta dish place two slices of bread, break in two eggs leaving the yolk intact, sprinkle with plenty of Parmigiano Reggiano, then pour in the broth avoiding the egg yolks.

**Vino Wine:** "Dama d'Oro" - Oltrepò Pavese Pinot Grigio Doc - Azienda agricola Marchese Adorno, Retorbido (Pavia)
**Ristorante Restaurant:** Locanda Vecchia Pavia "Al Mulino", Certosa di Pavia

# Minestrone alla milanese

## Milan-style minestrone

■ ■ ☐

*Ingredienti per 4 persone*
- *100 g di riso*
- *mezza verza piccola*
- *mezza zucchina*
- *1 carota*
- *1 cipolla*
- *mezzo gambo di sedano*
- *1 patata media*
- *1 pomodoro maturo*
- *50 g di fagioli freschi*
- *100 g di formaggio grattugiato*
- *salvia, rosmarino e prezzemolo*
- *olio extravergine d'oliva*
- *sale*
- *pepe*

Serves 4
- *100 g (½ cup) rice*
- *½ small savoy cabbage*
- *½ zucchini*
- *1 carrot*
- *1 onion*
- *½ stalk of celery*
- *1 medium-size potato*
- *1 ripe tomato*
- *50 g (2 oz) fresh beans*
- *100 g (1 cup) grated cheese*
- *sage, rosemary and parsley*
- *extra virgin olive oil*
- *salt*
- *pepper*

Pulire e lavare le verdure.

Nel frattempo tritare la cipolla con prezzemolo, salvia e rosmarino e soffriggere.

Aggiungere le verdure tagliate a cubetti, tranne la verza, e cuocere per 40 minuti circa. A questo punto unire la verza affettata sottilmente e il riso.

A cottura ultimata spolverare con formaggio grattugiato e aggiustare di sale e pepe.

Il minestrone è ottimo anche freddo il giorno seguente.

Clean and wash the vegetables.

Meanwhile chop the onion with parsley, sage and rosemary; sauté.

Add the diced vegetables, except the savoy cabbage, and cook for 40 minutes. Now add the thinly sliced savoy cabbage and rice.

When cooked, sprinkle with grated cheese and season with salt and pepper.

The minestrone is also tasty consumed cold the next day

**Vino Wine:** "Olè" - Rosso di Valtellina Doc - Cantina I Dirupi, Ponte in Valtellina (Sondrio)
**Ristorante Restaurant:** Ratanà, Milano

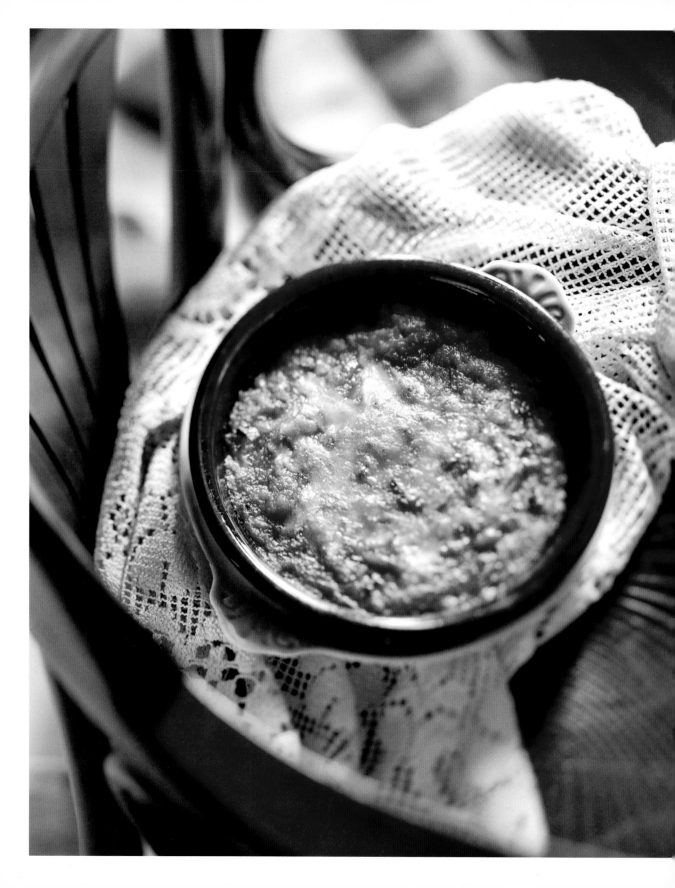

# Zuppa di cipolle gratinata
## Onion soup gratin

■ ■ ☐

**Ingredienti per 4 persone**
- 400 g di cipolle di Breme
- 2 l di brodo
- vino bianco
- 50 g di burro
- sale
- pepe
- 50 g di Grana Padano
- crostone di pane

**Serves 4**
- 400 g (14 oz) Breme
  red onions
- 2 l (10 cups) stock
- white wine
- 50 g (2 oz) butter
- salt
- pepper
- 50 g (2 oz) Grana
  Padano cheese
- bread crouton

Preparare 2 litri di buon brodo
a piacere.

Affettare sottilmente la metà delle
cipolle, passando l'altra metà al
frullatore per renderle finissime.

In una pentola bassa e larga mettere
il burro, le cipolle, il sale e il pepe e,
a fiamma bassa e coprendo, lasciare
che la cipolla rilasci la sua acqua,
evitando che frigga.

Quando si sarà asciugata, lasciare
che la cipolla imbiondisca leggermente,
bagnare con il vino, unire le cipolle
frullate, coprire e lasciare asciugare,
bagnando con poco brodo alla volta
per un'ora e mezza circa.

Sul fondo di una terrina da forno
adagiare il crostone di pane tostato,
versare la zuppa di cipolle e spolverare
con il formaggio grattugiato.

Infornare per 10 minuti a una
temperatura alta (220-250 °C)
per la gratinatura.

Prepare 2 litres (10 cups) stock to
taste.

Thinly slice half the onion and blend
the other half so they are extremely
fine.

Place butter, onions, salt and pepper
a wide, shallow pan and cook on
a low heat with a lid, allowing the
onion to sweat but do not fry.

When dry, let the onion brown
slightly, moisten with the wine then
add the onion puree, cover and allow
to dry, continuing to add a little broth
at a time for an hour and a half.

Lay the toasted bread on the bottom
of an ovenproof terrine, pour in the
onion soup and sprinkle with grated
cheese.

Bake for 10 minutes at 220–250 °C
(450–475 °F) for the gratin.

**Vino Wine:** "Il maiuscolo" - Oltrepò Pavese Doc - Azienda agricola Fausto Andi,
Montù Beccaria (Pavia)
**Ristorante Restaurant:** Trattoria Guallina, Mortara (Pavia)

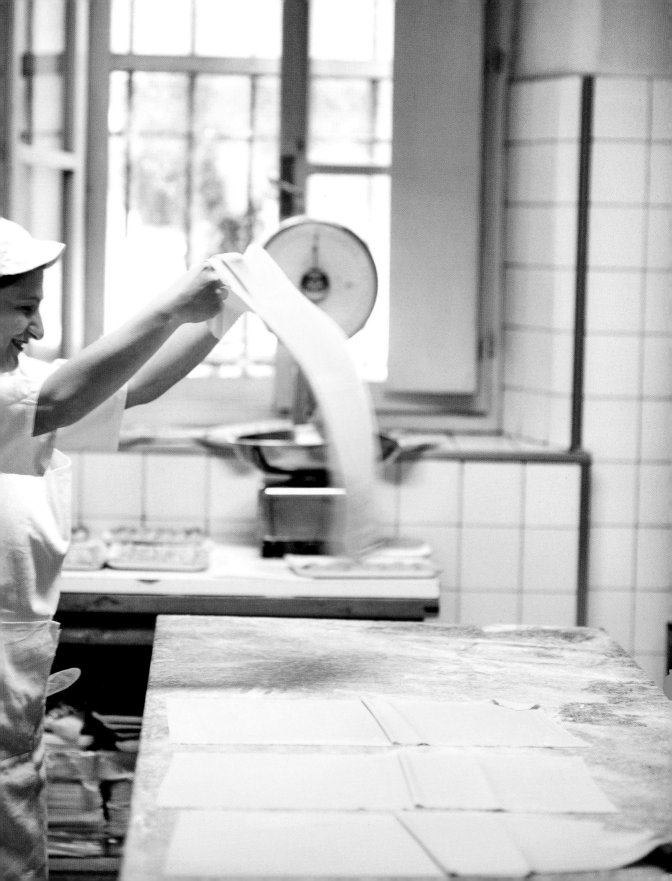

# Pennette al pesce di lago

## Pennette pasta with lake fish

■ ■ ▢

*Ingredienti per 4 persone*
- *320 g di pennette artigianali*
- *250 g di pesce di lago misto (lavarello, persico, trota, sardina, luccio)*
- *pesce essiccato di lago (cavedano, sardine)*
- *150 g di asparagi*
- *provolone stagionato grattugiato*
- *fumetto*
- *concassé di pomodoro*
- *erba cipollina*
- *olio extravergine d'oliva*
- *sale*
- *pepe*

*Serves 4*
- *320 g (12 oz) artisanal pennette pasta*
- *250 g (9 oz) mixed lake fish (whitefish, perch, trout, sardines, pike)*
- *dried lake fish (chub, sardines)*
- *150 g (5 oz) asparagus*
- *grated mature Provolone cheese*
- *fumet*
- *tomato concassé*
- *chives*
- *extra virgin olive oil*
- *salt*
- *pepper*

Pulire, sfilettare e spinare il pesce.

Preparare una crema con gli asparagi, il fumetto e il provolone stagionato.

Tagliare a julienne sottile il pesce essiccato e in una pentola antiaderente renderlo croccante, prima di aggiungere il pesce fresco tagliato a cubetti.

Saltare la pasta, precedentemente lessata, legando il tutto con la crema di asparagi, il provolone, il concassé di pomodoro e l'erba cipollina.

Clean, fillet and bone all the fish.

Prepare a cream with asparagus, fumet and ripe Provolone.

Cut the dried fish into fine julienne strips and toss in a non-stick pan until crispy, then add the diced fresh fish.

Cook the pasta then toss in the asparagus sauce, blending with the Provolone, tomato concassé, and chives.

**Vino Wine:** "Brut" - Franciacorta Docg - Azienda agricola San Cristoforo, Erbusco (Brescia)
**Ristorante Restaurant:** Dispensa Pani e Vini, Torbiato di Adro (Brescia)

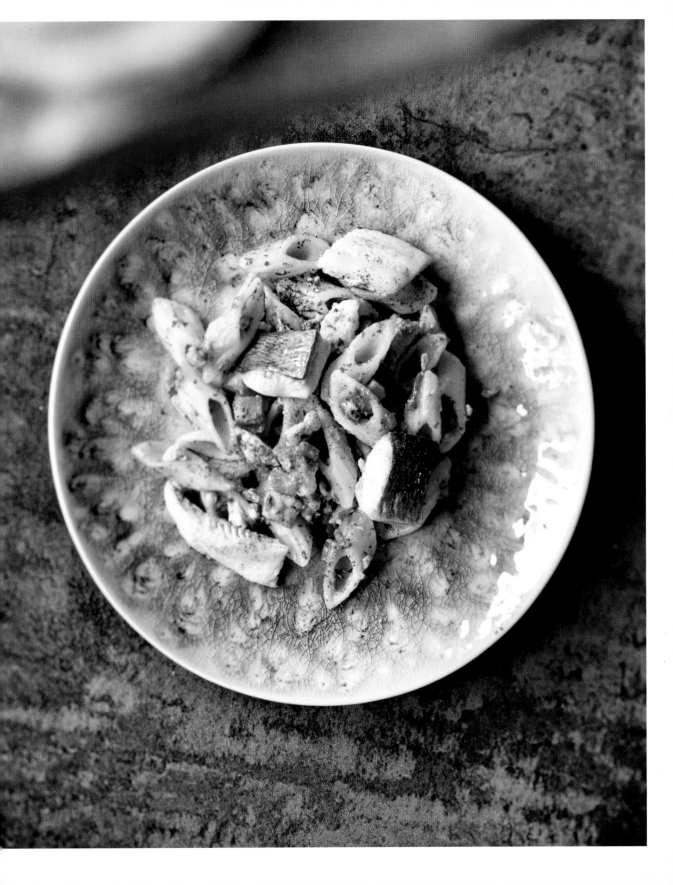

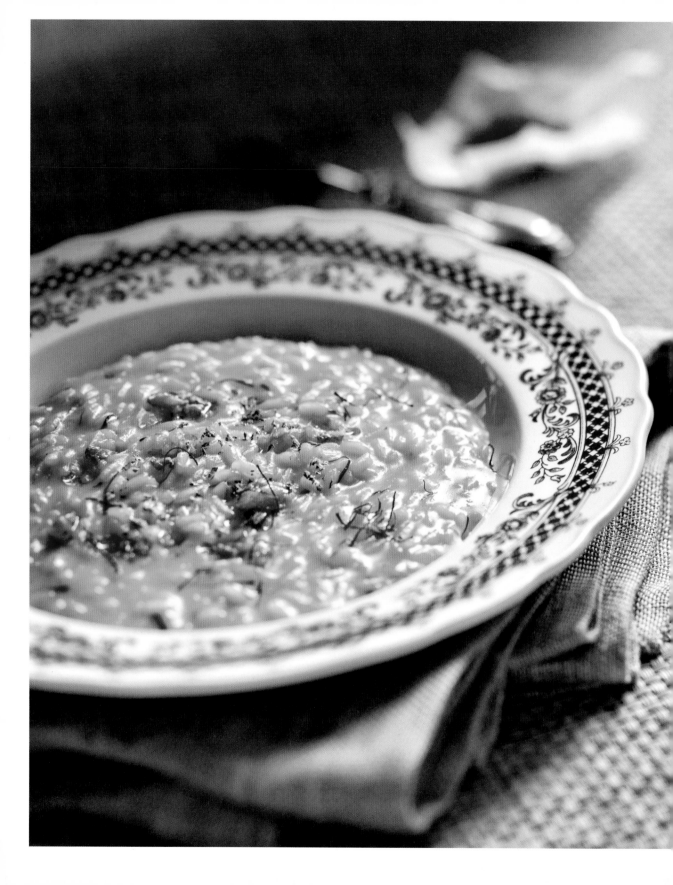

# Risotto alla milanese

## Milan-style risotto

*Ingredienti per 4 persone*
- *320 g di riso Carnaroli*
- *900 ml di brodo di carne*
- *mezza cipolla*
- *90 g di formaggio grattugiato*
- *70 g di burro*
- *4 pezzetti di midollo*
- *20 fili di zafferano*
- *la punta di un cucchiaino di zafferano in polvere*
- *2 cucchiai di olio extravergine d'oliva*

*Serves 4*
- *320 g (12 oz) Carnaroli rice*
- *900 ml (4½ cups) meat stock*
- *½ onion*
- *90 g (1 cup) grated cheese*
- *70 g (2½ oz) butter*
- *4 small pieces of beef marrow*
- *20 strands saffron*
- *a hint of saffron in powder*
- *2 tbsps of extra virgin olive oil*

Scaldare l'olio, soffriggere mezza cipolla intera e toglierla.

Tostare il riso per 3 minuti e versare il brodo di carne un mestolo per volta assieme allo zafferano, fino a cottura ultimata. A seconda della qualità di riso occorrono 14-16 minuti.

Mantecare con il burro, il formaggio grattugiato e il midollo tagliato a pezzettini.

Heat oil, sauté the half onion and remove.

Toast the rice for 3 minutes and drizzle the meat stock a ladleful at a time with the saffron until the rice is cooked. Depending on the type of rice this requires 14–16 minutes.

Cream in the butter, grated cheese, and beef marrow chopped into small pieces.

**Vino Wine:** "Gaggiarone Vitigni Giovani" - Bonarda dell'Oltrepò Pavese Doc
Azienda agricola Annibale Alziati, Scazzolino di Rovescala (Pavia)
**Ristorante Restaurant:** Ratanà, Milano

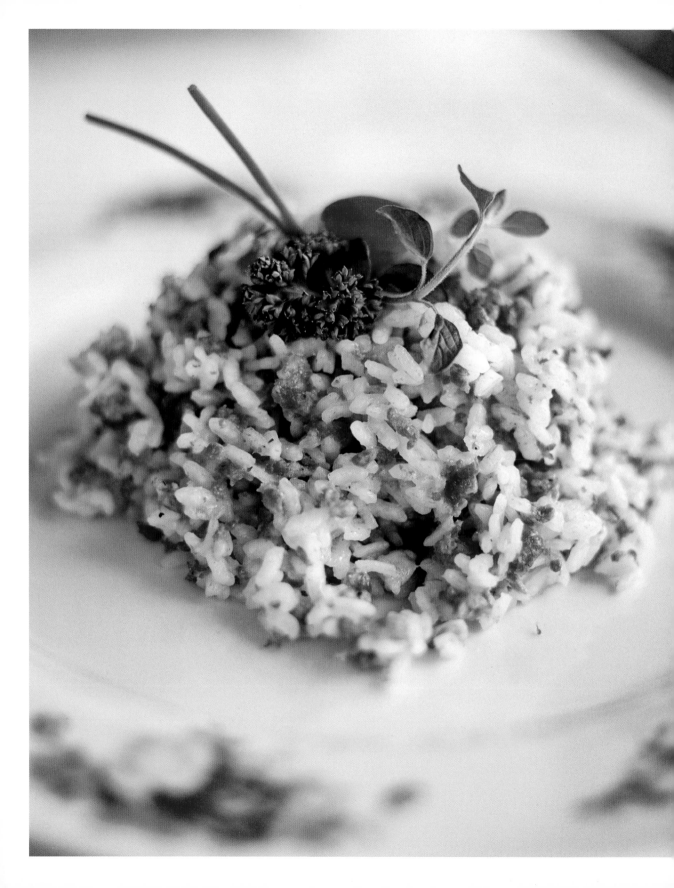

# Risotto alla pilota

## Rice alla pilota

■ ■ ☐

**Ingredienti per 4 persone**
- 400 g di riso Vialone Nano
- 350 g di salamelle fresche
- 80 g di burro
- 80 g di formaggio grattugiato
- sale

**Serves 4**
- 400 g (2 cups) Vialone Nano
  rice
- 350 g (12 oz) fresh salamella
  sausage
- 80 g (3 oz) butter
- 80 g (3 oz) grated cheese
- salt

In una casseruola capiente con coperchio mettere a riscaldare una quantità di acqua pari al riso e, non appena bolle, salare leggermente, gettare il riso e pareggiare la superficie in modo che l'acqua lo ricopra.

Coprire e regolare il fuoco alla ripresa del bollore. Spegnere dopo 8 minuti, lasciando riposare coperto per 15 minuti.

Nel frattempo fondere il burro in un tegame e rosolarvi la salamella sbucciata e schiacciata in piccoli pezzi con una forchetta.

Unire al riso sgranato con la forchetta la salamella e mescolare con il formaggio.

In a large saucepan with lid heat an amount of water equal to that of the rice and as soon as it boils add a small amount of salt, then pour in the rice and smooth so the water covers the surface.

Cover and adjust heat when the water returns to the boil. Turn off after 8 minutes, leave with lid on to rest for 15 minutes.

Meanwhile, melt the butter in a skillet and sauté the skinned sausage, crushed into small pieces with a fork.

Add the sausage to the rice separated with a fork; stir in the cheese.

**Vino Wine:** "Gran Rosso del Vicariato di Quistello" - Rosso di Quistello Igt Frizzante Cantina Sociale di Quistello (Mantova)
**Ristorante Restaurant:** Agriturismo Le Caselle, San Giacomo delle Segnate (Mantova)

# Risotto alla certosina

## Certosa-style risotto

■ ■ ▢

*Ingredienti per 4 persone*
- 350 g di riso
- 4 rane
- 350 g di gamberi d'acqua dolce
- 4 filetti di pesce persico o di
  sogliola
- 200 g di piselli
- 70 g di funghi freschi
- 2 pomodori
- 2 porri
- 1 carota
- 1 gambo di sedano
- 1 cipolla piccola
- vino bianco secco
- olio extravergine d'oliva
- 70 g di burro
- sale

*Serves 4*
- 350 g (12 oz) rice
- 4 frogs
- 350 g (12 oz) freshwater
  shrimps
- 4 perch or sole filets
- 200 g (7 oz) peas
- 70 g (2½ oz) fresh mushrooms
- 2 tomatoes
- 2 leeks
- 1 carrot
- 1 stalk of celery
- 1 small onion
- dry white wine
- extra virgin olive oil
- 70 g (2½ oz) butter
- salt

In una casseruola con olio e un po'
di burro soffriggere i porri tritati, la
carota e il sedano affettati e salare.

Unire le rane pulite, rosolandole per
qualche minuto, bagnando con il vino
e lasciando evaporare. Mettere da
parte le cosce delle rane.

Versare nella casseruola un litro
e mezzo d'acqua, salare e porre
sul fuoco.

In un'altra pentola lessare in acqua
salata i gamberi, sgusciarli e unire
la polpa alle rane.

Pestare i gusci e unirli al brodo di
rana, con cui si preparerà il risotto.

Durante la cottura del risotto,
rosolare nel burro la cipolla affettata
e cuocere nello stesso tegame i filetti
di pesce bagnandoli con il vino.

>>>

Cook the salted chopped leeks, sliced
carrot and celery in a saucepan with
oil and a little butter.

Add the clean frogs, brown for a few
minutes, basting with the wine and
reduce. Set aside the frog thighs.
Pour 1.5 l (2½ pints) water into a
saucepan; add salt and place over
heat.

In another pot boil the shrimps in
salted water, peel, and add them to
the frogs.

Crush the shells and mix into the
frog broth, to be used for preparing
the risotto.

As the risotto cooks, brown the sliced
onion in the butter and cook the fish
filets in the same skillet, moistening
with wine.

>>>

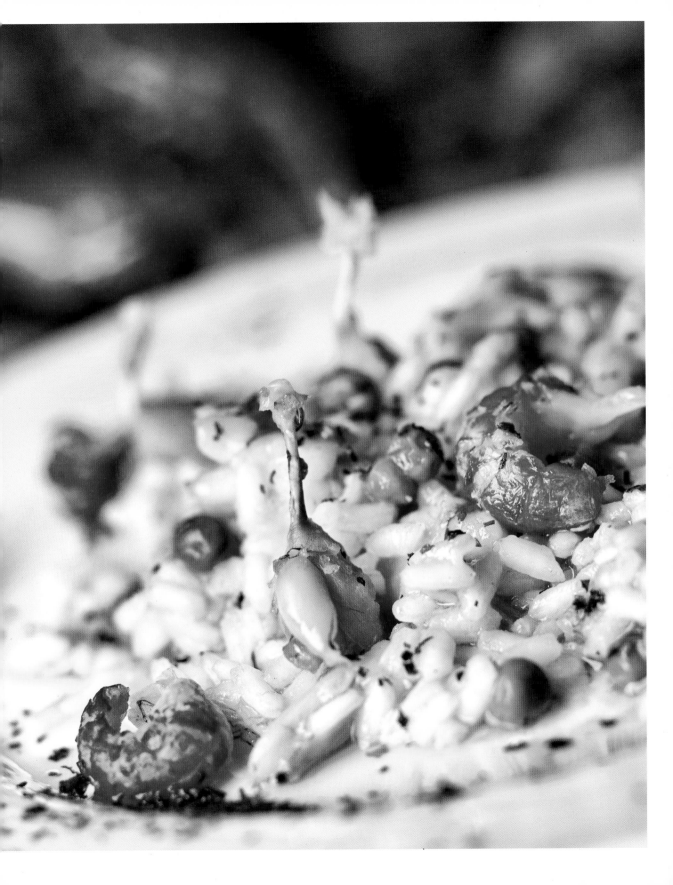

<<<

Evaporato il vino, unire i pomodori pelati a pezzetti, i funghi puliti, lavati e affettati, le cosce delle rane, la polpa dei gamberi e i piselli. Cuocere coperto per una quindicina di minuti.

Quando il risotto sarà cotto, disporlo nei piatti avendo cura di distribuire uniformemente i vari ingredienti e bagnando con il sughetto.

<<<

When the wine evaporates, add the chopped peeled tomatoes, the cleaned, washed and thinly sliced mushrooms, frog legs, peeled shrimp, and peas. Cook with a lid for about 15 minutes.

When the risotto is ready, spoon onto plates, making sure the ingredients are distributed evenly, and drizzling with the sauce.

**Vino Wine:** "Piume" - Oltrepò Pavese Malvasia Doc - Azienda agricola Martilde, Rovescala (Pavia)
**Ristorante Restaurant:** Locanda Vecchia Pavia "Al Mulino", Certosa di Pavia

# Riso in cagnone

## Rice in cagnone

■ ▢ ▢

**Ingredienti per 4 persone**
- *350 g di riso*
- *70 g di burro*
- *1 spicchio di aglio*
- *4 foglie di salvia*
- *60 g di Grana Padano*
  *grattugiato*
- *sale*

**Serves 4**
- *350 g (3½ cups) rice*
- *70 g (2 oz) butter*
- *1 clove of garlic*
- *4 sage leaves*
- *60 g (2 oz) grated Grana*
  *Padano cheese*
- *salt*

Cuocere il riso in abbondante acqua salata e scolarlo al dente.

Nel frattempo schiacciare l'aglio e friggerlo fino a doratura insieme al burro e alla salvia.

Eliminare l'aglio e condire il riso con burro e salvia. Servire molto caldo.

Cook the rice in plenty of boiling salted water and drain al dente.

Meanwhile, crush the garlic and fry until golden brown along with butter and sage.

Remove the garlic and dress the rice with the butter and sage. Serve piping hot.

**Vino Wine:** "I primi fiori"- Oltrepò Pavese Riesling Italico Doc - Azienda agricola Monterucco, Cigognola (Pavia)

# Risotto alla pitocca

## Rice alla pitocca

■ ■ ◻

*Ingredienti per 4 persone*
- *350 g di riso*
- *1 pollo intero*
- *70 g di burro*
- *1 carota*
- *1 costa di sedano*
- *2 cipolle piccole*
- *olio extravergine d'oliva*
- *1 bicchiere di vino bianco secco*
- *sale*
- *pepe*

*Serves 4*
- *350 g (3½ cups) rice*
- *1 whole chicken*
- *70 g (2½ oz) butter*
- *1 carrot*
- *1 stalk of celery*
- *2 small onions*
- *extra virgin olive oil*
- *1 glass of dry white wine*
- *salt*
- *pepper*

Pulire il pollo, lavarlo e tagliarlo in piccoli pezzi.

Preparare un brodo ponendo la testa, il collo, le ali e lo stomaco del pollo in una pentola con una cipolla, la carota e il sedano. Ricoprire tutto di acqua e salare.

In una casseruola soffriggere l'altra cipolla tritata sottilmente in 3 cucchiai di olio e 50 g di burro, quindi rosolarvi i pezzi di pollo e il fegato, sfumando con il vino e aggiustando di sale e pepe.

A metà cottura unire al pollo il riso e portare a completa cottura aggiungendo brodo poco alla volta.

Mantecare col burro rimanente prima del termine e spolverare a piacere con formaggio grattugiato.

Clean the chicken, wash and cut into small pieces.

In a saucepan, prepare a stock with the chicken head, neck, wings and stomach, with onion, carrot and celery.

Cover with water and add salt. In a saucepan, sauté the other onion, thinly chopped, with another 3 tbsps of oil and 50 g (2 oz) of butter, then brown the pieces of chicken and liver, deglazing with wine and seasoning with salt and pepper.

When half cooked add the rice to the chicken and finish cooking, adding the broth a little at a time.

Cream in the remaining butter before the rice is done and sprinkle with grated cheese.

**Vino Wine:** "RosaMara" - Valtènesi Chiaretto Doc - Azienda agricola Costaripa, Moniga del Garda (Brescia)

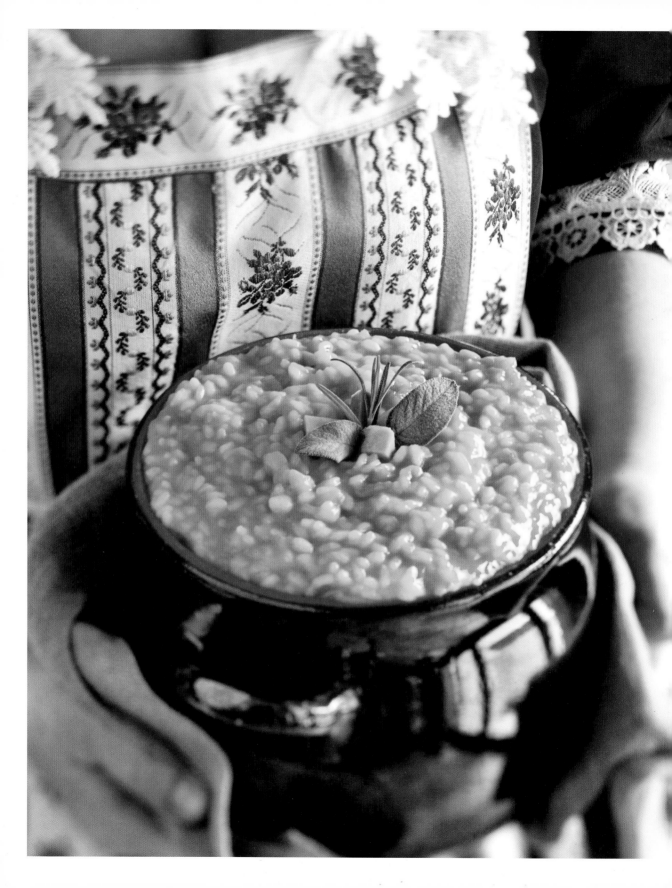

# Risotto alla zucca

## Pumpkin risotto

**Ingredienti per 4 persone**
- 400 g di riso Vialone Nano
- 400 g di zucca mantovana
  tagliata a dadini
- burro
- ½ cipolla tritata fine
- 1 mazzetto di salvia
  e rosmarino
- sale
- pepe
- Parmigiano Reggiano

**Serves 4**
- 400 g (2 cups) of Vialone
  Nano rice
- 400 g (14 oz) of diced Mantua
  pumpkin
- butter
- ½ finely chopped onion
- 1 sprig of sage and rosemary
- salt
- pepper
- Parmigiano Reggiano

In una pentola capiente sciogliere una noce di burro e soffriggere dolcemente la cipolla, aggiungere la zucca lasciando insaporire e versare 2 l di acqua, unendo il mazzetto odoroso e aggiustando di sale. Far bollire per 10 minuti.

In una casseruola con una noce di burro far tostare il riso e aggiungere il brodo con la zucca, mescolando con cura e preparando un risotto "all'onda".

Mantecare con il parmigiano e insaporire con un soffio di pepe.

In a large saucepan melt a knob of butter and gently fry the onion, adding the pumpkin to flavour.

Add 2 l (3½ pints) of water, the bouquet of herbs and salt to taste. Boil for about 10 minutes.

Toast the rice in a saucepan with a knob of butter, add the pumpkin and broth, stir carefully and cook the rice, ensuring it is still quite runny (all'onda).

Cream in the Parmigiano Reggiano and season with a wisp of pepper.

**Vino Wine:** "80 Vendemmie" - Rosso di Quistello Igt Frizzante - Cantina Sociale di Quistello (Mantova)
**Ristorante Restaurant:** Agriturismo Le Caselle, San Giacomo delle Segnate (Mantova)

# Riso con le rane

## Frog stew with rice

■ ■ □

**Ingredienti per 4 persone**
- 360 g di riso fino
- 800 g di rane pelate e pronte
  per la cottura
- 1,5 l di brodo vegetale leggero
- 1 pomodoro ramato
- 5 rametti di maggiorana
- qualche goccia di limone
- 2 cucchiai di prezzemolo tritato
- 4 gocce di tabasco
- 1 cucchiaio di olio
  extravergine d'oliva
- sale

**Serves 4**
- 360 g (12 oz) "fino" rice
- 800 g (28 oz) peeled frogs,
  ready to cook
- 1.5 l (3 pints) light vegetable
  stock
- 1 vine tomato
- 5 sprigs of marjoram
- a few drops of lemon juice
- 2 tbsps of chopped parsley
- 4 drops of Tabasco
- 1 tbsp of extra virgin olive oil
- salt

In una pentola far sobbollire nel brodo le rane per 7 minuti, quindi estrarle e spolparle, mettendo le ossa a cuocere nel brodo per altri 15 minuti.

In un tegame cuocere il riso nel brodo senza mescolare per 15 minuti circa, aggiustando di sale.

Nel frattempo tagliare il pomodoro a piccoli cubetti, porlo in una padella con olio, maggiorana, limone, sale e tabasco.

Aggiungere la polpa delle rane e intiepidire il tutto per 2 minuti evitando che frigga; unire la metà del prezzemolo tritato.

Incorporare al riso leggermente umido l'altra metà del prezzemolo e preparare il piatto formando nel riso una fontana nella quale andrà versata la polpa di rane in guazzetto.

Boil the frogs for 7 minutes in a saucepan with broth, remove and bone; place the bones back in the boiling broth and leave to cook for another 15 minutes.

Cook the rice in a saucepan with the stock for 15 minutes, without stirring, seasoning with salt.

Dice the tomato and place in a skillet with the oil, marjoram, lemon, salt and Tabasco.

Add the frog meat and heat gently for 2 minutes but do not fry.

Add the rest of the parsley to the wet rice and prepare the dish by making a well of rice then pour in the stewed frogs.

**Vino Wine:** "Blanc" - Oltrepò Pavese Chardonnay Doc - Tenuta Mazzolino, Corvino San Quirico (Pavia)
**Ristorante Restaurant:** Trattoria Guallina, Mortara (Pavia)

# Risotto con pasta di salame d'oca, fagiolini dall'occhio e Bonarda

## Risotto with goose salami paste, cowpeas and Bonarda

**Ingredienti per 4 persone**
- 280 g di riso superfino Carnaroli
- 120 g di pasta di salame d'oca fresca
- 120 g di fagiolini dall'occhio cotti
- 1,5 l di brodo
- 150 ml di Bonarda
- 80 g di burro
- 60 g di Grana Padano
- 1 spicchio piccolo di aglio tritato
- una manciata di prezzemolo tritato
- sale
- pepe

**Serves 4**
- 280 g (10 oz) Carnaroli rice
- 120 g (4 oz) fresh goose salami paste
- 120 g (4 oz) cooked cowpeas
- 1.5 l (3 pints) stock
- 150 ml (½ cup) Bonarda
- 80 g (3 oz) butter
- 60 g (2 oz) Grana Padano cheese
- 1 small clove chopped garlic
- a fistful of parsley leaves
- salt
- pepper

In una pentola larga rosolare la pasta di salame sbriciolata con 30 g di burro.

Aggiungere il riso e continuare la tostatura per 1-2 minuti.

Bagnare con il vino, lasciar asciugare, mettere i fagiolini con un po' del loro liquido e cuocere a fuoco vivo per 5 minuti.

Continuare la cottura per 10 minuti a fuoco moderato, aggiungendo brodo caldo poco per volta, il sale e il pepe.

Incorporare l'aglio, il prezzemolo e il formaggio mescolando in continuazione per un paio di minuti.

Mantecare aggiungendo il rimanente burro, spatolando energicamente per un altro minuto.

In a wide saucepan brown the crumbled salami paste with 30 g (1 oz) of butter.

Add the rice and toast for 1–2 minutes.

Drizzle with wine, leave to dry, add the cowpeas with some of their juice and cook on a high heat for 5 minutes.

Continue cooking for 10 minutes at medium heat, adding hot stock a little at a time, salt and pepper.

Add the garlic, parsley and cheese, stirring steadily for 2 minutes.

Stir and add the remaining butter, then turn briskly for another minute.

**Vino Wine:** "Bonarda" - Oltrepò Pavese Bonarda Doc - Albani Viticoltori, Casteggio (Pavia)
**Ristorante Restaurant:** Trattoria Guallina, Mortara (Pavia)

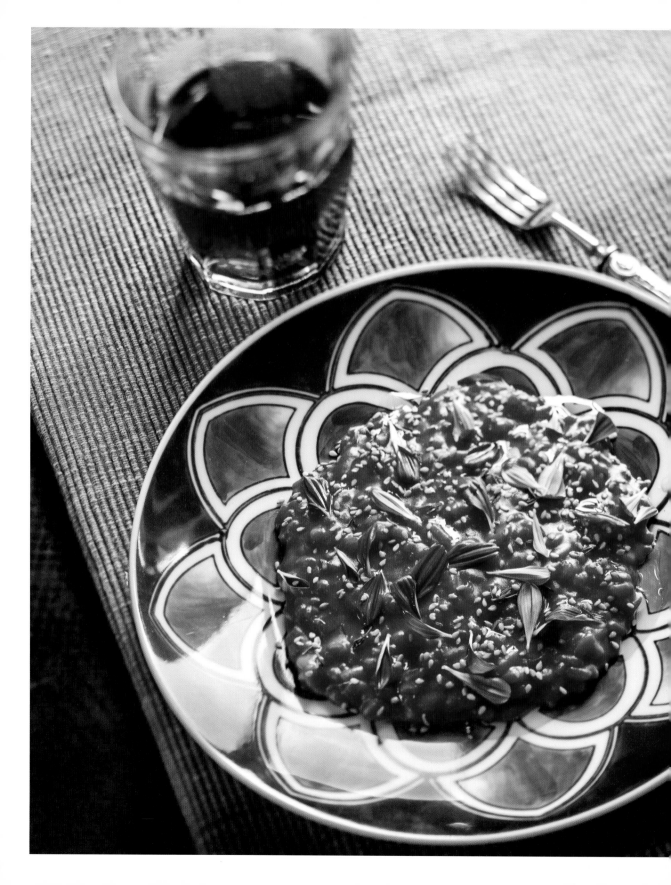

# Risotto alle rape rosse e semi di papavero

## Beetroot risotto with poppy seeds

◼ ☐ ☐

*Ingredienti per 4 persone*
- *320 g di riso Carnaroli*
- *800 ml di brodo vegetale*
- *mezza cipolla*
- *90 g di formaggio grattugiato*
- *50 g di burro*
- *1 barbabietola cotta e frullata*
- *1 cucchiaino di semi di papavero*
- *2 cucchiai di olio extravergine d'oliva*

*Serves 4*
- *320 g (12 oz) Carnaroli rice*
- *800 ml (4 cups) vegetable stock*
- *½ onion*
- *90 g (3 oz) grated cheese*
- *50 g (2 oz) butter*
- *1 cooked, pureed beetroot*
- *1 tsp poppy seeds*
- *2 tbsps of extra virgin olive oil*

Scaldare l'olio, soffriggere mezza cipolla intera e toglierla.

Tostare il riso per 3 minuti e aggiungere, un mestolo per volta, il brodo vegetale.

A cinque minuti dal termine della cottura unire la purea di barbabietola.

Mantecare con il burro e il formaggio grattugiato e cospargere con i semi di papavero.

Heat oil, sauté the half onion and remove.

Toast the rice for 3 minutes and add the vegetable broth a ladleful at a time.

Add the beetroot puree 5 minutes before the rice is fully cooked.

Cream in the butter and grated cheese, and sprinkle with poppy seeds.

**Vino Wine:** "Landò" - Oltrepò Pavese Riesling Renano Doc - Azienda agricola Le Fracce, Mairano di Casteggio (Pavia)
**Ristorante Restaurant:** Ratanà, Milano

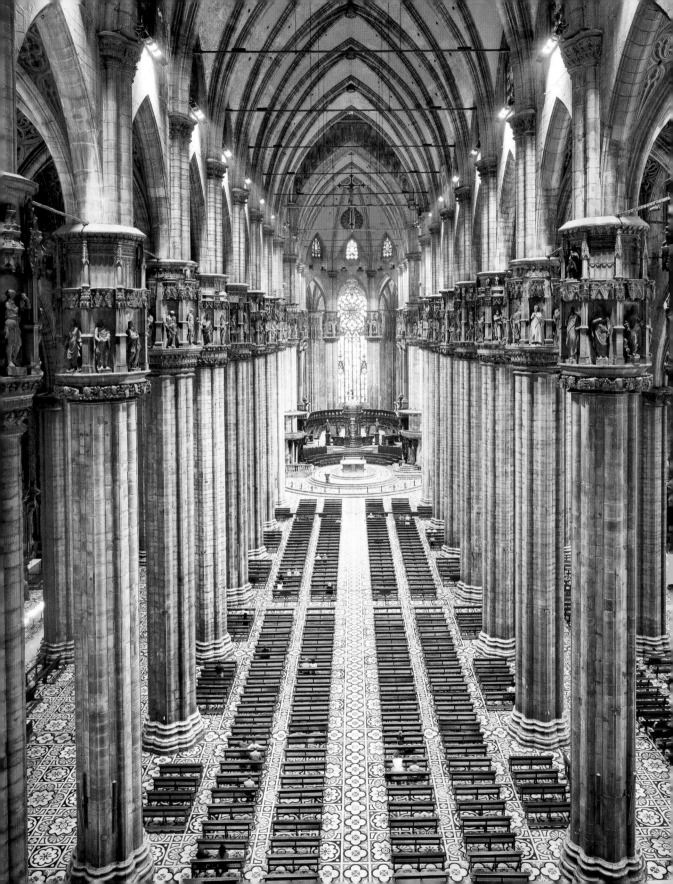

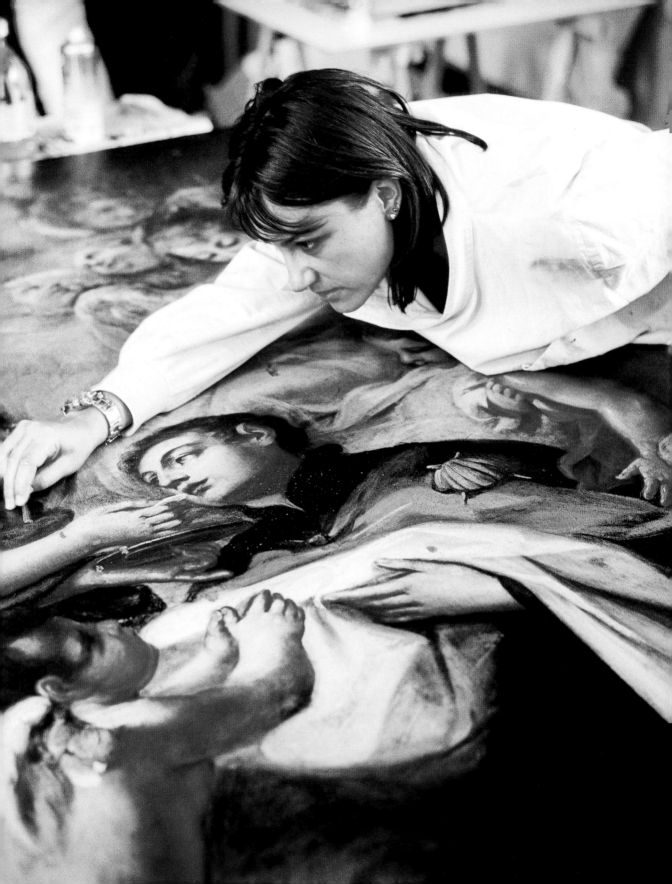

# Secondi piatti

## Second courses

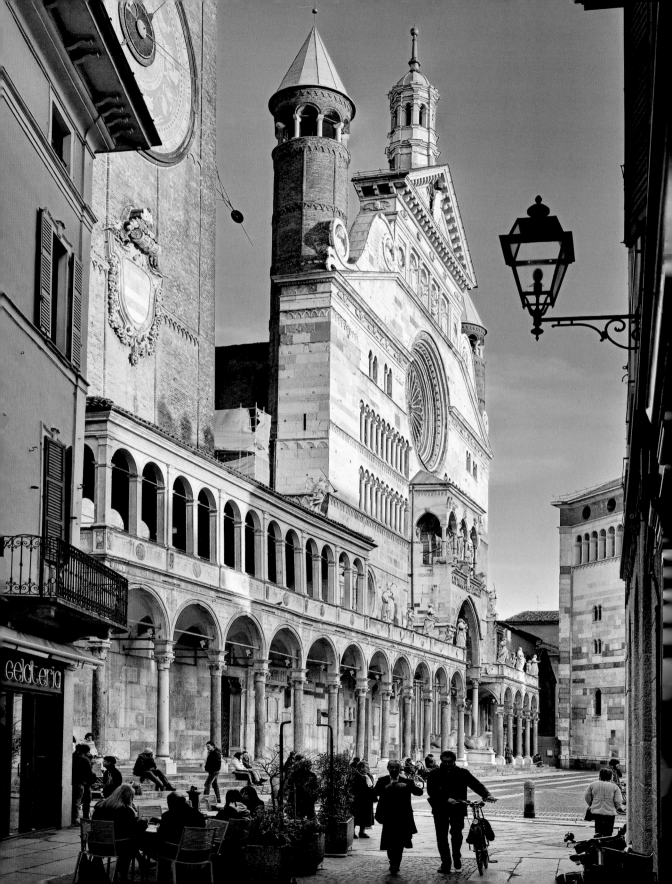

# Bollito con salsa verde
## Boiled beef with green sauce

Ingredienti per 4 persone
- 800 g di cappello del prete di manzo
- 2 l di acqua
- 1 cipolla
- 2 carote
- 1 cuore di sedano
- 1 patata
- 1 foglia di alloro
- sale

Per la salsa verde:
- 100 g di foglie di prezzemolo
- 150 ml di olio extravergine d'oliva
- 50 g di mollica di pane bagnata
  nell'aceto
- 50 g di capperi dissalati
- 6 filetti di acciughe
- sale, pepe

Serves 4
- 800 g (28 oz) beef shoulder
- 2 l (5 cups) of water
- 1 onion
- 2 carrots
- 1 celery heart
- 1 potato
- 1 bay leaf
- salt

For the green sauce:
- 100 g (3½ oz) parsley leaves
- 150 g (¾ cup) extra virgin
  olive oil
- 50 g (2 oz) bread soaked
  in vinegar
- 50 g (2 oz) unsalted capers
- 6 anchovy filets
- salt, pepper

Preparare un brodo con le verdure, aggiustare di sale e, quando bolle, cuocervi la carne per 1 ora e 40 minuti circa.

Preparare la salsa verde emulsionando tutti gli ingredienti in un mixer.

Affettare la carne e servirla cosparsa con il suo brodo e le verdure tagliate a tocchetti.

Servire a parte la salsa verde e, a piacere, accompagnare con una ciotola di brodo.

Prepare a broth with the vegetables; season with salt. When the broth reaches the boil, cook the meat in it for 1 hour and 40 minutes.

Prepare the green sauce by blending all the ingredients in a mixer.

Slice the meat and serve drizzled with its broth and vegetables cut into small pieces.

Serve the green sauce apart and, to taste, accompany with a bowl of broth.

**Vino Wine:** "Terrazzi Alti" - Valtellina Superiore Sassella Docg - Azienda agricola Terrazzi Alti, Sondrio
**Ristorante Restaurant:** Ratanà, Milano

# Rostin negàa

## *Rostin negàa*

■ ▯ ▯

*Ingredienti per 4 persone*
- *4 nodini di vitello da 200 g*
- *1 cipolla*
- *1 cucchiaio di burro*
- *1 cucchiaio di farina*
- *70 g di pancetta stesa*
  *tagliata a listarelle*
- *mezzo litro di vino bianco*
- *4 foglie di salvia*
- *sale*
- *pepe*

*Serves 4*
- *4 veal cutlets of 200 g (7 oz)*
  *each*
- *1 onion*
- *1 tbsp butter*
- *1 tbsp flour*
- *70 g (2½ oz) pancetta*
  *cut into strips*
- *½ litre white wine*
- *4 sage leaves*
- *salt*
- *pepper*

Infarinare e rosolare i nodini di vitello nel burro.

Toglierli e disporli in una placca da forno di grandezza adeguata.

Nella stessa pentola rosolare la cipolla a fette e la pancetta con cui poi coprire i nodini.

Bagnare con il vino, aggiungere la salvia e infornare a 180 °C per 40 minuti.

Flour and brown the veal cutlets in butter.

Remove and place on baking tray of adequate size.

In the same pan, fry the sliced onion and pancetta which will be used to cover the cutlets.

Deglaze with the wine, add the sage and bake at 180 °C (355 °F) for 40 minutes.

**Vino Wine:** "Stella Retica" - Valtellina Superiore Sassella Docg, Cantina AR.PE.PE., Sondrio
**Ristorante Restaurant:** Ratanà, Milano

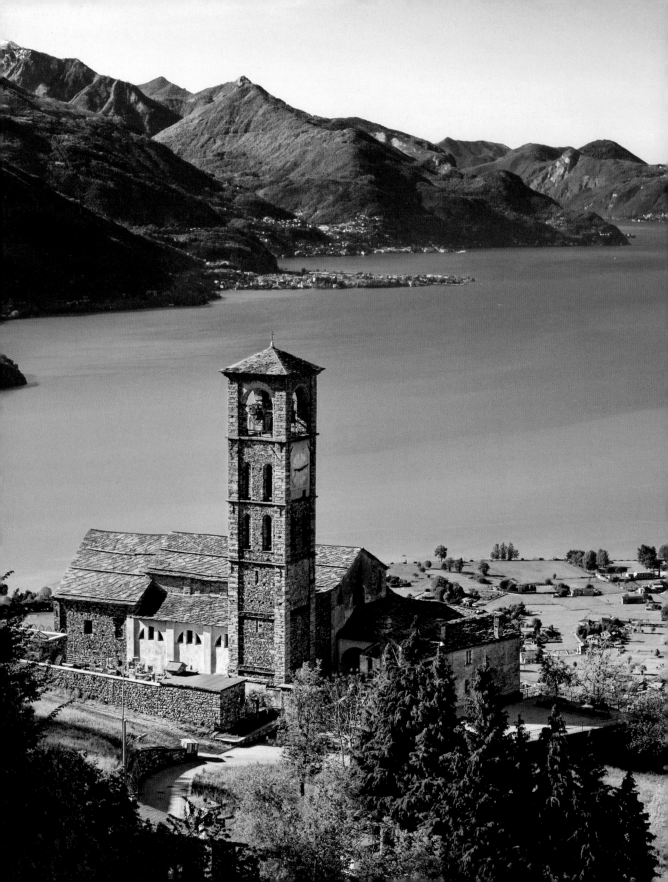

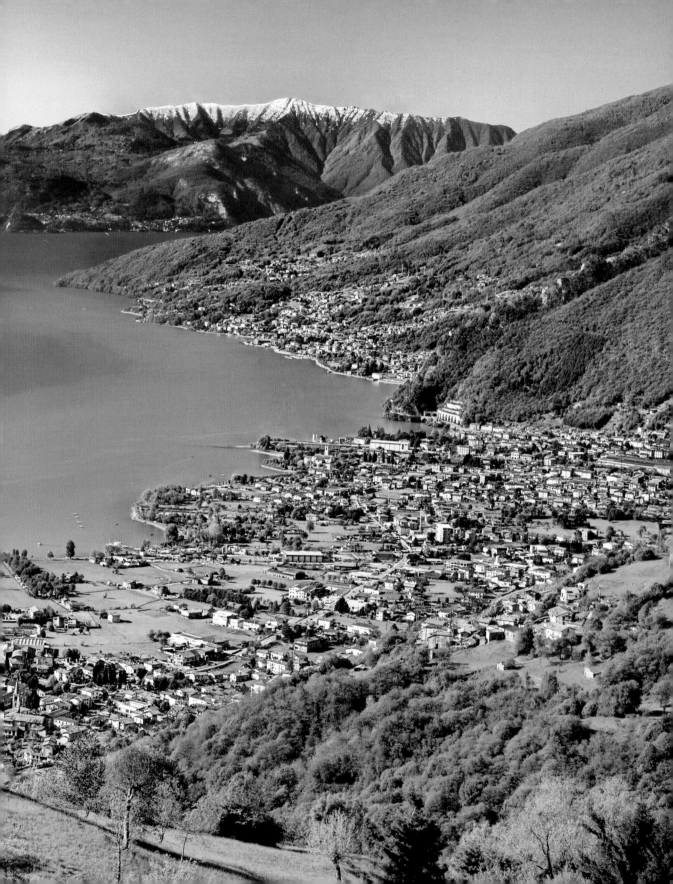

# Brüscitt con polenta
## Brüscitt with polenta

*Ingredienti per 4 persone*
- *600 g di carne di manzo*
- *15 g di pancetta a fettine*
- *40 g di burro*
- *mezzo bicchiere di vino rosso*
- *7 semi di finocchio*
- *sale*
- *pepe*

*Serves 4*
- *600 g (20 oz) beef*
- *15 g (½ oz) sliced pancetta*
- *40 g (1½ oz) butter*
- *½ glass red wine*
- *7 fennel seeds*
- *salt*
- *pepper*

Tagliare a mano la carne in piccoli pezzetti.

In una pentola di terracotta porre il burro e i semi di finocchio, mettere il recipiente sul fuoco e unire la carne. Salare e cuocere lentamente per 2-3 ore.

Aggiungere il vino poco per volta e, se necessario, anche un po' di brodo, avendo cura che il sughetto non sia né troppo liquido né troppo ristretto, ma di media densità.

Preparare nel frattempo la polenta che, a cottura ultimata, dovrà risultare particolarmente compatta.

Aggiustare i brüscitt di sale e pepe e servire accompagnando con polenta o purè di patate.

Cut the meat into small pieces. Place the butter and fennel seeds in a clay pot, place on the heat and add the meat. Add salt and cook slowly for 2–3 hours.

Add the wine a little at a time and, if necessary, some broth, ensuring the sauce is neither too runny nor too thick, but of medium density.

Meanwhile prepare the polenta, which should be very compact when cooked.

Season the brüscitt with salt and pepper, and serve with the polenta or mashed potato.

**Vino Wine:** "Olmetto" - Casteggio Doc - Azienda agricola Bellaria, Mairano di Casteggio (Pavia)
**Ristorante Restaurant:** Locanda Vecchia Pavia "Al Mulino", Certosa di Pavia

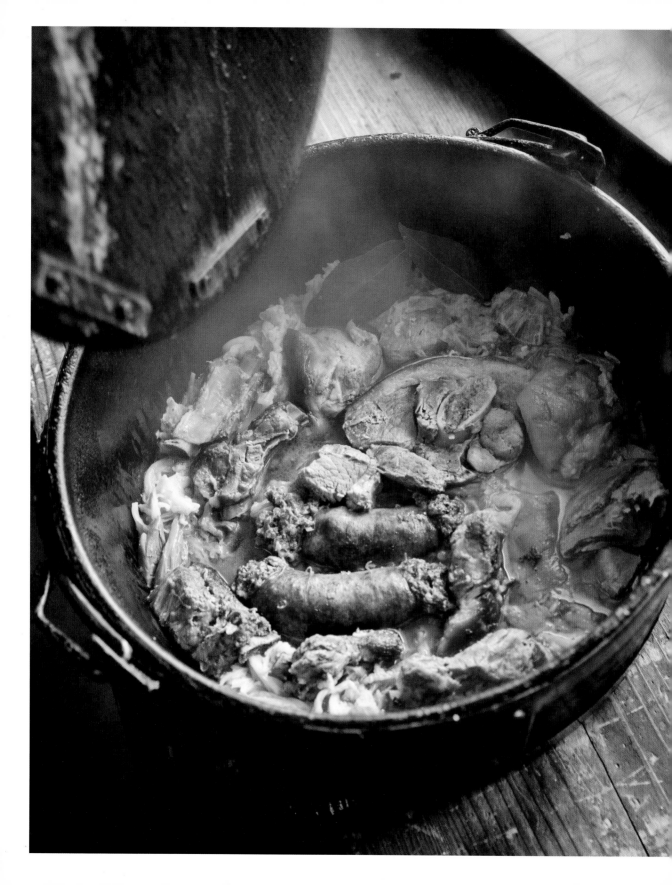

# Casoeula

## Casoeula pork casserole

■ ■ ☐

*Ingredienti per 4 persone*
- *500 g di puntine o costine*
  *di maiale*
- *250 g di salsiccia*
- *100 g di cotenna fresca di maiale*
- *1 piedino e 1 orecchio di maiale*
- *qualche salamino verzino*
- *1 kg di verze*
- *500 g di sedano e carote*
- *mezza cipolla*
- *salsa di pomodoro*
- *vino bianco secco*
- *brodo*
- *burro*
- *olio extravergine d'oliva*
- *sale*
- *pepe*

*Serves 4*
- *500 g (18 oz) spare ribs*
- *250 g (9 oz) sausage*
- *100 g (3½ oz) fresh pork rind*
- *1 trotter or pig's ear*
- *some verzino sausage*
- *1 kg (2¼ lbs) savoy cabbage*
- *500 g (18 oz) celery*
- *½ onion*
- *tomato sauce*
- *dry white wine*
- *broth*
- *butter*
- *extra virgin olive oil*
- *salt*
- *pepper*

Tagliare in due per il lungo i piedini di maiale e fiammeggiarli insieme alle cotenne e all'orecchio; eliminare le setole e lavare il tutto.

Cuocere questi pezzi di carne in acqua bollente per un'ora, quindi sgrassare e tagliare a listarelle.

Soffriggere la cipolla in mezzo cucchiaio di olio e mezzo di burro, unire le puntine o le costine, la salsiccia tagliata a tocchetti e i salamini.

Lasciar rosolare, quindi versare un bicchiere di vino e lasciare evaporare.

Mettere da parte tutti gli ingredienti e, nello stesso recipiente, versare carote e sedano tagliati sottilmente, unire mezzo cucchiaio di salsa di pomodoro diluita in brodo, aggiustare di sale e pepe e cuocere lentamente a fuoco basso e coprendo.

Pulire e lavare le verze e lasciarle appassire in una pentola evitando che si attacchino al fondo.

>>>

Cut the trotter in two lengthwise and sear, together with the ear; remove bristles and wash all the meat.

Cook the pieces of meat in boiling water for an hour, then degrease and cut into strips.

Sauté the onion in half a tbsp of olive oil and half a tbsp of butter, add the spare ribs, and chunks of sausage and verzino.

Brown, then pour in a glass of wine and reduce.

Set aside all the ingredients and use the same skillet to mix thinly cut carrots and celery, half a tbsp of tomato sauce diluted in broth. Season with salt and pepper and cook slowly over low heat and with a lid.

Clean and wash the savoy cabbage and sweat in a pan ensuring its does not stick. Add to the other vegetables being cooked.

>>>

# 118

<<<

Unirle progressivamente all'altra
verdura in cottura.

Cuocere verdure e carne nello stesso
tegame per almeno un'ora, eliminando
di volta in volta il grasso che risale a
galla.

Servire la casoeula accompagnando
con polenta.

<<<

Cook meat and vegetables in the
same skillet for at least an hour,
skimming the fat as it rises to the
surface.

Serve the casoeula with polenta.

**Vino Wine:** "Bricco Riva Bianca" - Buttafuoco dell'Oltrepò Pavese Doc
Azienda agricola Andrea Picchioni, Canneto Pavese (Pavia)
**Ristorante Restaurant:** Locanda Vecchia Pavia "Al Mulino", Certosa di Pavia

# Costoletta alla milanese
## Milan-style breaded cutlets

■ ■ ▢

*Ingredienti per 4 persone*
- *4 costolette di vitello da 250 g*
- *2 uova*
- *150 g di pane bianco grattugiato*
- *150 g di burro*
- *4 foglie di salvia*
- *sale*

*Serves 4*
- *4 veal cutlets of 250 g*
  *(9 oz) each*
- *2 eggs*
- *150 g (5 oz) white*
  *breadcrumbs*
- *150 g (5 oz) butter*
- *4 sage leaves*
- *salt*

Eliminare la pellicina connettiva dalle costolette con un coltello affilato.

Appiattirle leggermente e passarle nell'uovo sbattuto e nel pane grattugiato, facendo pressione con la mano in modo che aderisca bene.

Friggere le costolette nel burro scaldato con la salvia per 4 minuti per lato.

Asciugare l'eccesso di burro, salare e servire calde.

Trim the connective skin from the chops with a sharp knife.

Flatten slightly and dip in beaten egg and breadcrumbs, pressing with your hand to ensure they adhere well.

Fry the cutlets in butter heated with sage for 4 minutes per side.

Blot excess butter, season with salt and serve hot.

**Vino Wine:** "Cépage" - Metodo Classico Brut - Conte Vistarino, Pietra de' Giorgi (Pavia)
**Ristorante Restaurant:** Ratanà, Milano

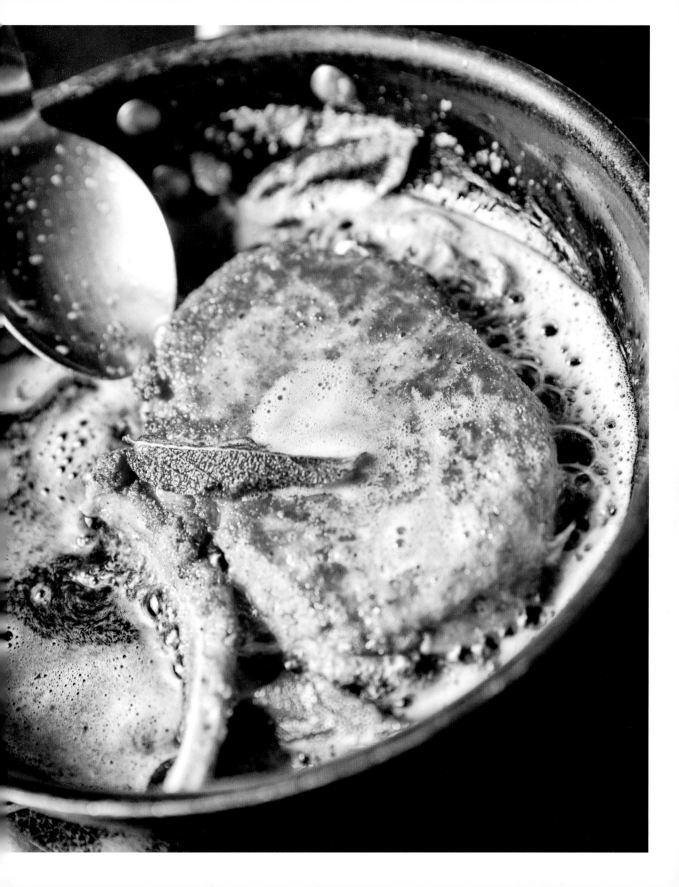

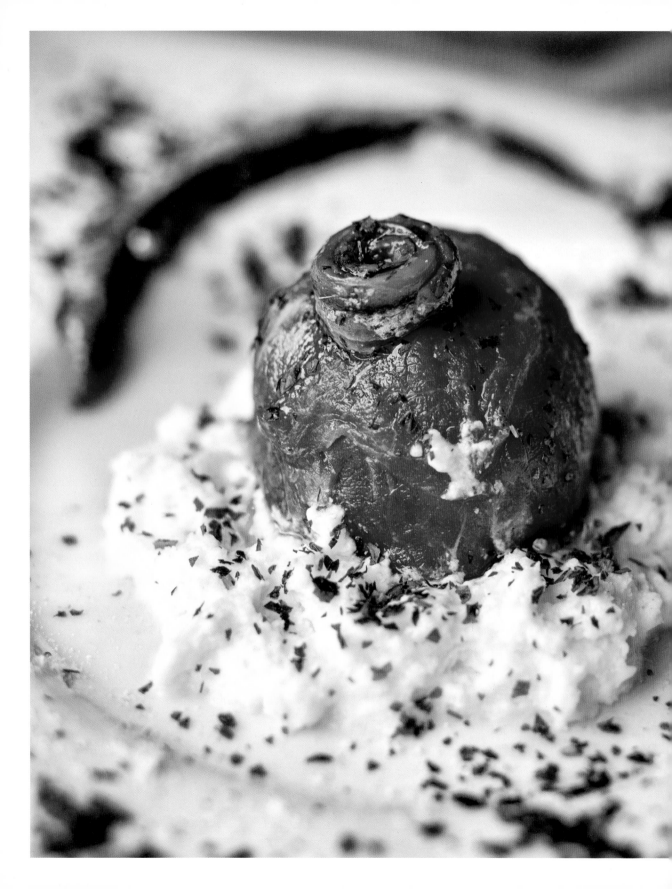

# Sfizio manzo all'olio estivo

## Beef in summer oil

■ ■ ■

*Ingredienti per 4 persone*
- *500 g di fesa di manzo di Rovato*
- *10 acciughe diliscate e spinate*
- *50 ml di brodo*
- *1 spicchio di aglio*
- *25 g di prezzemolo fresco*
- *25 g di buccia di zucchine*
- *1 limone biologico*
- *125 ml di olio extravergine d'oliva*
- *250 g di patate bollite*
- *1 foglio di colla di pesce*
- *100 g di polenta di farina Belgrano*
- *10 capperi di Salina*
- *sale*

*Serves 4*
- *500 g (1 lb) Rovato beef rump*
- *10 boned anchovies*
- *50 ml (¼ cup) stock*
- *1 clove of garlic*
- *25 g (1 oz) fresh parsley*
- *25 g (1 oz) zucchini peel*
- *1 organic lemon*
- *125 ml (½ cup) extra virgin olive oil*
- *250 g (9 oz) boiled potatoes*
- *1 sheet of isinglass*
- *100 g (½ cup) Belgrano flour polenta*
- *10 g (½ oz) Salina capers*
- *salt*

Cuocere il manzo lardellato (infilzando cioè gli ingredienti nella carne con aghi) con 4 filetti d'acciuga, il brodo, un goccio di olio d'oliva e l'aglio privato dell'anima, sottovuoto a 63 °C per 60 minuti oppure come un classico roast beef.

Preparare la salsa verde frullando il prezzemolo, la buccia delle zucchine e 2 filetti d'acciuga con il liquido di cottura del manzo.

Mettere la buccia del limone in infusione nell'olio.

Preparare la spuma di patate frullando le patate cotte, il brodo, il succo di limone, la colla di pesce ammollata e mettere tutto nel sifone.

Preparare la polenta, quindi essiccarne una parte in forno a 60 °C con i capperi e polverizzarla, finire l'altra con acciughe e olio d'oliva.

>>>

Cook the larded beef (with all the ingredients pushed into the flesh with needles) with 4 anchovy fillets, the broth, a dash of olive oil and the garlic from which the core has been removed, in a vacuum at 63 °C (140 °F) for 60 minutes, or as a classic roast beef.

Prepare the green sauce by blending the parsley, zucchini peel and 2 anchovy fillets with the beef cooking liquid.

Leave the lemon peel to infuse in the oil.

Prepare the potato mousse by blending the cooked potatoes with the broth, lemon juice and softened isinglass; place in the siphon.

Prepare the polenta, then dry part of it in the oven at 60 °C (140 °F) with capers then pulverize; finish the rest with anchovies and olive oil.

>>>

<<<

Affettare il manzo e avvolgerlo
intorno alla polenta con le acciughe.

Appoggiarlo sulla spuma di patate
con un'acciuga, prezzemolo e salsa,
spolverare con la polenta essiccata
e condire con olio aromatizzato al
limone.

<<<

Slice the beef and wrap it around
the polenta with anchovies.

Place it on the potato mousse with
an anchovy, parsley and sauce, then
dust with the dried polenta and
season with lemon-flavoured olive oil.

**Vino Wine:** "Bagnadore" - Franciacorta Docg Riserva Non Dosato
Azienda agricola Barone Pizzini, Provaglio d'Iseo (Brescia)
**Ristorante Restaurant:** Dispensa Pani e Vini, Torbiato di Adro (Brescia)

# Lepre in salmì

## Hare in salmis

██ ██ ▢

**Ingredienti per 4 persone**
- 1 lepre di circa 3 kg
- 1 bottiglia di Curtefranca Rosso Doc
- 100 ml di grappa
- 1 gambo di sedano
- 3 carote
- 2 cipolle
- 20 g di bacche di ginepro
- 5 g di pepe nero
- 200 ml di brodo di funghi
- 100 g di pancetta
- burro

**Serves 4**
- 1 hare of about 3 kg (6–7 lbs)
- 1 bottle Curtefranca Rosso Doc
- 100 ml (½ cup) grappa
- 1 stalk of celery
- 3 carrots
- 2 onions
- 20 g (1 oz) juniper berries
- 5 g (1 tsp) black pepper
- 200 ml (1 cup) mushroom broth
- 100 g (3½ oz) pancetta
- butter

Disossare la lepre e separare filetto e controfiletto.

Marinare la lepre con vino, grappa, ginepro, pepe e le verdure per 3 giorni.

Cuocere cosce, spalle e carcasse con il vino, il brodo e gli aromi e la pancetta.

Frullare le verdure e gli aromi e spolpare la lepre.

Cuocere nel burro filetto e controfiletto per pochi minuti, quindi affettarli.

Disporre nel piatto la lepre disossata con la crema di verdure e aromi, il filetto e il controfiletto.

Servire con polenta dolce (possibilmente di mais Belgrano), burro e formaggio Bagòss.

Bone the hare and separate tenderloin from sirloin.

Marinate the hare in wine, grappa, juniper, pepper and vegetables for 3 days.

Cook the leg, shoulder and carcass with wine, broth, herbs and pancetta. Blend the vegetables and herbs; remover flesh from hare.

Cook the tenderloin and sirloin in butter for a few minutes, then slice.

Arrange the boned hare in a serving dish with the vegetable cream and herbs, tenderloin and sirloin.

Serve with sweet polenta, best if made with Belgrano flour, butter and Bagòss cheese.

**Vino Wine:** "Sfursat" - Sforzato di Valtellina Docg - Cantina Nino Negri, Chiuro (Sondrio)
**Ristorante Restaurant:** Dispensa Pani e Vini, Torbiato di Adro (Brescia)

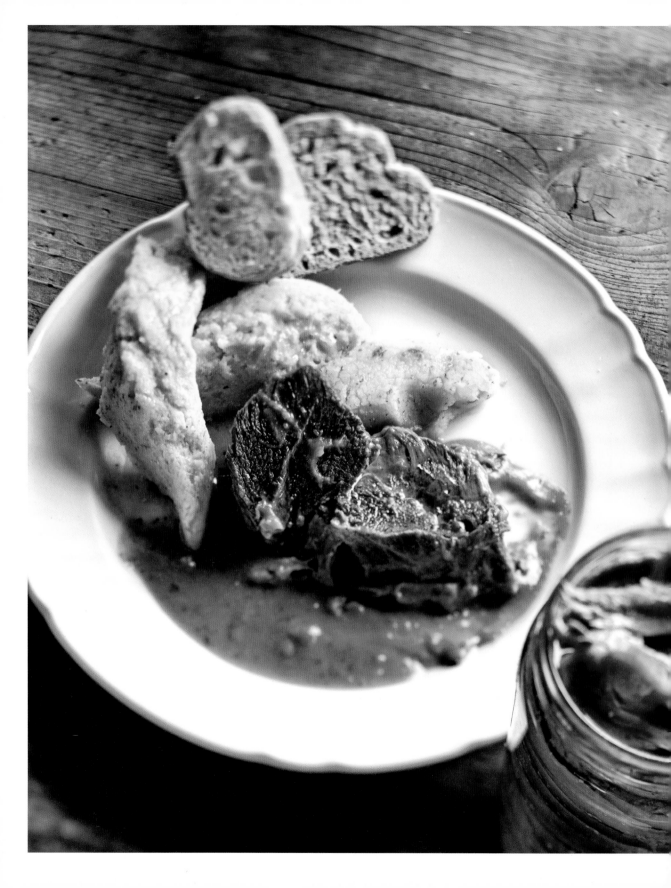

# Manzo di Rovato all'olio

## Rovato beef in oil

■ ■ ▢

**Ingredienti per 4 persone**
- 2 guanciali di manzo (femmina di Barbina di Rovato)
- 1 gambo di sedano
- 1 carota
- 2 cipolle
- 2 spicchi di aglio
- 20 g di capperi
- 100 g di acciughe diliscate
- 100 g di zucchine
- una manciata di foglie di prezzemolo
- 100 ml di vino bianco
- 2 l di brodo
- 100 g di olio extravergine d'oliva (possibilmente spremute a freddo del lago d'Iseo)

**Serves 4**
- 2 Barbina di Rovato beef cheeks
- 1 stalk of celery
- 1 carrot
- 2 onions
- 2 cloves of garlic
- 20 g capers
- 100 g (3½ oz) boned anchovy
- 100 g (3½ oz) zucchini
- a fistful of parsley leaves
- 100 ml (½ cup) white wine
- 2 l (5 cups) stock
- 100 g (½ cup) extra virgin olive oil (prefer cold-pressed from Lake Iseo)

Brasare la carne con un trito di aglio, cipolla, sedano e carote con un filo d'olio extravergine d'oliva, i capperi e le acciughe.

Sfumare con il vino bianco, aggiungere il brodo bollente e coprire, portando a cottura dopo 2 ore circa.

Estrarre la carne e affettarla.

Frulla la salsa delle verdure aggiungendo il prezzemolo, la buccia delle zucchine e il rimanente olio.

Servire accompagnato con polenta.

Braise the meat with chopped garlic, onion, celery and carrots, with a drop of extra virgin olive oil, capers and anchovies.

Deglaze with white wine, add hot broth and cover, leaving to cook for 2 hours.

Remove and slice meat.

Blend the vegetable sauce adding the parsley, the zucchini peel and the remaining oil.

Serve with polenta.

**Vino Wine:** "Fontecolo" - Curtefranca Rosso Doc - Azienda agricola il Mosnel, Camignone di Passirano (Brescia)
**Ristorante Restaurant:** Dispensa Pani e Vini, Torbiato di Adro (Brescia)

# Ossobuco alla milanese
## Milan-style ossobuco

■ ■ ▢

**Ingredienti per 4 persone**
- 4 ossibuchi da 450 g l'uno
- 2 carote di media grandezza
- 2 cipolle di media grandezza
- 3 coste di sedano
- 1 pomodoro maturo
- 1 mazzetto di salvia e rosmarino
- 1 cucchiaio di funghi secchi
- 2 bicchieri di vino bianco
- olio extravergine d'oliva

**Per la gremolata:**
- buccia di mezzo limone
- prezzemolo
- rosmarino

Serves 4
- 4 beef shanks 450 g (1 lb)
  each
- 2 medium-size carrots
- 2 medium-size onions
- 3 stalks of celery
- 1 ripe tomato
- 1 bouquet of sage and
  rosemary
- 1 tbsp of dried mushrooms
- 2 glasses of white wine
- extra virgin olive oil

For the gremolada:
- zest of half a lemon
- parsley
- rosemary

Tagliare le verdure a pezzetti, lasciarle rosolare in 2 cucchiai di olio e disporle in una casseruola.

Ripetere l'operazione con gli ossibuchi e, quando saranno dorati, adagiarli sopra le verdure e unire il mazzetto di aromi.

Salare, pepare e bagnare con vino bianco, quindi coprire e cuocere per 1 ora e 15 minuti circa a fiamma molto bassa.

A metà cottura unire i funghi secchi.

A cottura ultimata passare il fondo nel passaverdure fino a ottenere una crema liscia.

Servire gli ossibuchi in accoppiata al risotto alla milanese (vedi ricetta a pag. 85), cospargendo con gremolata che si ottiene tritando gli ingredienti.

Cut the vegetables into pieces, brown in 2 tbsps of oil and place in a saucepan.

Repeat the operation with the shanks and, when golden, arrange over the vegetables and add the bouquet of sage and rosemary.

Add salt and pepper, deglaze with white wine, then cover and cook for 1 hour and 15 minutes on very low heat.

Halfway through cooking add the dried mushrooms.

When done, blend the pan juices into a smooth cream.

Serve the ossobuco with the Milan-style risotto (see recipe on page 85), sprinkling with gremolada made with chopped ingredients.

**Vino Wine:** "Rosso d'Asia" - Provincia di Pavia Igt - Azienda agricola Andrea Picchioni, Canneto Pavese (Pavia)

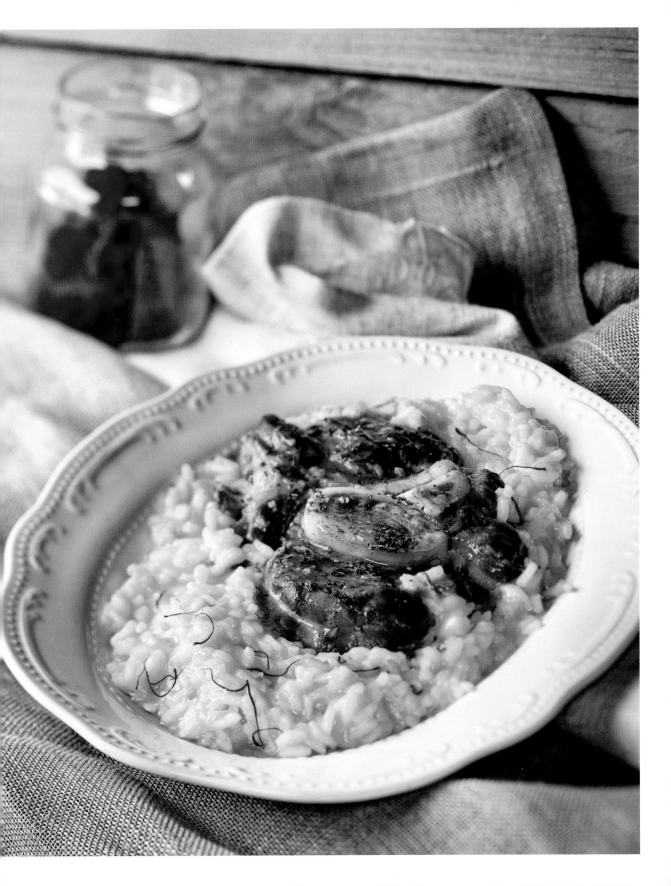

# 137

# Involtini di verza

## Savoy cabbage parcels

■ ■ ▢

*Ingredienti per 4 persone*
- *4 foglie di verza*
- *300 g di vitello*
- *1 cipolla*
- *1 patata*
- *1 carota*
- *50 g di polpa di pomodoro*
- *2 uova*
- *40 g di burro*
- *1 dl di vino bianco*
- *1 cucchiaio di prezzemolo tritato*
- *sale*
- *pepe*

Serves 4
- *4 savoy cabbage leaves*
- *300 g (10–12 oz) veal*
- *1 onion*
- *1 potato*
- *1 carrot*
- *50 g (2 oz) tomato pulp*
- *2 eggs*
- *40 g (1½ oz) butter*
- *100 ml (½ cup) white wine*
- *1 tbsp of chopped parsley*
- *salt*
- *pepper*

Sbollentare le foglie di verza in acqua salata e stenderle ad asciugare su un panno da cucina.

Cuocere al forno il vitello con le verdure e lasciarlo raffreddare.

Passare tutto al tritacarne e lavorare gli ingredienti con le uova fino a ottenere un impasto omogeneo.

Ricavare 4 grosse polpette e disporle sopra le foglie di verza.

Chiudere le foglie impacchettando la carne, legando con filo da cucina sottile se necessario.

Rosolare da entrambe le parti in una padella antiaderente in cui si sia fatto sciogliere il burro.

Deglassare con vino bianco e polpa di pomodoro. Cuocere a fuoco lento per 15 minuti.

Blanch the savoy cabbage leaves in salted water and lay out to dry on kitchen paper.

Bake the veal with the vegetables and allow to cool.

Grind all the ingredients in a grinder with the eggs to make a smooth mixture.

Make 4 large patties and arrange on top of the cabbage leaves.

Close the leaves around the meat, tying with kitchen thin twine if necessary.

Brown on both sides in melted butter in a non-stick skillet.

Deglaze with white wine and tomato pulp. Simmer for 15 minutes.

**Vino Wine:** "Castello di Grumello" - Valcalepio Rosso Riserva Doc - Tenuta Castello di Grumello, Grumello del Monte (Bergamo)
**Ristorante Restaurant:** Ratanà, Milano

# Rosticciata

## Rosticciata

■ ■ ☐

**Ingredienti per 4 persone**
- 400 g di lonza di maiale
- 400 g di salsiccia
- 400 g di cipolla
- salsa di pomodoro
- 30 g di burro
- farina
- sale
- pepe

**Serves 4**
- 400 g (14 oz) of pork loin
- 400 g (14 oz) sausage
- 400 g (14 oz) onion
- tomato sauce
- 30 g (1 oz) butter
- flour
- salt
- pepper

Tagliare la lonza a fette molto sottili e infarinarle.

In una padella capiente mettere il burro e le cipolle tagliate fini, salare e lasciarle imbiondire senza farle scurire troppo.

A fine cottura unire la salsiccia tagliata a pezzetti e un cucchiaino di salsa di pomodoro diluito in qualche cucchiaio di acqua calda. Aggiustare di sale e pepe.

Cuocere la lonza sulle cipolle e mettere da parte.

Terminare la cottura unendo tutti gli ingredienti e cuocere a fuoco vivace per 5 minuti.

Servire accompagnando con polenta.

Slice the loin thinly and dredge in flour.

Add butter to a large skillet with the finely chopped onions, sprinkle with salt and brown but not too much.

When cooked, add the chopped sausage and a tsp of tomato sauce diluted in a few tbsps of hot water. Add salt and pepper to taste.

Cook the loin on the onions and set aside.

Complete the dish by adding all the ingredients and cook on a high heat for 5 minutes.

Serve with polenta.

**Vino Wine:** "Bonarda" - Oltrepò Pavese Bonarda Doc - Albani viticoltori, Casteggio (Pavia)
**Ristorante Restaurant:** Locanda Vecchia Pavia "Al Mulino", Certosa di Pavia

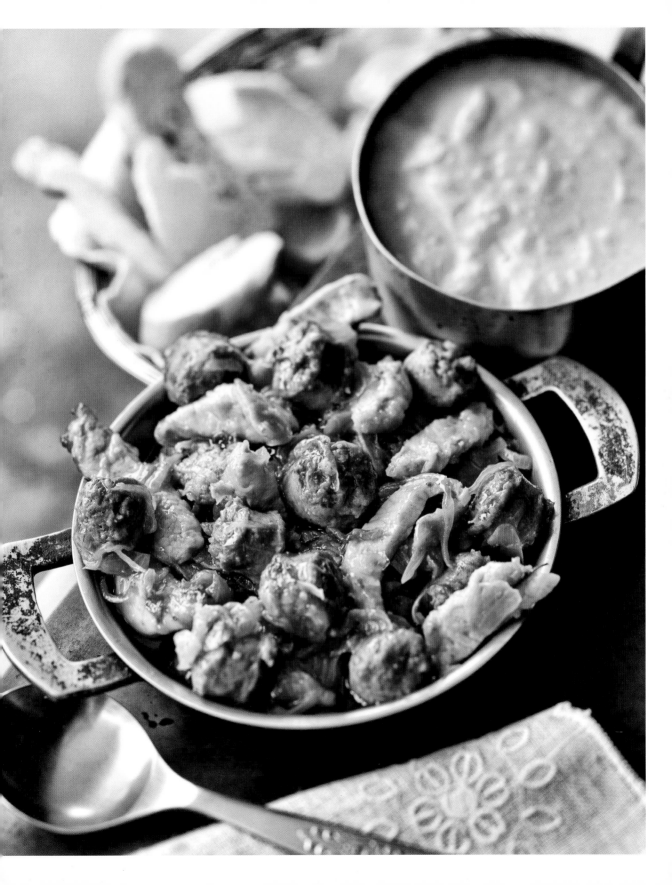

# Trippa alla milanese

## Milan-style tripe

■ ■ ◻

**Ingredienti per 4 persone**
- 650 g di foiolo (parte magra della trippa)
- 250 g di ricciolotta (o "francese", parte grassa della trippa)
- 250 g di pomodori freschi
- 100 g di fagioli secchi
- 1 carota
- 1 cipolla
- 1 gambo di sedano
- qualche foglia di salvia
- 30 g di burro
- 350 ml di brodo
- Parmigiano Reggiano grattugiato
- sale
- pepe

**Serves 4**
- 650 g (1½ lbs) bible (omasum) tripe
- 250 g (9 oz) reed (abomasum) tripe
- 250 g (9 oz) fresh tomatoes
- 100 g (3½ oz) dry beans
- 1 carrot
- 1 onion
- 1 stalk of celery
- a few sage leaves
- 30 g (1 oz) butter
- 350 ml (1¾ cups) broth
- grated Parmigiano Reggiano
- salt
- pepper

La sera precedente mettere i fagioli in ammollo; lessarli la mattina seguente.

In un tegame capiente rosolare nel burro la cipolla, la carota e il sedano tagliati a fettine, quindi la salvia.

Dopo una decina di minuti unire il foiolo tagliato a fettine sottilissime e un'ora dopo la ricciolotta, tagliata a pezzetti di 3 cm circa e ben scolata.

Mescolare, lasciando assorbire l'acqua formatasi nel frattempo, unire quindi i pomodori tagliati a pezzi e aggiustare di sale e pepe.

Cuocere per un paio d'ore fino a restringimento, bagnando costantemente con brodo per evitare che la trippa si attacchi.

Un quarto d'ora prima della fine della cottura unire i fagioli scolati dall'acqua.

Servire la trippa cospargendo con abbondante Parmigiano Reggiano.

Soak the beans overnight and boil the next morning.

In a large saucepan, sauté in butter sliced onion, carrot and celery, and sage.

After ten minutes add the bible tripe, cut into very thin slices, and an hour later the reed tripe, cut into pieces of about 3 cm (1 in) and well drained.

Stir, leaving the juice that has formed in the meantime to reduce; add the chopped tomatoes and season with salt and pepper.

Cook for about two hours until completely reduced, adding broth all the while to keep tripe from sticking.

A quarter of an hour before the tripe is done, add the drained beans.

Serve the tripe with plenty of grated Parmigiano Reggiano.

**Vino Wine:** "Cirgà" - Oltrepò Pavese Rosso Doc - Azienda agricola Le Fracce, Mairano di Casteggio (Pavia)
**Ristorante Restaurant:** Locanda Vecchia Pavia "Al Mulino", Certosa di Pavia

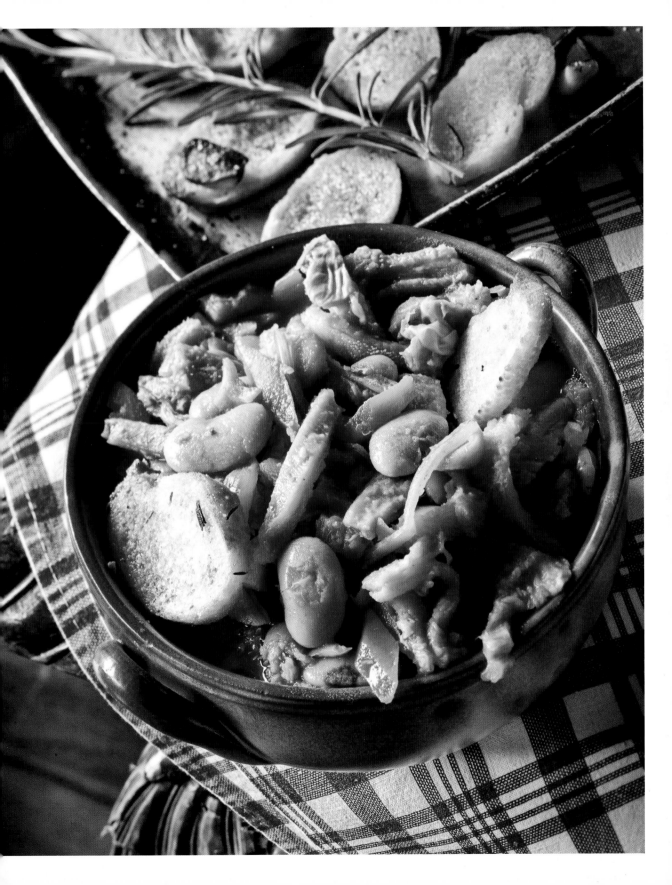

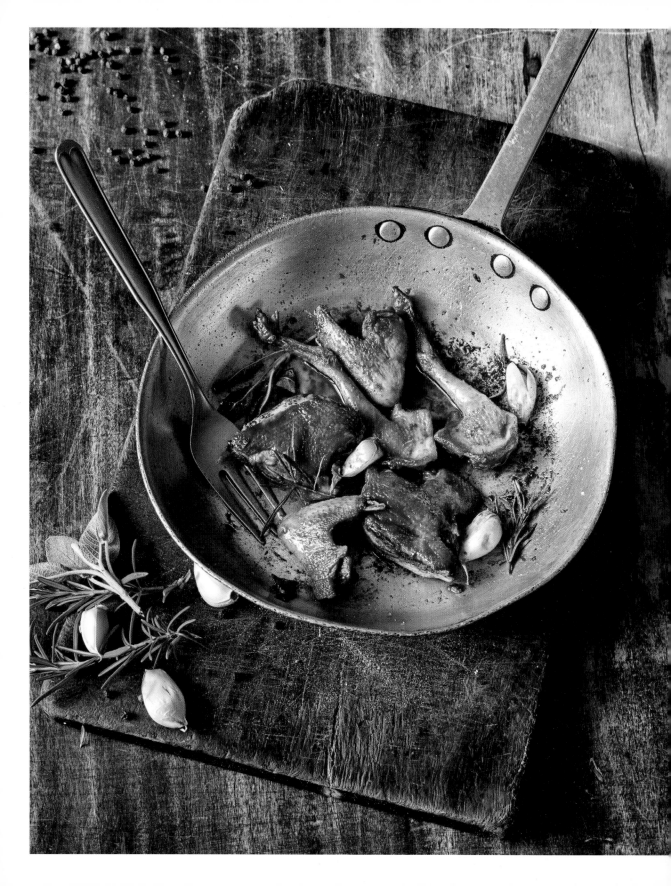

# Piccione con bruscandoli e ovetti di quaglia
## Squab with wild hops sprouts and quail eggs

*Ingredienti per 4 persone*
- *4 piccioni novelli da 400-500 g l'uno*
- *200 g di bruscandoli (germogli di luppolo selvatico)*
- *8 uova di quaglia*
- *4 spicchi di aglio*
- *rosmarino*
- *salvia*
- *olio extravergine d'oliva*
- *sale*
- *pepe*

*Serves 4*
- *4 squab of 400–500 g (14–16 oz) each*
- *200 g (7 oz) wild hops sprouts*
- *8 quail eggs*
- *4 cloves of garlic*
- *rosemary*
- *sage*
- *extra virgin olive oil*
- *salt*
- *pepper*

Con un coltellino affilato scalzare i petti dalla carcassa, conservando la pelle, piegare la coscia verso l'esterno all'altezza dell'anca, tagliando il nervo che la unisce al busto. Eseguire la stessa operazione con l'ala.

Versare un filo d'olio in una padella sufficientemente larga per contenere tutte le parti dei piccioni in un solo strato, adagiare le cosce e le ali dalla parte della pelle e rosolare dolcemente con l'aglio, il rosmarino e la salvia per 10 minuti coprendo e senza muovere la carne.

Girare i pezzi, aggiungere i petti dalla parte della pelle e cuocere per altri 8 minuti coprendo.

Togliere il coperchio, spolverare con sale e pepe e spegnere la fiamma lasciando in tiepido.

A parte cuocere in poca acqua leggermente salata i germogli di luppolo per qualche minuto, sgocciolare e saltare in padella con poco burro.

With a sharp knife detach the breast from the carcass, leaving the skin, fold the thigh outwards at hip height, cut the nerve connecting to the torso. Repeat with wing.

Pour a little olive oil in a skillet large enough to hold all the pigeon pieces in a single layer, place the thighs and wings on the skin side and gently sauté with garlic, rosemary and sage for 10 minutes, with a lid, and without moving the meat.

Turn the pieces, add the breasts, skin side down, and cook for another 8 minutes, with a lid.

Remove lid, sprinkle with salt and pepper, turn off heat and keep warm.

Cook the hops sprouts in lightly salted water for a few minutes, drain and sauté with a little butter.

<<<

Disporre i bruscandoli nel piatto,
adagiarvi i pezzi di piccione
scaldati a fuoco vivo, deglassare
con pochissima acqua o vino bianco,
restringere e versare attorno alle
verdure.

Su una piastra calda o in una padella
antiaderente cuocere le uova di quaglia
all'occhio di bue e adagiarle sul piatto
tra i bruscandoli e il piccione.

<<<

Arrange the hops sprouts on the plate,
add pieces of squab heated on a high
heat, deglaze with a drop of water or
white wine, reduce and pour around
the greens.

On a hot griddle or in a non-stick
skillet fry the quail eggs sunny-side up
and arrange on the plate with hops
sprouts and squab.

**Vino Wine:** "Noir" - Oltrepò Pavese Pinot Nero Doc - Tenuta Mazzolino,
Corvino San Quirico (Pavia)
**Ristorante Restaurant:** Trattoria Guallina, Mortara (Pavia)

# 149

# Uccellini scappati

## Uccellini scappati veal escalopes

■ ☐ ☐

**Ingredienti per 4 persone**
- 12 scaloppine di vitello
- 12 fettine di pancetta dolce
  tagliata sottile
- 12 foglie di salvia
- 1 cucchiaio di farina
- 30 g di burro
- 1 bicchiere di vino bianco
- sale
- pepe

**Serves 4**
- 12 veal escalopes
- 12 thin slices of plain
  pancetta
- 12 sage leaves
- 1 tbsp flour
- 30 g (1 oz) butter
- 1 glass of white wine
- salt
- pepper

Adagiare le scaloppine di vitello su un piano e sovrapporre a ognuna una fettina di pancetta e una foglia di salvia.

Arrotolare a involtino e infilzare con uno stuzzicadenti.

Infarinare gli involtini, rosolarli nel burro e, quando saranno ben dorati, bagnarli con vino bianco.

Coprire e lasciar cuocere per 10 minuti.

Place the veal escalopes on a work surface and lay a slice of pancetta and a sage leaf on each.

Roll up and close with a toothpick. Dredge the rolls in flour, sauté in butter and when golden, moisten with white wine.

Cover and cook for about 10 minutes.

**Vino Wine:** "Brumano" - Pinot Nero di Casteggio Doc - Azienda agricola Ruiz de Cardenas, Casteggio (Pavia)
**Ristorante Restaurant:** Ratanà, Milano

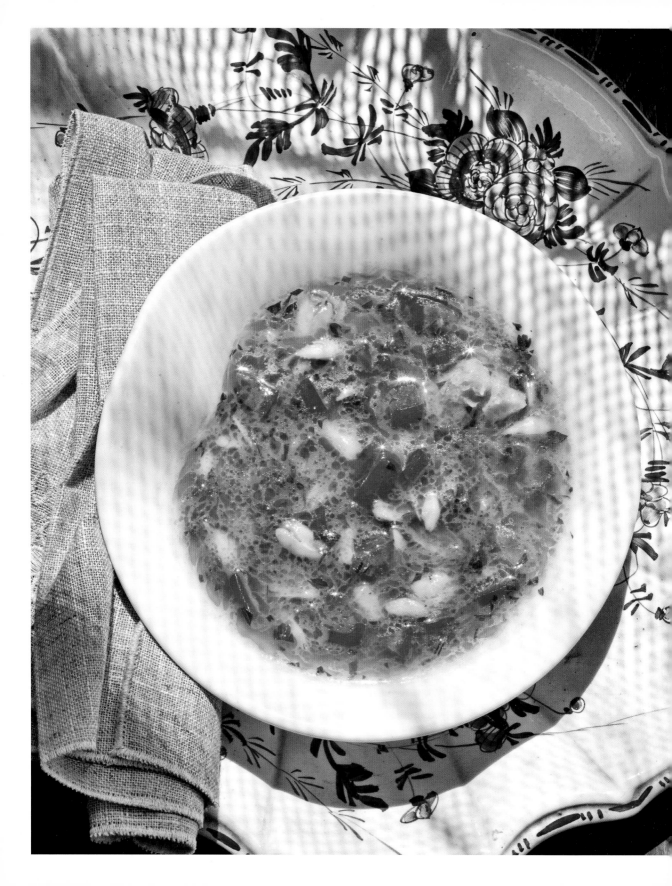

# Rane in guazzetto

## Frogs stewed in tomato

■ ■ ☐

**Ingredienti per 4 persone**
- 800 g di rane pelate e pronte
  per la cottura
- 1,5 l di brodo vegetale leggero
- 1 pomodoro ramato
- 5 rametti di maggiorana
- 1 cucchiaio di prezzemolo tritato
- qualche goccia di limone
- 4 gocce di tabasco
- 1 cucchiaio di olio extravergine
  d'oliva
- sale

**Serves 4**
- 800 g (28 oz) peeled frogs,
  ready to cook
- 1.5 l (3 pints) light vegetable
  stock
- 1 vine tomato
- 5 sprigs of marjoram
- 1 tbsp of chopped parsley
- a few drops of lemon juice
- 4 drops of Tabasco
- 1 tbsp of extra virgin olive oil
- salt

In una pentola con il brodo far bollire le rane per 7 minuti. Estrarle, privarle delle ossa e mettere da parte il brodo.

Tagliare il pomodoro a piccoli cubetti e porlo in una padella con olio, maggiorana, limone, sale e tabasco.

Aggiungere la polpa delle rane e intiepidire il tutto per 2 minuti evitando che frigga.

Spolverare infine con il prezzemolo.

Boil the frogs for 7 minutes in a saucepan with stock.

Remove, bone and set aside the broth.

Dice the tomato and place in a skillet with the oil, marjoram, lemon, salt and Tabasco.

Add the frog meat and heat gently for 2 minutes but do not fry.

Sprinkle with parsley.

**Vino Wine:** "Nature" - Spumante Metodo Classico - Azienda agricola Monsupello, Torricella Verzate (Pavia)
**Ristorante Restaurant:** Trattoria Guallina, Mortara (Pavia)

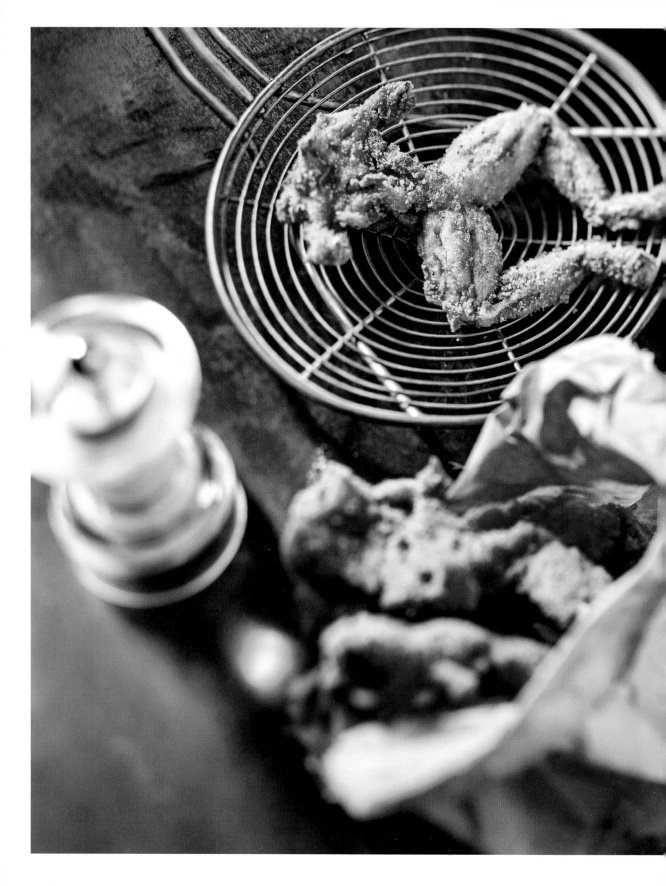

# Cosce di rane fritte

## Fried frogs' legs

■ ◻ ◻

*Ingredienti per 4 persone*
- *16 coppie di cosce di rana*
- *1 uovo*
- *100 g di pangrattato*
- *olio extravergine d'oliva per friggere*

*Serves 4*
- *16 pairs of frogs' legs*
- *1 egg*
- *100 g (3½ oz) breadcrumbs*
- *extra virgin olive oil for frying*

Mondare le cosce di rana, immergerle nell'uovo sbattuto e successivamente nel pangrattato.

Un'altra versione prevede che le cosce vengano solamente infarinate e fritte.

Friggerle per pochi minuti in olio a 170 °C.

Wash the frogs' legs and plunge in beaten egg and then dredge in bread crumbs.

If preferred, simply dredge in flour before frying.

Fry in oil for a few minutes at 170 °C (340 °F).

**Vino Wine:** "Satèn" - Franciacorta Docg Brut - Azienda agricola il Mosnel, Camignone di Passirano (Brescia)
**Ristorante Restaurant:** Ratanà, Milano

# Verze con cotechino

## Cotechino with savoy cabbage

■ ■ ☐

*Ingredienti per 4 persone*
- 1 cotechino
- 1 verza media tagliata a strisce
  sottili
- 1 cipolla tritata
- 1 bicchiere di vino bianco
- 1 bicchiere di aceto di vino bianco
- 100 g di conserva di pomodoro
- 1 l di brodo vegetale
- 70 g di burro
- sale
- pepe

*Serves 4*
- 1 cotechino
- 1 medium savoy cabbage
  cut into thin strips
- 1 chopped onion
- 1 glass of white wine
- 1glass of white wine vinegar
- 100 g (3½ oz) tomato paste
- 1 litre (2 pints) of vegetable
  stock
- 70 g (2½ oz) of butter
- salt
- pepper

Porre il cotechino in una pentola capiente, coprirlo con abbondante acqua fredda e portarlo lentamente a ebollizione lasciando cuocere per almeno 3 ore.

Nel frattempo, in una casseruola abbastanza grande da contenere le verze, rosolare dolcemente la cipolla con il burro e sfumare con il vino bianco.

Aggiungere le verze, la conserva di pomodoro, l'aceto, mescolare e fare appassire per 10 minuti, quindi bagnare con 2 mestoli di brodo, salare, pepare e continuare la cottura a fuoco lento per 1 ora versando brodo se le verze si asciugano troppo.

Estrarre il cotechino cotto dall'acqua eliminando la pellicola che lo avvolge, tagliare delle fette spesse 1 cm e disporle nel piatto da portata con le verze ancora fumanti.

Place the cotechino in a large saucepan, cover with plenty of cold water and bring slowly to the boil, leaving to cook for at least 3 hours.

Meanwhile, in a saucepan large enough for the cabbage, gently fry the onion in the butter and deglaze with white wine.

Add the cabbage, tomato paste and vinegar; stir and steam for 10 minutes, then drizzle with 2 ladles of broth; add salt and pepper, and continue cooking over a low heat for an hour, adding broth if the cabbage dries too much.

Remove the cooked cotechino from the water, peel off the skin, slice to a height of 1 cm (⅓ in.) and arrange on serving platter with piping hot cabbage.

**Vino Wine:** "Rossissimo" - Lambrusco Mantovano Doc Frizzante - Cantina Sociale di Quistello, Quistello (Mantova)
**Ristorante Restaurant:** Agriturismo Le Caselle, San Giacomo delle Segnate (Mantova)

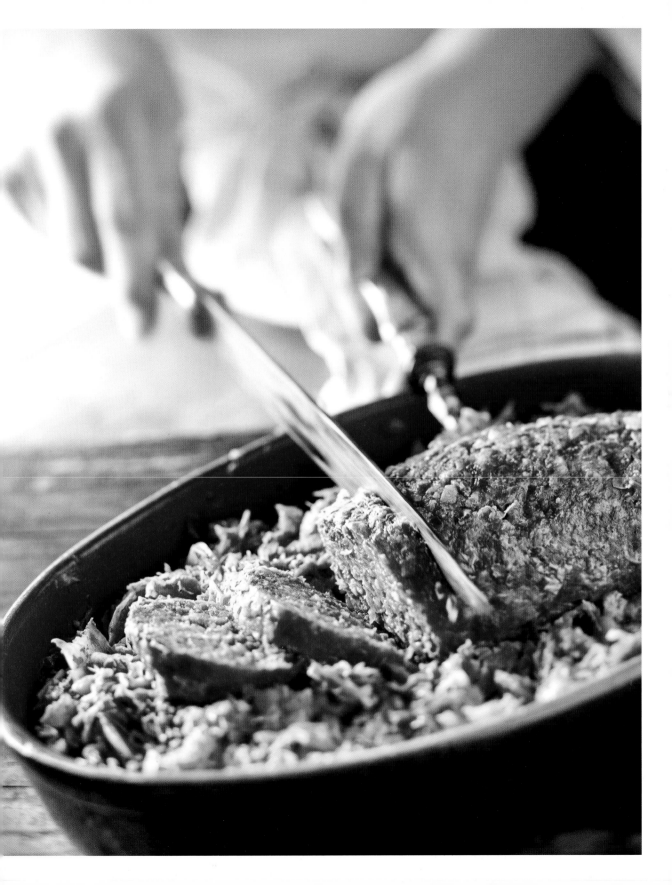

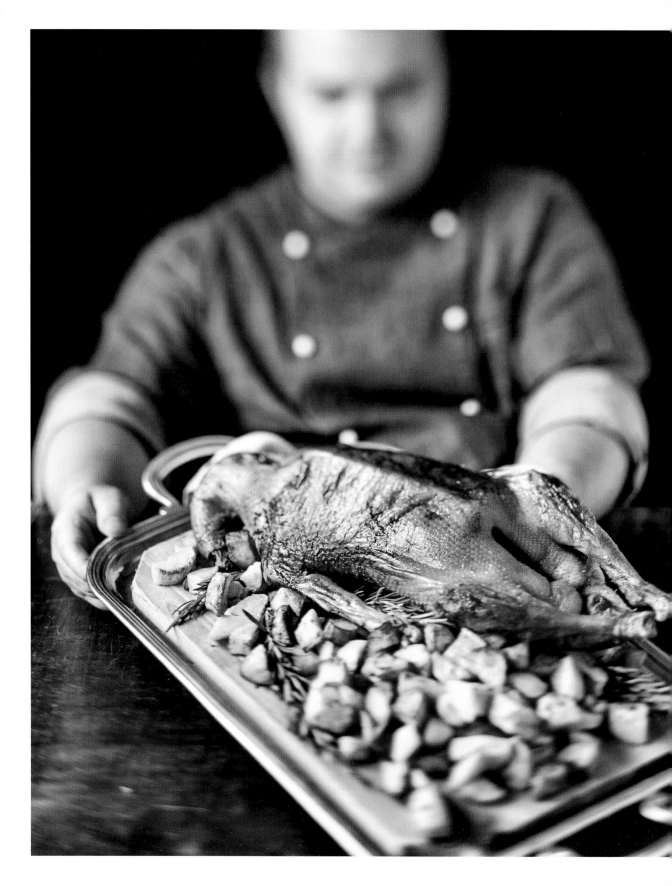

# Oca arrosto

## Roast goose

■ ■ ■

**Ingredienti per 4 persone**
- 1 oca di 3,5 kg circa eviscerata
  e pronta per la cottura
- 6 spicchi di aglio
- 10 foglie di alloro secco
- 1 bicchiere di brandy
- 0,5 l di acqua gelata
- sale
- pepe

**Serves 4**
- 1 goose of 3.5 kg (7–8 lbs),
  gutted and ready to cook
- 6 cloves of garlic
- 10 dried bay leaves
- 1 glass of brandy
- ½ l (1 pint) water
- salt
- pepper

**Vino Wine:** "Barbacarlo",
Provincia di Pavia Igt Rosso,
Azienda agricola Barbacarlo,
Broni (Pavia)
**Ristorante Restaurant:**
Trattoria Guallina, Mortara
(Pavia)

Lavare l'oca internamente prima
con acqua corrente poi con il brandy,
asciugarla, salarla massaggiando
esternamente ed eliminando poi
il sale in eccesso, salare e pepare
internamente, introdurre l'aglio
e l'alloro.

Disporre l'oca in una teglia con griglia,
appoggiando la schiena in modo da
lasciarla sollevata dal fondo di cottura.

Porre la teglia in forno preriscaldato
a 200 °C circa. Dopo tre quarti d'ora
portare la temperatura a 120 °C
e continuare la cottura per 3 ore.

Trascorso questo tempo innalzare il
calore del forno a 180 °C, attendere
per qualche minuto, quindi bagnare
l'oca con l'acqua gelata, filtrare il fondo
di cottura in una pentola e continuare
la cottura per un'ora fino a rendere
la pelle croccante e gustosa.

Nel frattempo lasciar decantare
il fondo di cottura, sgrassarlo il più
possibile e ridurlo alla consistenza
di una salsa di accompagnamento.

Rinse out the inside of the goose with
running water then with the brandy;
dry, add salt and rub externally, then
eliminate excess salt, season with salt
and pepper inside, insert the garlic
and bay leaf.

Place the goose in a roasting pan
with grill, resting it on its spine so
it is raised out of the cooking juices.

Place the roasting pan in an oven
preheated to about 200 °C (390 °F).
After 45 minutes decrease heat to
120 °C (250 °F) and cook for 3
more hours.

After this, raise the oven heat
to 180 °C (355 °F), wait for a few
minutes, then drizzle the goose with
ice water, strain the broth into a
saucepan and continue cooking for
an hour to make the skin crispy and
tasty.

Meanwhile, leave the cooking
juices to settle, remove as much
fat as possible and reduce to the
consistency of a dressing.

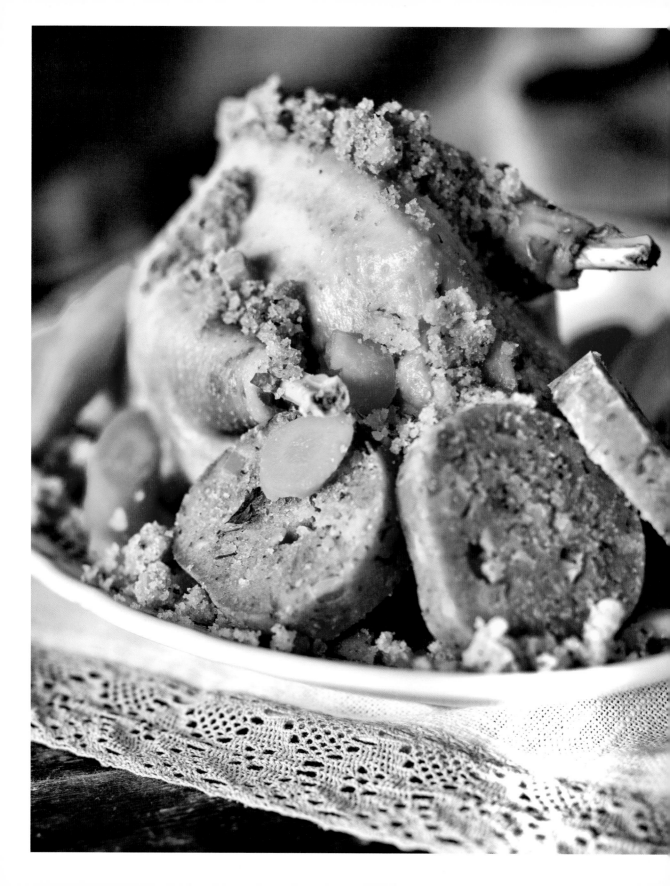

# Gallina ripiena

## Stuffed chicken

■ ■ ■

**Ingredienti per 4 persone**
- 1 gallina da 1,5 kg
- 200 g di carne di manzo
  tritata fine
- 100 g di fegatini di pollo
  (oltre a quelli della gallina)
- 2 uova
- 40 g di Grana Padano
- 30 g di pangrattato
- 20 g di prezzemolo
- 3 l di brodo vegetale
- cannella e noce moscata
  a piacere
- sale
- pepe

**Serves 4**
- 1 chicken of 1.5 kg (3–3½ lbs)
- 200 g (7 oz) finely ground beef
- 100 g (3½ oz) chicken livers
  (apart from those of the
  chicken)
- 2 eggs
- 40 g (4 tbsps) Grana Padano
  cheese
- 30 g (3 tbsps) breadcrumbs
- 20 g (2 tbsps) parsley
- 3 l (5½ pints) vegetable stock
- cinnamon and nutmeg to taste
- salt
- pepper

Eliminare le zampe, la testa, la punta delle ali, eviscerare la gallina e tenere da parte il fegato e il cuore.

Fiammeggiare per eliminare eventuali piume residue, lavare bene l'interno prima con acqua poi con brandy e lasciare asciugare.

Unire in una ciotola la carne di manzo, i fegatini tagliati a pezzetti, le uova, il formaggio, il pangrattato, il prezzemolo tritato e le spezie a piacere, quindi aggiustare di sale e pepe e mescolare fino a rendere l'impasto omogeneo.

Riempire la gallina per tre quarti con il ripieno e cucire l'apertura con ago e filo.

Legare la gallina per evitare la fuoriuscita del ripieno, disporla in pentola con il brodo vegetale tiepido, portare a ebollizione e continuare la cottura per 2 ore lasciando sobbollire dolcemente.

Remove the claws, head and wing tips, then gut the chicken and keep aside the liver and heart.

Singe to remove any remaining feathers, wash the interior well, first with water then with brandy, and leave to dry.

In a bowl mix the beef, chopped liver, eggs, cheese, breadcrumbs, chopped parsley and spices to taste, then season with salt and pepper, and stir to make a smooth mixture.

Fill three quarters of the chicken with the stuffing and sew closed with a needle and thread.

Tie the chicken to prevent the stuffing leaking out, place it in the pot with the warm vegetable broth, bring to a boil and continue cooking for 2 hours, simmering gently.

**Vino Wine:** "Poggio Marino" - Oltrepò Pavese Doc - Marchese Adorno, Retorbido (Pavia)
**Ristorante Restaurant:** Trattoria Guallina, Mortara (Pavia)

# Cappone ripieno

## Stuffed capon

■ ■ ■

*Ingredienti per 4 persone*
- *1 cappone disossato*
- *100 g di salsiccia tritata*
- *100 g di prosciutto cotto tritato*
- *3 panini morbidi ammollati nel latte*
- *1 uovo*
- *50 g di Parmigiano Reggiano grattugiato*
- *1 spicchio di aglio*
- *lardo tritato*
- *vino bianco per sfumare*
- *qualche foglia di salvia*
- *sale*
- *pepe*

*Serves 4*
- *1 boned capon*
- *100 g (3½ oz) chopped sausage*
- *100 g (3½ oz) chopped cooked ham*
- *3 soft bread rolls soaked in milk*
- *1 egg*
- *50 g (5 tbsps) grated Parmigiano Reggiano*
- *1 clove of garlic*
- *chopped lard*
- *white wine for deglazing*
- *a few sage leaves*
- *salt*
- *pepper*

Strofinare l'interno del cappone con il sale, il pepe e l'aglio. Preparare il ripieno amalgamando tutti gli ingredienti tritati fino a raggiungere una consistenza non troppo morbida e regolare di sale.

Nel frattempo preparare un brodo con il collo, le zampe e le rigaglie del cappone. Farcire il cappone con il ripieno e cucire tutte le aperture.

Rosolare il cappone in una casseruola da forno con lardo tritato (non utilizzare olio d'oliva o di semi), sfumare con un vino bianco molto profumato (tipo chardonnay), salare, pepare e aggiungere alcune foglie di salvia.

Bagnare con il brodo, porre in forno a 170-180 °C e portare a cottura bagnando con il fondo. A piacere aggiungere delle castagne un'ora prima di terminare la cottura.

Se si preferisce il cappone lessato, si consiglia di preparare il ripieno a parte avvolgendolo in carta forno, poi in stagnola e di cuocerlo separatamente per non alterare il sapore del brodo.

Rub the inside of the chicken with salt, pepper and garlic. Prepare the filling by mixing all the chopped ingredients to a texture that is not too soft; add salt to taste.

In the meantime prepare a stock with the capon neck, legs and giblets. Stuff the capon with the filling and sew up all the openings.

Brown the capon in a baking dish with chopped lard (do not use olive or seed oil). Deglaze with a very fragrant white wine (like Chardonnay); add salt and pepper, then some sage leaves.

Add the broth, place in a hot oven at 170–180 °C (340–355 °F) and cook, moistening with pan juices.

Add chestnuts to taste an hour before the end of cooking. If you prefer to boil the capon, we recommend you prepare the stuffing separately, wrapping it in oven parchment, then in tin foil, cooking it separately so the flavour of the broth does not alter.

**Vino Wine:** "Val di Pietra" - Alto Mincio Igp - Tenuta Maddalena, Volta Mantovana (Mantova)
**Ristorante Restaurant:** Agriturismo Le Caselle, San Giacomo delle Segnate (Mantova)

# Lavarello al burro e salvia

## Lake whitefish in butter and sage

*Ingredienti per 4 persone*
- *4 lavarelli da 200 g l'uno*
- *120 g di burro*
- *12 foglie di salvia*
- *sale*
- *pepe*

*Serves 4*
- *4 lake whitefish of 200 g*
  *(7 oz) each*
- *120 g (5 oz) butter*
- *12 sage leaves*
- *salt*
- *pepper*

Eviscerare i pesci, squamarli e sfilettarli.

Sciacquare i filetti sotto acqua corrente e asciugarli su carta assorbente.

Fondere dolcemente il burro con la salvia, adagiarvi i filetti e cuocere 2 minuti per lato.

Gut, scale and filet the fish.

Rinse the filets under running water and dry on kitchen paper.

Gently melt the butter with sage in a skillet, add the fish filets and cook for 2 minutes per side.

**Vino Wine:** "Lugana Pas Dosé Doc" - Spumante Metodo Classico - Famiglia Olivini, San Martino della Battaglia (Desenzano del Garda, Brescia)
**Ristorante Restaurant:** Ratanà, Milano

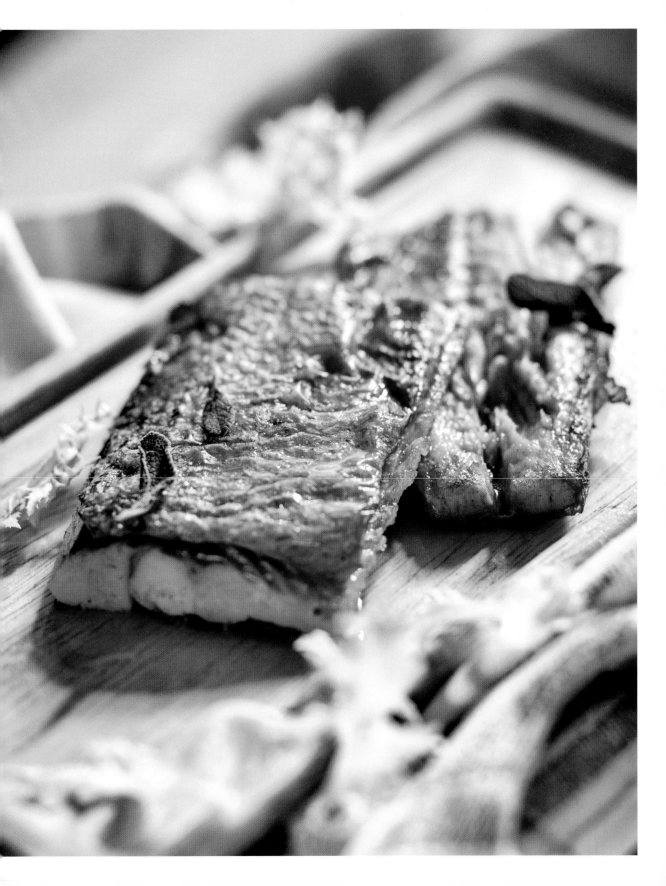

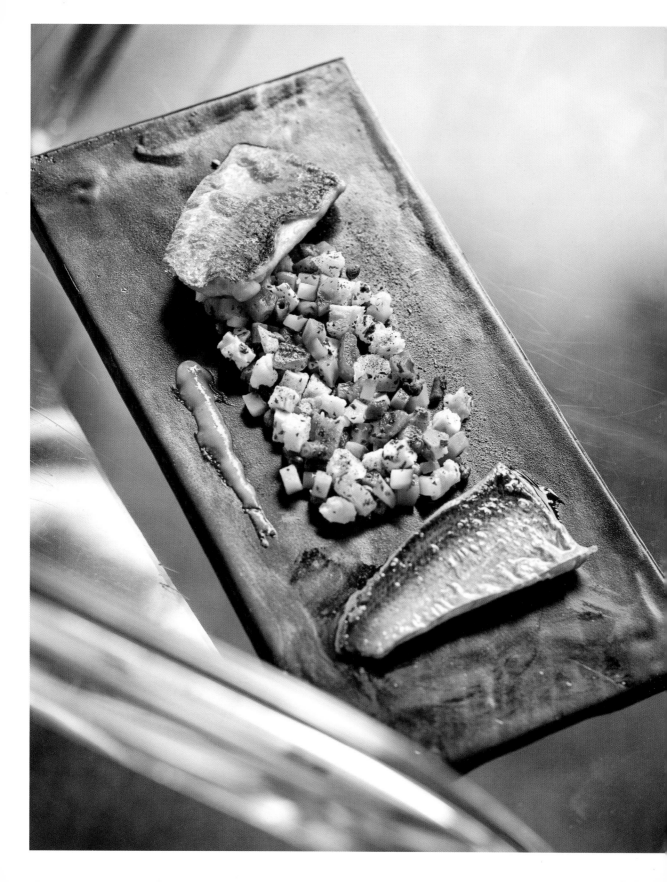

# Lavarello "pane e sale"
## "Bread and salt" lake whitefish

■ ■ ▢

**Ingredienti per 4 persone**
- 480 g di filetti di lavarello del lago d'Iseo
- 20 g di carote, di zucchine, di fagiolini, di peperone rosso, di sedano, di finocchio, di piselli freschi, di punte d'asparagi
- 50 g di pane bianco a cubetti
- 50 g di mozzarella a cubetti
- 150 g di foglie di basilico
- 200 g di acqua
- 1 cucchiaino di sale
- "acqua di mare" (dalle ostriche)
- 50 g di crema di peperoni
- 10 g di olio aromatizzato al peperoncino
- 10 g di capperi di Salina
- 10 g di polvere di capperi di Salina

**Serves 4**
- 480 g (1 lb) Lake Iseo whitefish filets
- 20 g (1 oz) carrots, zucchini, string beans, red pepper, celery, fennel, fresh peas, asparagus tips
- 50 g (2 oz) diced white bread
- 50 g (2 oz) diced mozzarella
- 150 g (5 oz) basil leaves
- 200 g (1 cup) water
- 1 tsp of salt
- "seawater" (from the oysters)
- 50 g (2 oz) creamed peppers
- 10 g (1 tbsp) oil aromatized with chilli pepper
- 10 g (½ oz) Salina capers
- 10 g (½ oz) powdered Salina capers

Lasciare per una notte il basilico in infusione nell'acqua e sale.

Unire tutte le verdure dopo averle pulite, tagliate a piccoli cubetti e cotte ognuna secondo il proprio tempo di cottura, e poi i capperi.

Bagnare il pane con l'"acqua di mare".

Aggiungere alle verdure la mozzarella e il pane.

Adagiare il composto di verdure su un piatto con un filo di olio piccante.

Cuocere i filetti di lavarello solo dal lato della pelle, disporli sul letto di verdure, spalmando accanto un filo di crema di peperoni.

Completare il piatto con la polvere di capperi ottenuta dai capperi essiccati e polverizzati.

Leave the basil to infuse overnight in the salted water.

Clean all the vegetables, dice and cook each for the appropriate time, then combine with the capers.

Dampen the bread with the "seawater".

Add the mozzarella and bread to the vegetables.

Arrange the vegetable mixture on a dish and drizzle with spicy oil.

Cook the whitefish filets only on the skin side; place on the bed of vegetables, spooning a little pepper cream on the dish.

Complete the dish with the caper powder obtained from dried, ground capers.

**Vino Wine:** "Satèn" - Franciacorta Docg - Cantina Bellavista, Erbusco (Brescia)
**Ristorante Restaurant:** Dispensa Pani e Vini, Torbiato di Adro (Brescia)

# Pesce in carpione alla lariana

## Lario-style soused fish

■ ☐ ☐

*Ingredienti per 4 persone*
- *piccoli pesci a piacere*
- *farina*
- *1 spicchio di aglio*
- *prezzemolo*
- *un rametto di maggiorana*
- *olio extravergine d'oliva*
- *aceto di vino rosso*
- *sale*

*Serves 4*
- *small fish to taste*
- *flour*
- *1 clove of garlic*
- *parsley*
- *1 sprig marjoram*
- *extra virgin olive oil*
- *red wine vinegar*
- *salt*

Pulire i pesci, lavarli e asciugarli, passarli nella farina e friggerli in olio bollente, salando alla fine.

Disporre i pesci in un contenitore, coprirli con aceto bollente e cospargere di prezzemolo tritato, unire aglio e maggiorana e tenere in infusione coperto e pressato per qualche ora prima di servire.

Si consiglia di non accompagnare con vino, ma solo con acqua.

Clean the fish, wash and dry, then dredge in flour and fry in boiling oil, adding salt at the end.

Arrange the fish in a bowl, cover with boiling vinegar and sprinkle with chopped parsley, then add garlic and marjoram, cover and press, leaving to infuse for a few hours before serving.

We recommend serving with water, not wine.

**Ristorante Restaurant:** Locanda Vecchia Pavia "Al Mulino", Certosa di Pavia

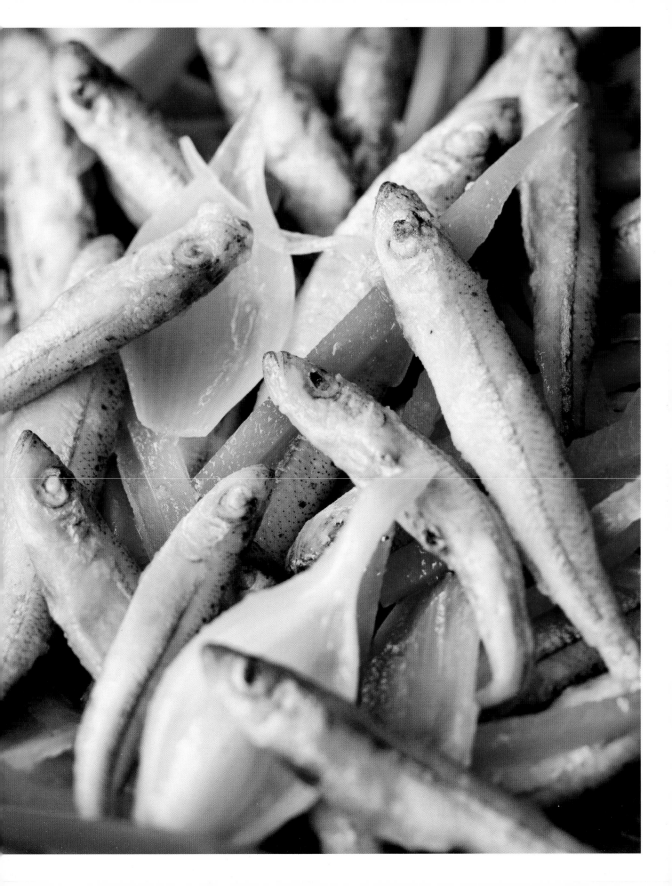

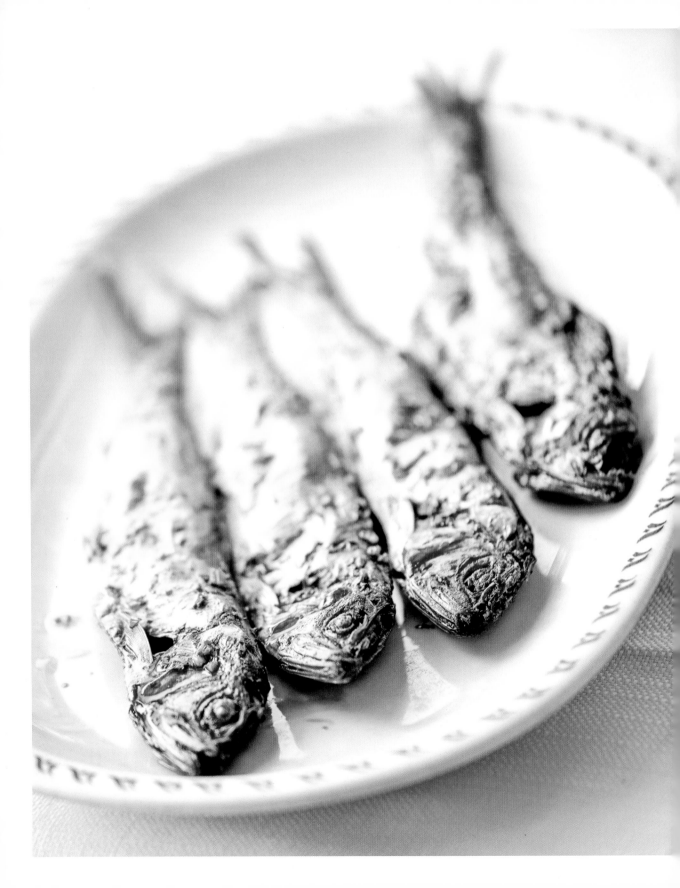

# Missoltini

## Missoltini

■ ▢ ▢

**Ingredienti per 4 persone**
- 8 agoni salati ed essiccati
- prezzemolo tritato
- olio extravergine d'oliva
- aceto
- 8 fettine di polenta abbrustolita

**Serves 4**
- 8 dried, salted shad
- chopped parsley
- extra virgin olive oil
- vinegar
- 8 slices of toasted polenta

Lavare gli agoni in acqua tiepida e aceto per eliminare il sale e il grasso in eccesso.

Cuocere per pochi minuti i pesci su una griglia calda o su una piastra.

Eliminare le scaglie con un coltello, cospargere con prezzemolo tritato, aceto e olio.

Accompagnare con polenta grigliata a fettine.

Wash the shad in warm water and vinegar to remove the excess salt and fat.

Cook for a few minutes on a hot grill or plate.

Remove scales with a knife, sprinkle with chopped parsley, vinegar and oil.

Accompany with grilled polenta slices.

**Vino Wine:** "Pietrerose" - Terre Lariane Rosso Igt - Cantine Angelinetta, Domaso (Como)

# Tartare di trota di lago con le sue uova

## Tartar of lake trout with its eggs

■ ■ ☐

*Ingredienti per 4 persone*
- *400 g di filetto di trota*
- *30 g di limoni sotto sale*
- *40 g di zucchero*
- *20 g di sale*
- *olio extravergine d'oliva*
- *4 cucchiaini di uova di trota*
- *insalatina per decorazione*

*Serves 4*
- *400 g (14 oz) trout filet*
- *30 g (1 oz) salted lemon*
- *40 g (3 tbps) sugar*
- *20 g (1 tbsp) salt*
- *extra virgin olive oil*
- *4 tsps trout eggs*
- *tender salad leaves for garnish*

Marinare per un'ora il filetto di trota senza pelle con il sale e lo zucchero.

Sciacquarlo e farlo asciugare su un panno da cucina.

Tagliare il filetto a dadini e condirlo con sale, pepe e limoni sotto sale (si ottengono lasciando in un vaso dei limoni incisi coperti da sale grosso per un mese).

Decorare con le uova e un'insalatina di campo.

Marinate skinned trout filet for an hour with salt and sugar.

Rinse and dry with a kitchen cloth.

Cube the filet and season with salt, pepper and salted lemons (make by leaving slit lemons in a jar with coarse salt for a month).

Garnish with trout eggs and tender salad leaves.

**Vino Wine:** "Il Chiaretto" - Valtènesi Doc - Azienda agricola San Giovanni, Raffa di Puegnago (Brescia)
**Ristorante Restaurant:** Ratanà, Milano

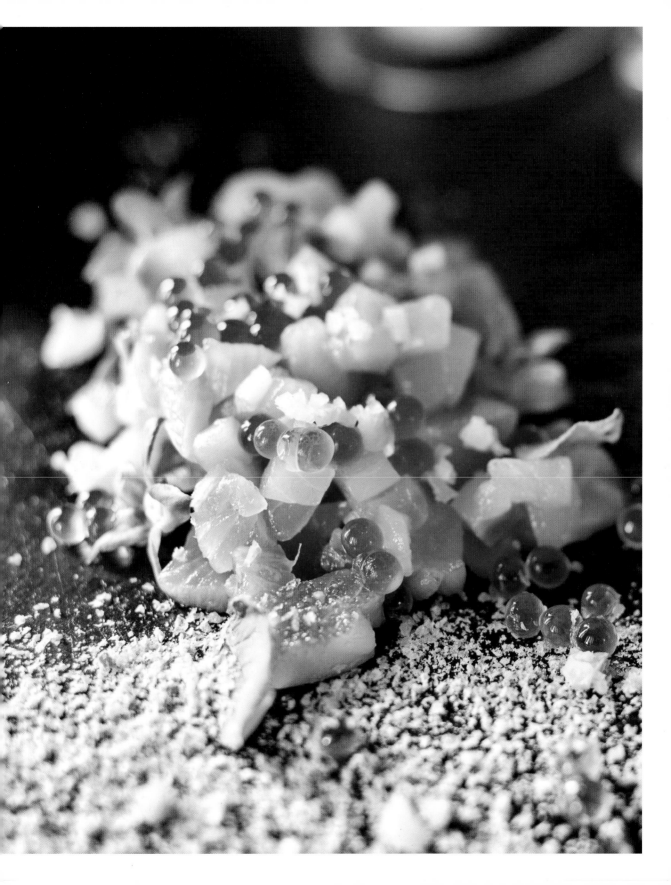

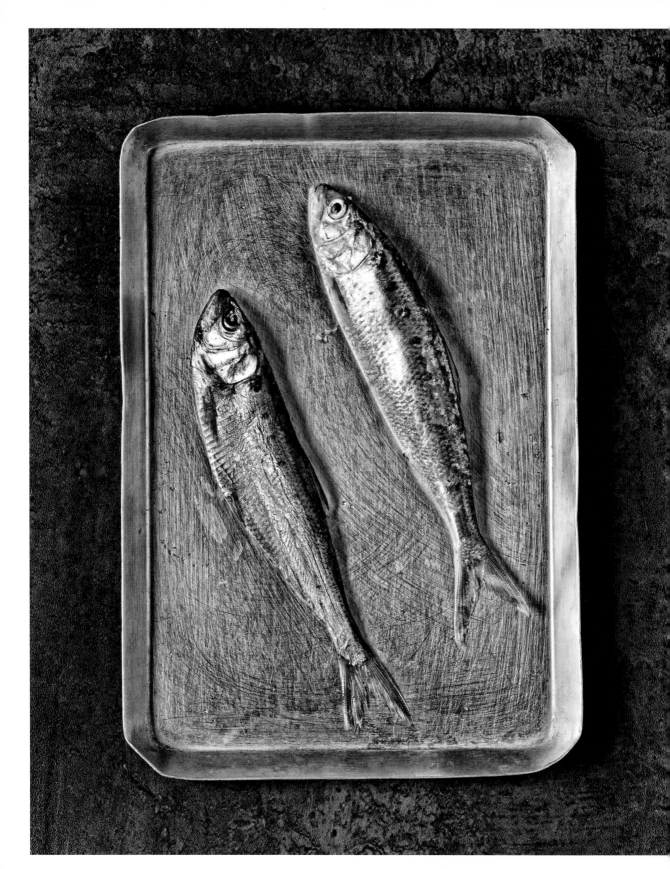

# Insalata di sardina essiccata

## Dried sardine salad

◼ ◼ ◻

*Ingredienti per 4 persone*
- *6 filetti di sardina essiccata del lago d'Iseo*
- *200 g di polenta all'olio*
- *100 g di alici marinate*
- *10 g di nero di seppia*
- *1 cipolla*
- *la buccia di 1 limone*
- *peperoncino*
- *prezzemolo fresco tritato*
- *10 ml di aceto di miele*
- *100 g di panna*
- *olio extravergine d'oliva*
- *sale*
- *pepe*

*Serves 4*
- *6 dried Lake Iseo sardine filets*
- *200 g (7 oz) polenta with oil*
- *100 g (3½ oz) marinated anchovies*
- *10 g (2 tsp) squid ink*
- *1 onion*
- *peel of 1 lemon*
- *chilli pepper*
- *chopped fresh parsley*
- *10 ml (2 tsp) honey vinegar*
- *100 g (½ cup) cream*
- *extra virgin olive oil*
- *salt*
- *pepper*

Ricavare dai filetti di sardina essiccata 16 bocconcini e cuocerli fino a rendere croccante la pelle.

Confezionare una polenta, lasciarla raffreddare ed emulsionarla con olio d'oliva fino a ottenere una crema morbida, metterla in un sac à poche con la bocchetta rigata.

Frullare le alici marinate con il peperoncino, l'olio, la buccia di limone, l'aceto di miele e la panna per ottenere una salsa omogenea.

Sciogliere il nero di seppia in fumetto e olio extravergine d'oliva. Frullarlo e aggiustare di sale e pepe.

Assemblare il piatto adagiando la polenta all'olio sopra un ciuffo di cipolla alla julienne scottata in acqua, disponendo intorno i bocconcini di sardina e condire con la salsa di alici e quella al nero di seppia. Spruzzare con prezzemolo fresco tritato e finire con un'alice marinata in olio, peperoncino e aceto di miele.

Make 16 balls from the dried sardine filets and cook until the skin is crispy.

Make a polenta, leave to cool and emulsify with olive oil to obtain a soft cream, place in a sac à poche with a hard spout.

Blend the marinated anchovies with the chilli pepper, oil, lemon zest, honey vinegar, and cream to make a smooth sauce.

Prepare a fumet of squid ink and extra virgin olive oil. Blend and add salt and pepper to taste.

Assemble the dish laying the polenta with oil over a tuft of blanched onion julienne, arranging sardine morsels and drizzling with the anchovy and squid ink sauce. Sprinkle with fresh chopped parsley and top with a marinated anchovy in oil, chilli pepper and honey vinegar.

**Vino Wine:** "Brut" - Franciacorta Brut Docg - Azienda agricola Enrico Gatti, Erbusco (Brescia)
**Ristorante Restaurant:** Dispensa Pani e Vini, Torbiato di Adro (Brescia)

SCU OLA
INTER PRETI

# Sfogliatina di patate e caviale
## Potato and caviar puffs

■ ■ ◻

*Ingredienti per 4 persone*
- *5 patate*
- *50 g di caviale di Calvisano*
- *200 g di pasta sfoglia*
- *100 ml di vino Franciacorta Docg*
- *100 g di burro*
- *1 uovo*
- *1 cucchiaino di panna fresca*
- *cannella*

*Serves 4*
- *5 potatoes*
- *50 g (2 oz) Calvisano caviar*
- *200 g (7 oz) puff pastry*
- *100 ml (½ cup) Franciacorta DOCG wine*
- *100 g (3½ oz) butter*
- *1 egg*
- *1 tsp fresh cream*
- *cinnamon*

Cuocere le patate al vapore, lasciarle raffreddare, quindi scavarne 4 al centro.

Preparare a parte una purea aromatizzata alla cannella con la parte scavata e l'ultima patata.

Ricoprire le 4 patate con la pasta sfoglia, spennellarle con uovo e panna e infornare a 210 °C.

Caldissime, le patate vanno riempite con la purea fredda e ricoperte con il caviale.

Sul fondo del piatto sistemare un cucchiaio di burro bianco – precedentemente preparato riducendo il Franciacorta con la panna e legandolo alla fine con il burro – su cui appoggiare la patata.

Steam the potatoes, leave to cook then scoop out the centre of 4.

Prepare a puree aromatized with cinnamon using the last potato and the contents of the other 4.

Cover the 4 potatoes with the puff pastry, brush with egg and cream than bake at 210 °C (410 °F).

Fill the piping hot potatoes with cold puree and cover with caviar.

Prepare a beurre blanc by reducing the Franciacorta prepared with the cream and blending in the butter at the end, then add one spoonful to the plate.

**Vino Wine:** "Satèn" - Franciacorta Docg - Azienda agricola Ca' del Bosco, Erbusco (Brescia)
**Ristorante Restaurant:** Dispensa Pani e Vini, Torbiato di Adro (Brescia)

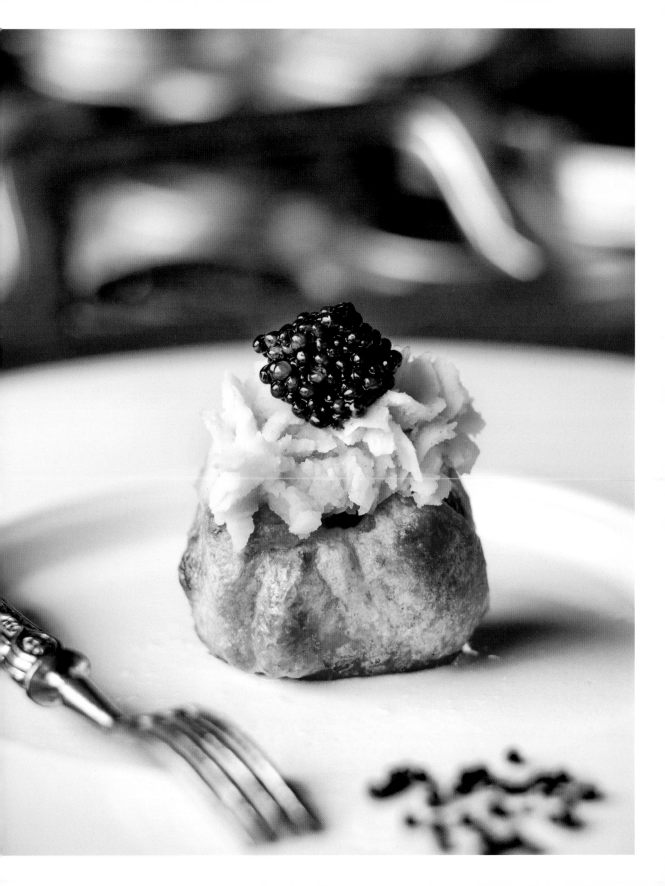

# Pesce gatto in umido con piselli

## Braised catfish with peas

*Ingredienti per 4 persone*
- *4 pesci gatto*
- *500 g di piselli freschi*
- *50 g di burro*
- *2 cipolle tritate finemente*
- *½ bicchiere di vino bianco*
- *150 g di conserva di pomodoro*
- *1 mazzetto di salvia e rosmarino*
- *olio extravergine d'oliva*
- *sale*
- *pepe*

*Serves 4*
- *4 catfish*
- *500 g (18 oz) of fresh peas*
- *50 g (2 oz) of butter*
- *2 finely chopped onions*
- *½ glass of white wine*
- *150 g (6 oz) tomato paste*
- *1 sprig of sage and rosemary*
- *extra virgin olive oil*
- *salt*
- *pepper*

In una padella capiente rosolare in olio e burro le cipolle tritate e il mazzetto di salvia e rosmarino.

Aggiungere i pesci gatto puliti e rosolarli perfettamente bagnandoli con il vino bianco.

Lasciar sfumare il vino per 2 minuti e unire la conserva di pomodoro e i piselli precedentemente scottati in acqua salata. Salare, pepare ed eliminare il mazzetto di aromi.

Servire in un piatto da portata con i piselli e alcune fette di polenta abbrustolita.

In a large skillet brown the chopped onions in oil and butter with the sage and rosemary sprig.

Add the catfish and sauté completely, spritzing with white wine.

Leave the wine to deglaze for 2 minutes and add the tomato paste and the peas, previously blanched in salted water.

Add salt and pepper, discarding the herb bouquet.

Serve in a dish with peas and slices of toasted polenta.

**Vino Wine:** "Meridiano" - Garda Doc - Azienda agricola Ricchi, Monzambano (Mantova)
**Ristorante Restaurant:** Agriturismo Le Caselle, San Giacomo delle Segnate (Mantova)

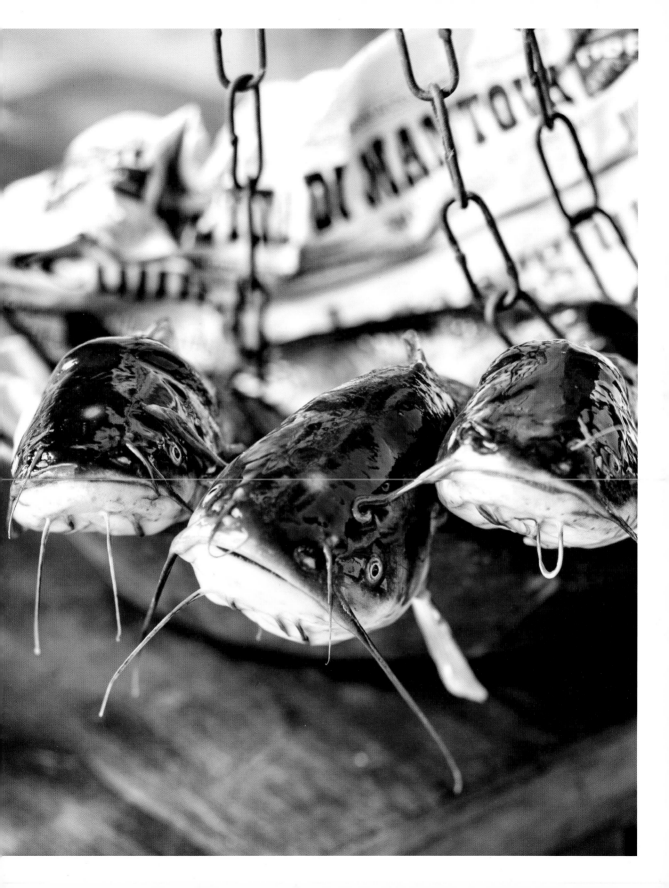

# Verdure e contorni

## Vegetables and side dishes

# Polenta e zola

## Polenta and zola

■ ☐ ☐

*Ingredienti per 4 persone*
- *120 g di farina gialla bramata*
- *500 ml di acqua*
- *50 g di burro*
- *200 g di gorgonzola dolce*
- *sale*
- *pepe*

*Serves 4*
- *120 g (1 cup) stoneground cornmeal*
- *500 ml (2½ cups) water*
- *50 g (2 oz) butter*
- *200 g (7 oz) mild Gorgonzola cheese*
- *salt*
- *pepper*

Far bollire l'acqua con sale e una noce di burro.

Versarvi la farina a pioggia, mescolando con cura per evitare che si formino grumi e cuocere per 40 minuti circa.

Disporre a strati nel piatto la polenta calda con le fette di gorgonzola.

Pepare leggermente prima di servire.

Boil water with salt and a knob of butter.

Sprinkle in the cornmeal, stirring with care to prevent lumps; cook for 40 minutes.

Arrange the hot polenta in the dish layering with Gorgonzola cheese slices.

Season lightly with pepper before serving.

**Vino Wine:** "Barbacarlo" - Provincia di Pavia Igt Rosso - Azienda agricola Barbacarlo, Broni (Pavia)
**Ristorante Restaurant:** Ratanà, Milano

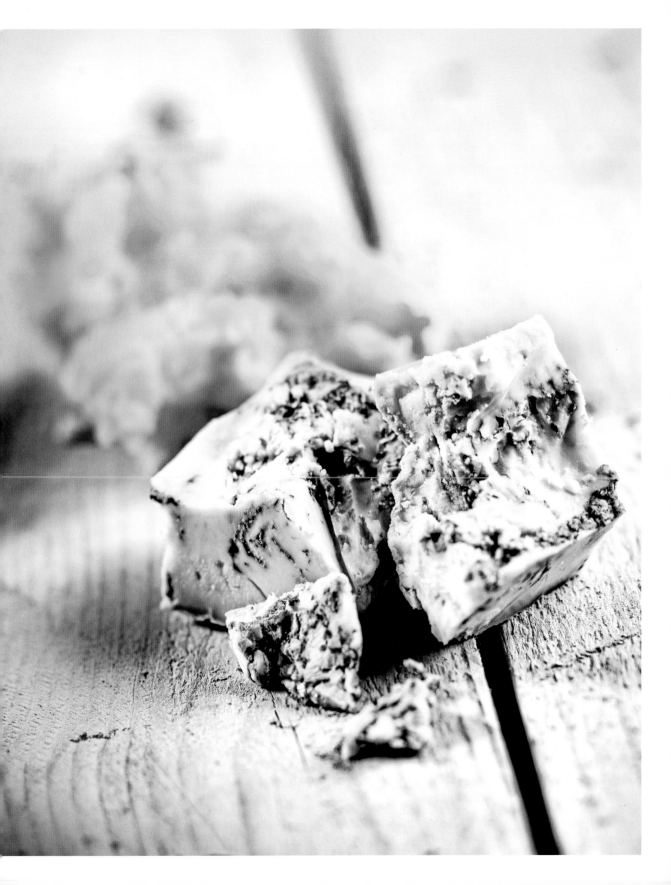

# Busecca matta

## Busecca matta

■ ▢ ▢

*Ingredienti per 4 persone*
- *200 g di pomodori freschi*
- *5 uova*
- *1 fetta di prosciutto o di pancetta*
- *1 cipollotto*
- *qualche fogliolina di salvia*
- *30 g di burro*
- *Parmigiano Reggiano grattugiato*
- *olio extravergine d'oliva*
- *sale*

*Serves 4*
- *200 g (9 oz) fresh tomatoes*
- *5 eggs*
- *1 slice of ham or pancetta*
- *1 spring onion*
- *a few sage leaves*
- *30 g (1 oz) butter*
- *grated Parmigiano Reggiano*
- *extra virgin olive oil*
- *salt*

Sbattere le uova in una ciotola salando leggermente.

Riscaldare in una padella dell'olio e cuocervi una frittatina sottile con una parte delle uova. Procedere alla cottura delle frittatine fino a esaurire le uova.

Lasciarle raffreddare leggermente, quindi arrotolarle e tagliarle non troppo sottilmente.

Soffriggere nel burro la pancetta a dadini o il prosciutto, il cipollotto e la salvia. Unire quindi i pomodori spellati e tagliati a listarelle, salare e unire le frittatine tagliate dopo una decina di minuti.

Servire cospargendo con Parmigiano Reggiano.

Beat the eggs in a bowl, salting slightly.

Heat oil in a skillet and make a thin omelette with part of the eggs. Continue to make omelettes, using all the eggs.

Leave to cool slightly, then roll and slice thinly.

Sauté diced pancetta or ham in the butter with the spring onion and sage.

Add the tomatoes peeled, cut into strips, add salt, and after ten minutes add the slices of omelette.

Serve dusted with Parmigiano Reggiano.

**Vino Wine:** "Mazzolino" - Oltrepò Pavese Bonarda Doc - Tenuta Mazzolino, Corvino San Quirico (Pavia)

# Polenta vuncia

## Polenta vuncia

■ ▢ ▢

**Ingredienti per 4 persone**
- 250 g di farina gialla
  macinata grossa
- 75 g di burro
- 75 g di Parmigiano Reggiano
  grattugiato
- 3 spicchi di aglio
- sale

**Serves 4**
- 250 g (2½ cups) coarsely-
  ground cornmeal
- 75 g (3 oz) butter
- 75 g (3 oz) of grated
  Parmigiano Reggiano
- 3 cloves of garlic
- salt

In una pentola con acqua salata bollente versare a pioggia le farine e mescolare velocemente affinché non si creino grumi. Lasciar cuocere per 50 minuti circa.

Nel frattempo soffriggere nel burro gli spicchi di aglio a pezzetti o, in alternativa, cipolla e foglioline di salvia.

A cottura ultimata versare la polenta in una ciotola alternando a manciate di Parmigiano Reggiano e burro.

Lasciar riposare per qualche minuto prima di servire.

In a saucepan of boiling salted water, pour flour and mix quickly so no lumps form. Cook for about 50 minutes.

Meanwhile, sauté in butter the chopped cloves of garlic or, alternatively, onion and sage leaves.

When cooked, pour the polenta into a bowl, alternating with handfuls of Parmigiano Reggiano and butter.

Leave to rest for a few minutes before serving.

**Vino Wine:** "Rubiosa" - Oltrepò Pavese Bonarda Doc - Azienda agricola Le Fracce, Mairano di Casteggio (Pavia)

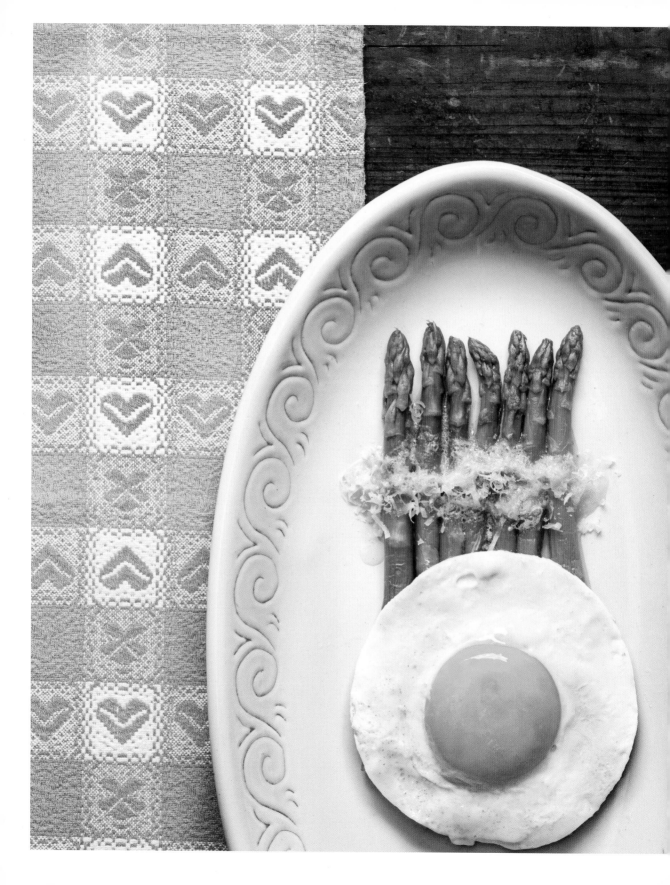

# Asparagi alla milanese

## Milan-style asparagus

*Ingredienti per 4 persone*
- *1,5 kg di asparagi*
- *4 uova*
- *burro*
- *Parmigiano Reggiano grattugiato*
- *sale*

*Serves 4*
- *1.5 kg (3¼ lbs) asparagus*
- *4 eggs*
- *butter*
- *grated Parmigiano Reggiano*
- *salt*

Utilizzare preferibilmente asparagi grossi e morbidi. Pareggiarli e raschiarli con un coltellino eliminando la parte terrosa, quindi lavarli, legarli e disporli nell'apposita pentola di cottura in acqua leggermente salata.

Una volta cotti, scolarli, adagiarli su un piatto ovale, cospargerli di Parmigiano grattugiato e disporvi sopra le uova cotte "in cereghin", ovvero al tegamino.

Versare abbondante burro fuso fino a sciogliere il formaggio prima di servire.

Prefer large, soft asparagus. Trim and scrape with a small knife, removing the earthy part, then wash, tie them, and place in an asparagus pan with lightly salted water.

When cooked, drain, place on an oval platter, sprinkle with grated Parmigiano Reggiano and top with fried eggs.

Pour in plenty of melted butter until the cheese also melts; serve.

**Vino Wine:** "Vigna Costa" - Oltrepò Pavese Riesling Renano Doc - Azienda agricola Bruno Verdi, Canneto Pavese (Pavia)
**Ristorante Restaurant:** Locanda Vecchia Pavia "Al Mulino", Certosa di Pavia

# Terrina di patate e funghi del Ticino

## Terrine of potatoes and Ticino mushrooms

**Ingredienti per 4 persone**
- 600 g di funghi porcini del Ticino
- 200 g di patate
- 2-3 spicchi di aglio
- 30 g di prezzemolo
- olio extravergine d'oliva
- sale
- pepe

**Serves 4**
- 600 g (21 oz) Ticino ceps mushrooms
- 200 g (9 oz) potatoes
- 2–3 cloves of garlic
- 30 g (1 oz) parsley
- extra virgin olive oil
- salt
- pepper

Pulire accuratamente i funghi e separare i gambi dalle cappelle. Affettare i gambi sottilmente, le cappelle con uno spessore di mezzo centimetro. Pelare le patate e affettarle molto sottili.

Tritare il prezzemolo e l'aglio finemente e porre in una ciotola con olio.

Oliare il fondo di una pirofila e coprire con uno strato di patate, salare, adagiare i gambi dei funghi e completare con una cucchiaiata di olio, aglio e prezzemolo.

Ripetere l'operazione per due o tre volte finendo con un giro di patate e sale.

In una padella con poco olio saltare per 5 minuti le cappelle dei funghi con il sale, quindi bagnare con l'intingolo.

Completare la terrina distribuendo i funghi trifolati, coprire con un foglio di alluminio e passare in forno a 200 °C per 15 minuti.

Clean the mushrooms and remove the stems from the caps. Thinly slice the stems and the caps to ½ cm (1/10 in). Peel the potatoes and slice very thin.

Chop the parsley and garlic finely and place in a bowl with oil.

Grease the bottom of a baking dish and cover with a layer of potatoes, sprinkle with salt, add the mushroom stems and finish with a spoonful of olive oil, garlic and parsley.

Repeat 2–3 times finishing with a round of potatoes and salt.

In a pan with a little oil sauté the mushroom caps for 5 minutes with the salt, then pour in the condiment.

Finish the terrine with a layer of sautéed mushrooms, cover with tin foil and bake at 200 °C (390 °F) for 15 minutes.

**Vino Wine:** "Costarsa" - Oltrepò Pavese Pinot Nero Doc - Azienda agricola Montelio, Codevilla (Pavia)
**Ristorante Restaurant:** Trattoria Guallina, Mortara (Pavia)

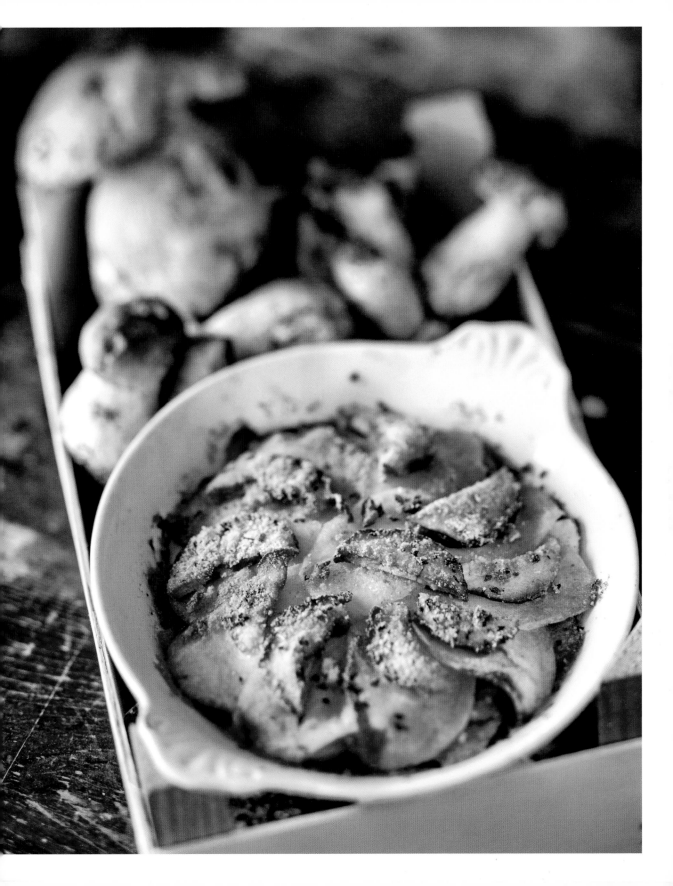

REMONA (ITALY)

DiFRUTT

(ITALY)

NA

# Mostarda mantovana

## Mostarda Mantovana fruit relish

■ ■ ■

*Ingredienti per 4 persone*
- *1 kg di mele campanine o pere*
- *400 g di zucchero semolato*
- *il succo e la buccia di un limone non trattato*
- *10-15 gocce di essenza di senape*

*Ingredients*
- *1 kg (2lbs) campanina apples or pears*
- *400 g (2 cups) granulated sugar*
- *Juice and peel of one organic lemon*
- *10–15 drops of mustard essence*

Sbucciare e affettare la frutta e metterla in infusione in una pentola d'acciaio con lo zucchero, il succo di limone e la buccia tagliata a pezzetti.

Dopo 24 ore togliere la frutta dalla pentola e bollire il succo ottenuto. Mettere di nuovo la frutta nella pentola con il liquido bollente, spegnere il fuoco e lasciare in infusione per altre 24 ore. Ripetere l'operazione un'altra volta.

Il terzo giorno caramellare la frutta e il succo in una padella capiente, lasciare raffreddare e aggiungere la senape in gocce, avendo l'accortezza di effettuare questa operazione in un ambiente ben arieggiato.

Sistemare la mostarda nei vasi di vetro, chiudere bene e consumare preferibilmente dopo 2 mesi.

Peel and slice the fruit, then leave to infuse in a steel saucepan with sugar, lemon juice and chopped peel.

After 24 hours remove the fruit from the pan and boil the juice.

Replace the fruit in the pan with the boiling juiced, turn off the heat and leave to infuse for another 24 hours. Repeat once again.

On the third day caramelize the fruit and juice in a large skillet, allow to cool and add the mustard essence, being sure to do this in a well-ventilated room.

Pour the relish into jars, close tightly and consume within 2 months.

**Vino Wine:** "Colombara" - Garda Doc - Fattoria Colombara, Olfino di Monzambano (Mantova)
**Ristorante Restaurant:** Agriturismo Le Caselle, San Giacomo delle Segnate (Mantova)

# Dolci

## Desserts

# Charlotte alla milanese

## Milan-style charlotte

*Ingredienti per una torta*
- 800 g di mele renette
- fette sottili di pane raffermo
  senza crosta
- 50 g di uva passa
- 150 di zucchero
- 50 g di pinoli
- 30 g di burro
- 1 limone
- mezzo bicchiere
  di vino bianco secco
- rum

*Ingredients for one dessert*
- 800 g (28 oz) rennet apples
- thin slices of stale bread
  without crusts
- 50 g (¼ cup) raisins
- 150 g (¾ cup) sugar
- 50 g (¼ cup) pine nuts
- 30 g (1 oz) butter
- 1 lemon
- ½ glass of dry white wine
- rum

Ammorbidire l'uvetta in acqua tiepida per circa 15 minuti, quindi scolarla e asciugarla.

Sbucciare le mele, tagliarle a spicchi non troppo sottili e cuocerle in una casseruola insieme a 130 g circa di zucchero, un po' di scorza di limone grattugiata, il vino e coprendo con acqua. Scolare le fettine e lasciarle asciugare su un canovaccio.

Mescolare il rimanente zucchero con il burro, ungere lo stampo da charlotte e foderarlo con le fette di pane.

Riempire la cavità centrale con le mele, l'uvetta e i pinoli, spruzzare con un goccio di rum e coprire con altre fette di pane, spalmandole con un po' di burro.

Cuocere in forno caldo a 170 °C per un'ora circa. A fine cottura capovolgere il dolce, estrarlo dallo stampo, bagnare con rum e fiammeggiarlo.

Soften the raisins in warm water for about 15 minutes, then drain and dry.

Peel the apples, slice not too thinly, and cook in a saucepan along with about 130 g (½ cup) of sugar, a hint of grated lemon zest and the wine, covering with water. Drain the slices and leave them to dry on a kitchen towel.

Mix the remaining sugar with the butter, grease the charlotte mould and line with slices of bread.

Fill the centre with apples, raisins and pine nuts, sprinkle with a dash of rum and cover with the remaining slices of bread spread with a little butter.

Bake in a hot oven at 170 °C (340 °F) for about an hour. When cooked, tip the cake upside down to remove it from the mould, moisten with rum and flambé.

**Vino Wine:** "La Volpe e l'Uva" - Moscato Dolce Provincia di Pavia Igt
Azienda agricola Anteo, Rocca de' Giorgi (Pavia)
**Ristorante Restaurant:** Locanda Vecchia Pavia "Al Mulino", Certosa di Pavia

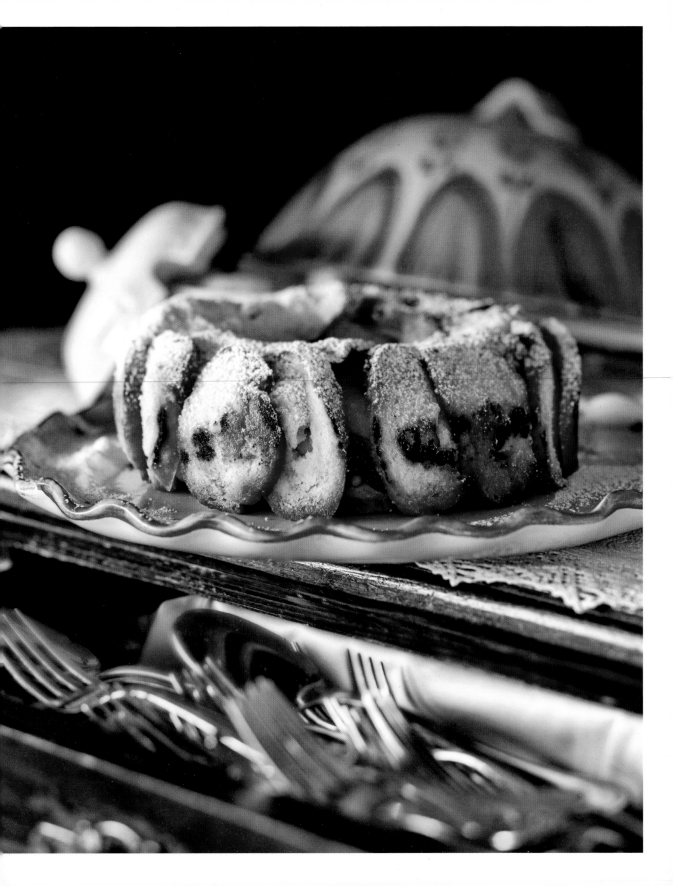

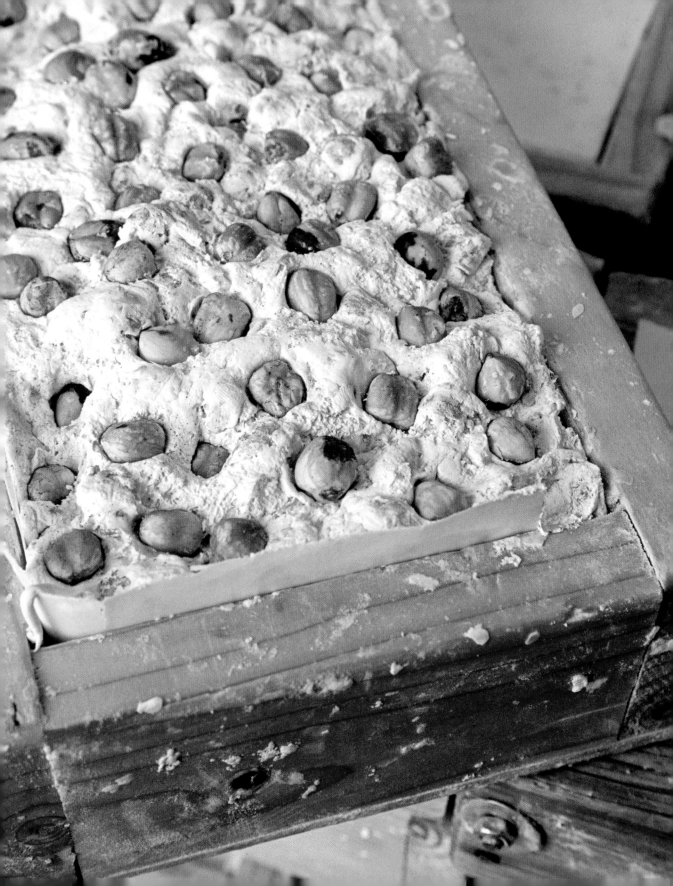

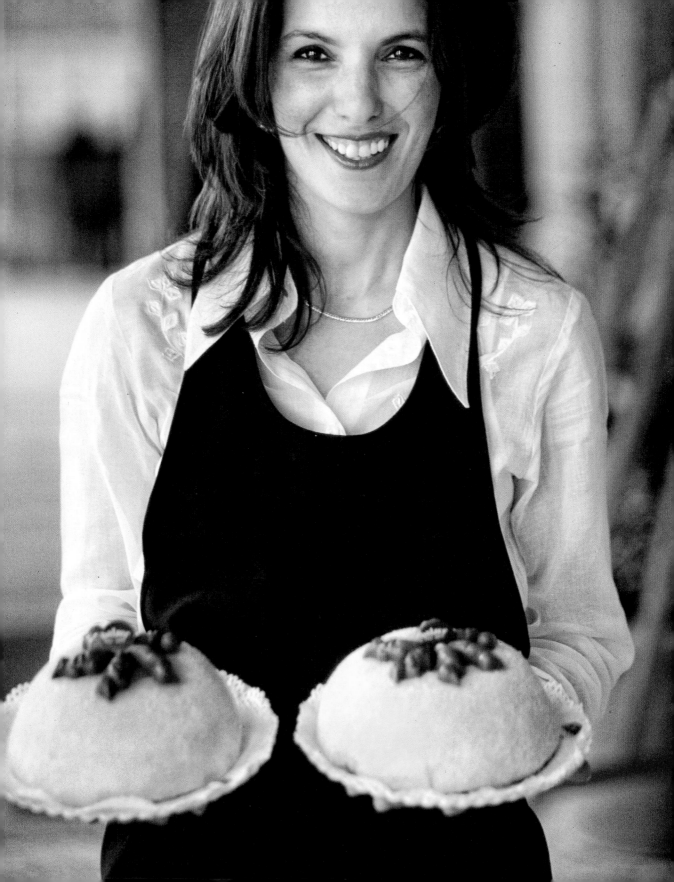

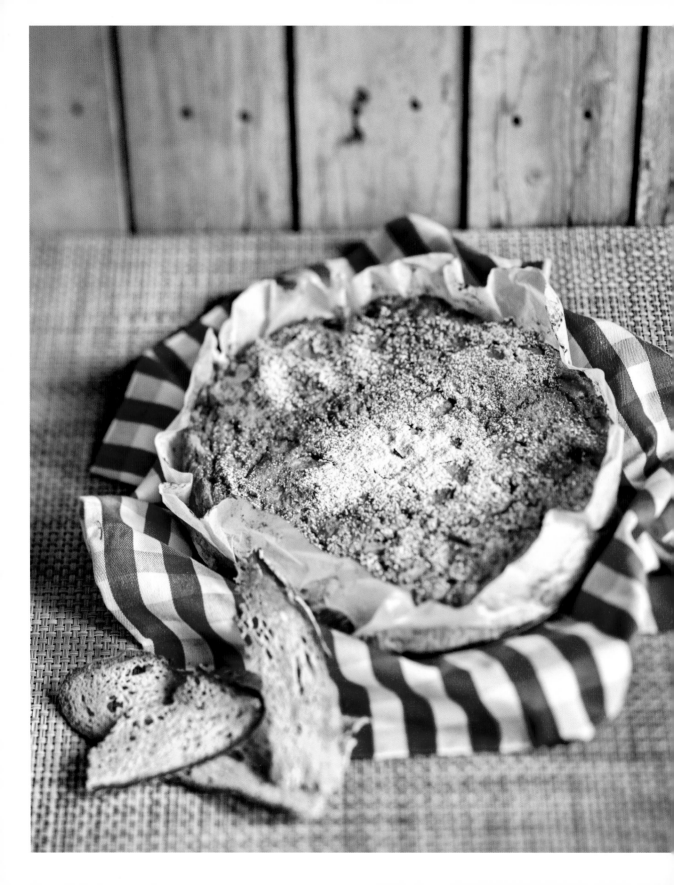

# Miascia

## Miascia

Ingredienti per una torta
- 500 g di pane raffermo
- 500 ml di latte
- 120 g di liquore amaretto
- 50 g di burro
- 15 g di farina
- 2 uova
- 2 mele
- 2 pere
- 15 amaretti
- 50 g di pinoli
- 100 g di uva sultanina
- la buccia di 1 limone

Makes one cake
- 500 g (18 oz) stale bread
- 500 ml (2½ cups) milk
- 120 g (1 cup) amaretto
  liqueur
- 50 g (2 oz) butter
- 15 g (2 tbsps) of flour
- 2 eggs
- 2 apples
- 2 pears
- 15 amaretto biscuits
- 50 g (2 oz) of pine nuts
- 100 g (3½ oz) of sultanas
- peel of 1 lemon

Ammollare per 2 ore il pane a pezzetti e l'amaretto nel latte a temperatura ambiente.

Unire tutti gli altri ingredienti, le mele e le pere a pezzetti, il burro fuso e raffreddato, i pinoli leggermente tostati e la buccia di limone grattugiata.

Preriscaldare il forno a 180 °C. Nel frattempo preparare uno stampo da 25 cm di diametro e foderarlo con la carta forno, versare il composto e infornare.

Trascorsi 15 minuti, abbassare la temperatura del forno a 150 °C e cuocere per altri 25 minuti.

Sfornare, lasciar raffreddare e servire.

Soak crumbled bread and amaretto in milk for 2 hours at room temperature.

Combine all the remaining ingredients, chopped apples and pears, melted and cooled butter, lightly toasted pine nuts, and grated lemon peel.

Preheat the oven to 180 °C (355 °F). Meanwhile prepare a mould of 25 cm (10 in) in diameter and line with oven parchment, pour in the mixture and bake.

After 15 minutes, lower the oven temperature to 150 °C (300 °F) and cook for another 25 minutes.

Remove from the oven, leave to cool and serve.

**Vino Wine:** "Nuvola" - Franciacorta Docg Demi Sec - Cantine Bersi Serlini, Provaglio d'Iseo (Brescia)
**Ristorante Restaurant:** Ratanà, Milano

# Oss de mord

## Oss de mord

■ ■ ◻

*Ingredienti per 12 biscotti*
- *100 g di biscotti secchi*
- *60 g di granella di nocciola*
- *125 g di cioccolato fondente*
- *40 g di farina*
- *20 g di zucchero*
- *175 g di marron glacé*
- *110 g di sciroppo di marroni*
- *20 g di cedro candito*
- *20 g di arancia candita*
- *65 g di uva sultanina*
- *15 g di noci*
- *30 g di pinoli*
- *5 g di cannella in polvere*
- *10 g di bicarbonato*
- *zucchero a velo*

*Makes 12 biscuits*
- *100 g (3½ oz) dry biscuits*
- *60 g (2 oz) ground hazelnuts*
- *125 g (4 oz) dark chocolate*
- *40 g (⅓ cup) flour*
- *20 g (2 tbsps) sugar*
- *175 g (6 oz) marrons glacés*
- *110 g (⅓ cup) chestnut syrup*
- *20 g (2 tbsps) candied citron*
- *20 g (2 tbsps) candied orange*
- *65 g (⅓ cup) sultanas*
- *15 g (2 tbsps) walnuts*
- *30 g (1 oz) of pine nuts*
- *5 g (1 tsp) ground cinnamon*
- *10 g (2 tsp) bicarbonate*
- *icing sugar*

Tagliare a pezzetti la frutta candita.

Impastare tutti gli ingredienti, tranne il cioccolato, in una planetaria, usando il gancio a foglia.

Una volta amalgamati, unire il cioccolato sciolto a 45 °C e mescolare con cura.

Versare l'impasto sul piano di lavoro, ricavare delle porzioni da 65 g, schiacciare e conferire ai biscotti la tipica forma ovale.

Cuocere in forno a 160 °C per 11-12 minuti.

Spolverare con zucchero a velo una volta freddi.

Chop the candied fruit.

Mix all ingredients, except the chocolate, in a food processor, using the dough hook.

When blended, add the chocolate melted at 45 °C (115 °F) and mix carefully.

Tip the dough onto the work surface, make 65 g (2 ½ oz) portions, flatten and make a typical oval shape.

Bake at 160 °C (320 °F) for 11–12 minutes.

Sprinkle with icing sugar when cool.

**Vino Wine:** "Pinodisé" - Vino liquoroso - Contadi Castaldi, Adro (Brescia)
**Ristorante Restaurant:** Ratanà, Milano

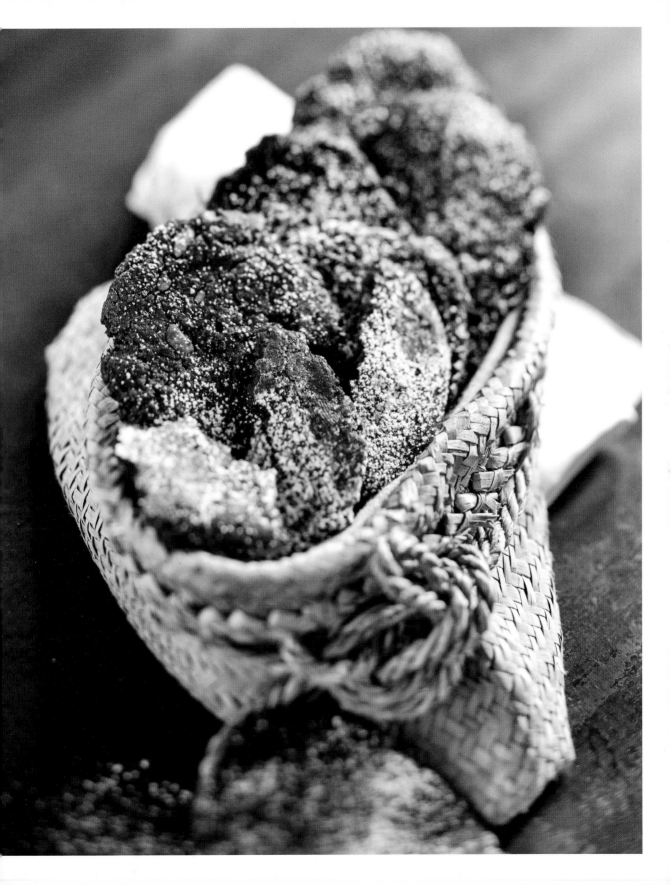

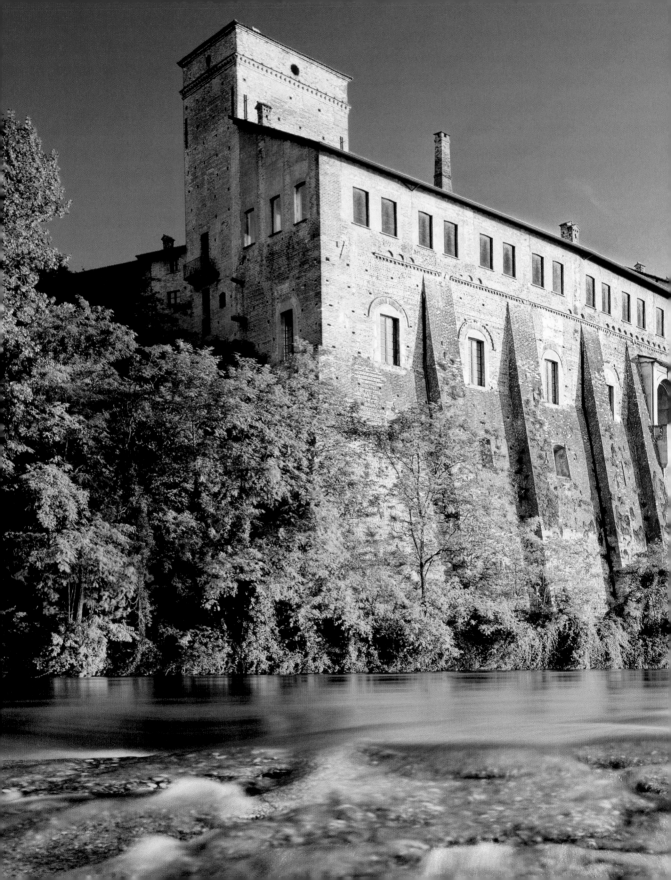

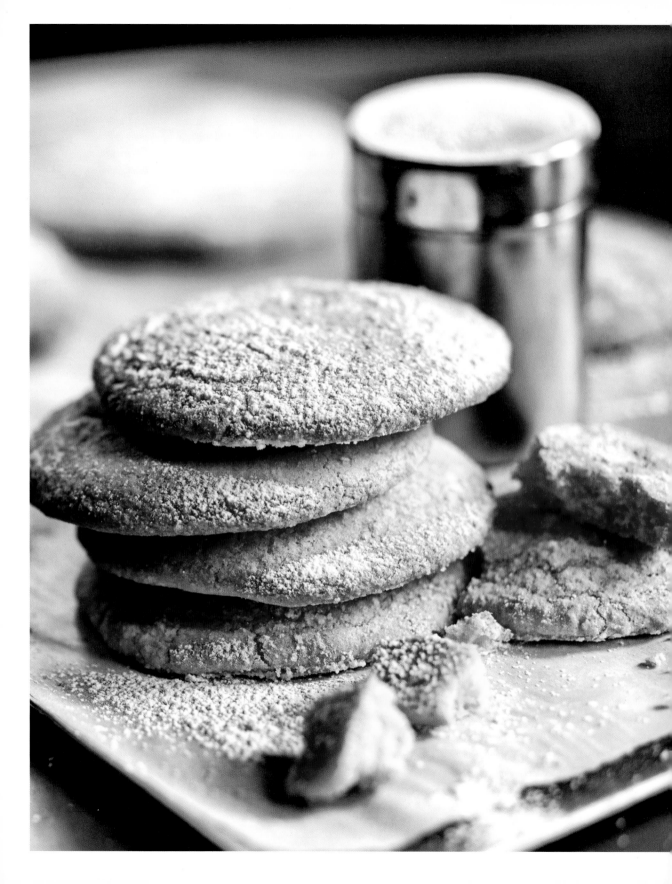

# Pan de mej

## Pan de mej

▪ ▪ ▢

**Ingredienti per 9 biscotti**
- 100 g di farina
- 150 g di farina di mais
- 75 g di burro
- 75 g di zucchero
- 3 uova
- 1 g di lievito per dolci
- un pezzettino di stecca di vaniglia
- un pizzico di sale
- zucchero a velo

**Makes 9 biscuits**
- 100 g (¾ cup) flour
- 150 g (1¼ cups) cornmeal
- 75 g (3 oz) butter
- 75 g (6 tbsps) sugar
- 3 eggs
- 1 g (¼ oz) of cake yeast
- small piece of vanilla pod
- a pinch of salt
- icing sugar

Versare nella planetaria burro, zucchero, sale e vaniglia, montare bene con la frusta fino a ottenere un composto morbido e areato, unire le uova una alla volta e solo alla fine le farine miscelate al lievito.

Con l'aiuto di un sac à poche formare delle montagnole di circa 60 g sulla teglia foderata con carta da forno.

Cospargere con abbondante zucchero a velo e cuocere in forno a 185 °C per 12-14 minuti.

Si possono realizzare anche dei pani più grandi: in questo caso aumentare il tempo di cottura e ridurre la temperatura di 5-10 °C, a seconda del tipo di forno utilizzato.

Place butter, sugar, salt and vanilla in the food processor and whisk well to obtain a soft, fluffy mixture; add eggs one at a time; lastly add the flour mixed with yeast.

Use a sac à poche to form rounds of about 60 g (2 oz) on a baking tray lined with parchment paper.

Sprinkle with plenty of icing sugar and bake at 185 °C (365 °F) for 12–14 minutes.

If larger rounds are made, increase cooking time and reduce heat by 5–10 °C (40–50 °F), depending on type of oven used.

**Vino Wine:** "La Volpe e l'Uva" - Moscato Dolce Provincia di Pavia Igt
Azienda agricola Anteo, Rocca de' Giorgi (Pavia)
**Ristorante Restaurant:** Ratanà, Milano

# Polenta e osei

## Polenta e osei

■ ■ ■

*Ingredienti per 4 persone*
- *pan di Spagna a forma*
  *di semisfera*
- *250 g di burro*
- *150 g di cioccolato bianco*
- *50 g di pasta di nocciole*
- *1 bicchierino di rum*
- *1 bicchierino di curaçao*

*Per la decorazione:*
- *30 g di marzapane giallo*
- *30 g di marzapane al cioccolato*
- *30 g di zucchero di canna*
- *50 g di marmellata di albicocche*
- *qualche cubetto di cedro candito*
- *2 cucchiai di cacao*

*Serves 4*
- *half a round sponge cake*
- *250 g (9 oz) butter*
- *150 g (6 oz) white chocolate*
- *50 g (2 oz) hazelnut paste*
- *1 small glass of rum*
- *1 small glass of curacao*

*For the decoration:*
- *30 g (1 oz) yellow marzipan*
- *30 g (1 oz) chocolate marzipan*
- *30 g (2 tbsps) cane sugar*
- *50 g (2 oz) apricot jam*
- *a few cubes of candied citron*
- *2 tbsps cocoa*

Montare il burro con il cioccolato bianco fuso, quindi unire la pasta di nocciole e il rum.

Tagliare a metà la semisfera di pan di Spagna, bagnare con il curaçao e farcire con la crema di cioccolato, tenendone due cucchiai da parte.

Ricomporre la torta e spalmare la superficie con la crema di cioccolato messa da parte.

Stendere il marzapane giallo in una sfoglia spessa 4 mm, farlo aderire alla torta e spolverizzarlo con lo zucchero di canna.

Distribuire al centro un po' di marmellata di albicocche, 4-5 cubetti di cedro candito e gli uccellini ricavati dal marzapane al cioccolato usando un'apposita forma.

Lucidare gli uccellini con la marmellata di albicocche mescolata con un po' di cacao in polvere.

Lasciare in frigorifero per un'oretta prima di servire.

Mix the butter with melted white chocolate, then add the hazelnut paste and rum.

Slice the half sponge cake in half lengthwise, moisten with the curacao and fill with the chocolate cream, keeping two spoonsful aside.

Replace the top half of the cake and spread with the remaining chocolate cream.

Roll out the yellow marzipan to a very thin sheet then press it around the cake and dust with cane sugar.

Spread a little apricot jam in the centre, with 4–5 cubes of candied citron and chocolate marzipan birds, made with a bird-shaped mould.

Glaze the birds with apricot jam mixed with cocoa powder and leave in the fridge for an hour before serving.

**Vino Wine:** "Doge" - Moscato di Scanzo Docg - La Brugherata, Scanzorosciate (Bergamo)

# Torta di tagliatelle
## Tagliatelle cake

■ ■ ☐

*Ingredienti per una torta*
- *200 g di farina 00*
- *2 uova fresche*
- *200 g di mandorle*
- *300 g di zucchero*
- *200 g di burro*

*Makes one cake*
- *200 g (1⅔ cups) all-purpose white flour*
- *2 fresh eggs*
- *200 g (7 oz) almonds*
- *300 g (1½ cups) sugar*
- *200 g (7 oz) butter*

Disporre a fontana la farina, mettere al centro le uova, impastare formando un panetto e lasciare riposare per mezz'ora.

Tirare una sfoglia fine e ricavare delle tagliatelle sottili.

Tritare le mandorle e mescolarle con lo zucchero.

Ungere il fondo di una tortiera di media grandezza con un po' di burro, e disporvi uno strato di tagliatelle, una parte del burro a fiocchetti e una parte della miscela di mandorle e zucchero.

Continuare alternando gli ingredienti fino a esaurimento.

Cuocere in forno a 170 °C per 40 minuti, estrarre dalla tortiera ancora calda e servire.

Make a well of flour, pour in the eggs, knead to form a dough, and leave to rest for half an hour.

Roll out a thin sheet of pastry and cut thin noodles.

Chop the almonds and mix with sugar.

Grease the bottom of a medium-sized cake tin with a little butter, and add a layer of noodles, flakes of butter and part of the mixed almonds and sugar.

Continue until all ingredients are finished.

Bake at 170 °C (265 °F) for 40 minutes, remove from the tin while still hot and serve.

**Vino Wine:** "Le Cime" - Alto Mincio Igt Passito - Azienda agricola Ricchi, Monzambano (Mantova)
**Ristorante Restaurant:** Agriturismo Le Caselle, San Giacomo delle Segnate (Mantova)

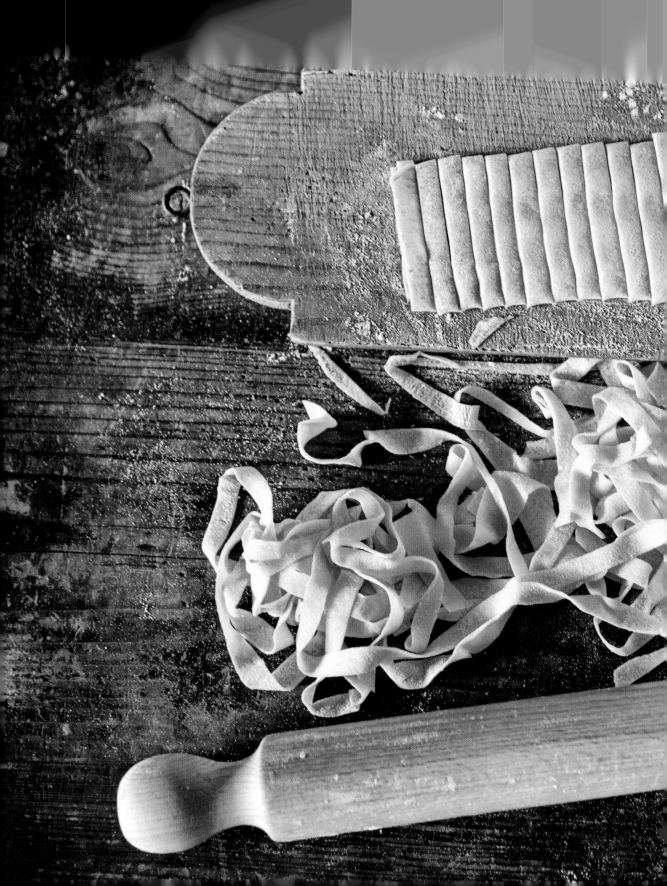

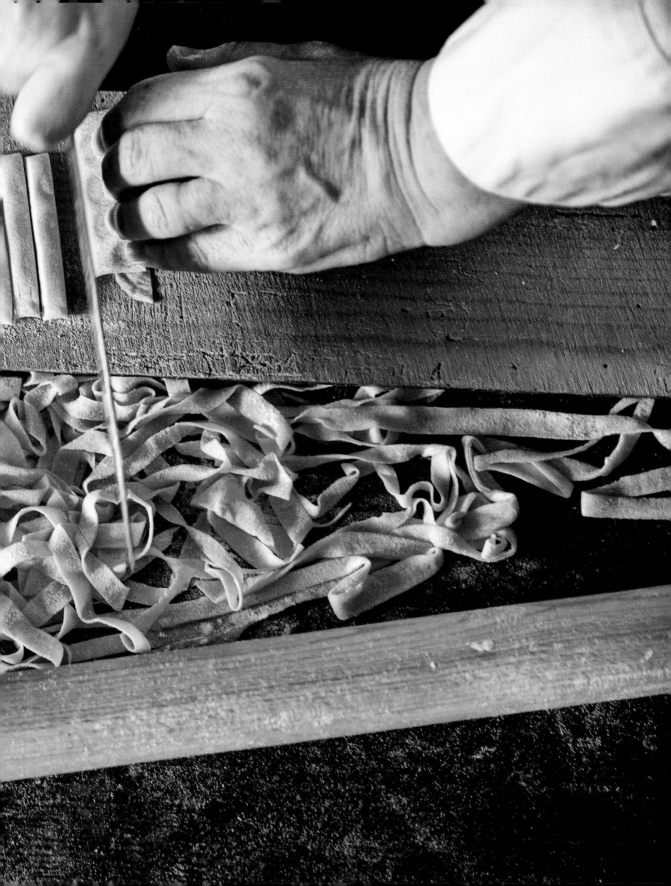

# Torta sbrisolona

## Sbrisolona cake

■ ■ ☐

*Ingredienti per una torta*
- *250 di farina*
- *150 g di farina gialla*
- *200 g di mandorle*
- *200 g di zucchero*
- *2 tuorli d'uovo*
- *1 bustina di vanillina*
- *1 limone*
- *120 g di burro*
- *100 g di strutto*
- *zucchero a velo per guarnire*

*Makes one cake*
- *250 g (2½ cups) flour*
- *150 g (1½ cups) cornmeal*
- *200 g (7 oz) of almonds*
- *200 g (1 cup) sugar*
- *2 egg yolks*
- *1 sachet of vanillin*
- *1 lemon*
- *120 g (4 oz) butter*
- *100 g (3½ oz) lard*
- *icing sugar for garnish*

Scottare le mandorle in acqua bollente, quindi pelarle e tritarle finemente.

Su un piano unire la farina bianca a quella gialla, le mandorle, lo zucchero, la vanillina, la scorza di limone grattugiata e i tuorli.

Unire quindi lo strutto e 100 g di burro leggermente ammorbidito e lavorare l'impasto in maniera non omogenea, lasciandovi piccoli grumi.

Versare in una tortiera imburrata e cuocere in forno caldo a 180 °C per un'ora circa.

Estrarre dal forno e, una volta intiepiditasi, spolverare la torta con lo zucchero a velo.

Blanch almonds in boiling water, then peel and chop finely.

On a work surface mix the white flour the cornmeal, add the almonds, sugar, vanillin, grated lemon zest, and egg yolks.

Add lard and 100 g (3½ oz) butter, softened slightly, and work the mixture roughly, leaving small lumps.

Pour into a buttered cake tin and bake in a hot oven at 180 °C (355 °F) for about an hour.

Remove from oven and, when tepid, dust the cake with icing sugar.

**Vino Wine:** "Passirè" - Oltrepò Pavese Doc Passito - Marchesi di Montalto, Montalto Pavese (Pavia)
**Ristorante Restaurant:** Locanda Vecchia Pavia "Al Mulino", Certosa di Pavia

# Tortelli di Carnevale alla milanese

## Milan-style Carnival tortelli pasta

■ ■ □

*Ingredienti per 4 persone*
- *150 g di farina*
- *125 g di latte*
- *50 g di burro*
- *50 g di zucchero*
- *4 uova*
- *2 tuorli d'uovo*
- *un pezzettino di stecca di vaniglia*
- *la buccia di 1 limone*
- *3 g di lievito per dolci*
- *un pizzico di sale*

*Serves 4*
- *150 g (1¼ cup) flour*
- *125 ml (½ cup) milk*
- *50 g (2 oz) butter*
- *50 g (3 tbsps) sugar*
- *4 eggs*
- *2 egg yolks*
- *small piece of vanilla pod*
- *peel of 1 lemon*
- *3 g (¼ oz) of baking powder for cakes*
- *a pinch of salt*

Versare in una pentola dai bordi alti latte, burro, zucchero e sale, portare a bollore e unire la farina setacciata insieme al lievito, cuocere per 2-3 minuti, quindi togliere dal fuoco.

Disporre l'impasto nella planetaria e lavorare con il gancio a foglia. Unire la vaniglia e la buccia di limone, poi, uno per volta, le uova e i tuorli.

Mettere l'impasto in un sac à poche e versare a gocce in una padella con olio a 160 °C. Friggere girando spesso.

Una volta pronti asciugare bene i tortelli e passarli su un letto di zucchero semolato, mescolato a piacere con cannella o altre spezie.

Pour milk, butter, sugar and salt into a tall saucepan, bring to a boil and add the sifted flour with the baking powder; cook for 2–3 minutes, then remove from heat.

Place the mixture in a blender and process using the dough hook. Add the vanilla and lemon peel then, one at a time, the eggs and egg yolks.

Put the mixture in a sac à poche and squeeze drops into a skillet with oil at 160 °C (320 °F) . Fry, turning often.

When ready, dry the tortelli well and arrange on a bed of granulated sugar mixed with cinnamon or other spices.

**Vino Wine:** "Moscato" - Oltrepò Pavese Doc Moscato - Tenuta Mazzolino, Corvino San Quirico (Pavia)
**Ristorante Restaurant:** Ratanà, Milano

# Bisciola valtellinese
## Valtellina bisciola

■ ■ ☐

**Ingredienti per un dolce**
- 270 g di farina bianca
- 50 g di farina di segale
- 20 g di lievito di birra
- 60 g di burro
- 1 uovo intero e 4 tuorli
- 75 g di zucchero
- 15 g di miele
- essenza di arancia
- buccia grattugiata di 1 limone
- 100 g di uvetta secca
- 100 g di fichi secchi
- 100 g di noci
- 60 g di nocciole
- 20 g di pinoli
- mezzo bicchiere di Grand Marnier
- sale

**Makes one cake**
- 270 g (2¼ cups) white flour
- 50 g (½ cup) rye flour
- 20 g (2 tbsps) brewers' yeast
- 60 g (2 oz) butter
- 1 whole egg and 4 yolks
- 75 g (6 tbsps) sugar
- 15 g (1 tbsp) honey
- orange essence
- grated zest of 1 lemon
- 100 g (½ cup) raisins
- 100 g (3½ oz) dried figs
- 100 g (⅔ cup) walnuts
- 60 g (½ cup) hazelnuts
- 20 g (2 tbsps) pine nuts
- ½ glass Grand Marnier
- salt

Mescolare in una ciotola 80 grammi di farina e 18 g di lievito disciolto in 30 ml d'acqua e un pizzico di sale. Coprire con un canovaccio e lasciar lievitare in ambiente tiepido per un'ora e mezza. Nel frattempo mettere in ammollo l'uvetta e i fichi secchi nel Grand Marnier

Trascorso il tempo di lievitazione, lavorare l'impasto con la frusta, aggiungendo il burro fuso, la farina rimasta poco per volta, l'uovo intero, i tuorli e lo zucchero disciolto in poca acqua calda, il miele, la buccia di limone grattugiata e qualche goccia di essenza d'arancia.

Continuare a lavorare per altri 5 minuti, quindi aggiungere il lievito rimanente sbriciolato. La pasta deve risultare elastica e appiccicosa, in caso contrario unire un goccio di acqua tiepida.

Lavorare ancora l'impasto per qualche minuto e unire infine le noci, le nocciole, i pinoli e l'uvetta e i fichi sgocciolati dal liquore. Ungere uno stampo con burro e farina e porre in forno a 160 °C per 40 minuti.

In a bowl mix 80 g (⅔ cup) of flour and almost all of the yeast dissolved in 30 ml (2 tbsps) of water and a pinch of salt. Cover with a kitchen towel and leave to rise in a warm place for an hour and a half. Meanwhile, soak the raisins and dried figs in Grand Marnier.

When the dough has risen, whisk the mixture, adding the melted butter, the remaining flour gradually, the whole egg and egg yolks, sugar dissolved in a little warm water, honey, grated lemon zest and a few drops of orange essence.

Continue to mix for another 5 minutes, then crumble the remaining pinch of yeast and add. The dough should be pliant and sticky, otherwise add a dash of warm water.

Work the dough for a few minutes and add the walnuts, hazelnuts, pine nuts, and raisins and figs drained of the liqueur. Grease a mould with butter and flour, bake for 160 °C (320 °F) for 40 minutes.

**Vino Wine:** "Vertemate" - Terrazze Retiche di Sondrio Passito Igt - Cantina Mamete Prevostini, Mese (Sondrio)

# Semifreddo alle offelle di Parona

## Semifreddo with Offelle di Parona biscuits

*Ingredienti per un semifreddo*
- *150 g di offelle di Parona*
- *7 uova*
- *180 g di zucchero*
- *200 g di panna*

*Ingredients for the semifreddo*
- *150 g (5 oz) Offelle di Parona biscuits*
- *7 eggs*
- *180 g (1 cup) sugar*
- *200 g (1 cup) cream*

Sbattere i tuorli con metà dello zucchero fino a renderli spumosi e montare a neve 4 albumi con l'altra metà dello zucchero.

Aggiungere nei tuorli la panna leggermente montata, poi gli albumi e incorporare i tre elementi con delicatezza e con movimenti dall'alto al basso.

Completare mescolando i biscotti di Parona sbriciolati.

Porre il preparato in stampi monoporzione e lasciarli in freezer per un paio d'ore prima di servire.

Beat the egg yolks with half the sugar until foamy and whip 4 egg whites into peaks with the other half.

Add the lightly whipped cream to the egg yolks, then add the whites and fold the 3 ingredients delicately, moving from top to bottom.

Lastly, add the crumbled Parona biscuits.

Place the mixture in single-portion moulds and freezer for a couple of hours before serving.

**Vino Wine:** "Moscato" - Spumante Metodo Classico Igt - Cantina Scuropasso, Pietra de' Giorgi (Pavia)
**Ristorante Restaurant:** Trattoria Guallina, Mortara (Pavia)

# Torta Ariosa

## Torta Ariosa

■ ■ ☐

*Ingredienti per una torta*
- *125 g di fagioli borlotti
  cotti e frullati*
- *125 g di burro morbido*
- *125 g di zucchero a velo*
- *120 g di albumi*
- *65 g di farina 00*
- *vaniglia qb*
- *rum qb*

*Makes one cake*
- *125 g (4–5 oz) boiled,
  puréed cranberry beans*
- *125 g (4–5 oz) softened butter*
- *125 g (1¼ cup) of icing sugar*
- *120 g (4–5 oz) egg whites*
- *65 g (10 tbsps) all-purpose
  white flour*
- *vanilla to taste*
- *rum to taste*

Montare il burro morbido con metà dello zucchero a velo, quindi incorporare i fagioli borlotti cotti e frullati.

In un altro contenitore montare a neve l'altra metà dello zucchero a velo e gli albumi, poi unirli delicatamente all'altro impasto.

Setacciare la farina e incorporarla all'impasto, aggiungendo vaniglia e rum quanto basta.

Versare l'impasto in un tortiera imburrata e cuocere a 180 °C per 45-50 minuti.

Whisk the softened butter with half the icing sugar, then stir in the cooked bean purée.

In another container beat the egg whites until stiff, the fold delicately into the other mixture.

Sift the flour and incorporate it into the mixture, adding vanilla and rum to taste.

Pour the mixture into a buttered cake tin and bake at 180 °C (355 °F) for 45–50 minutes.

**Vino Wine:** "Moscato" - Oltrepò Pavese Doc Moscato - Tenuta Mazzolino, Corvino San Quirico (Pavia)
**Ricetta Recipe:** Caffè Commercio, Gambolò (Pavia)

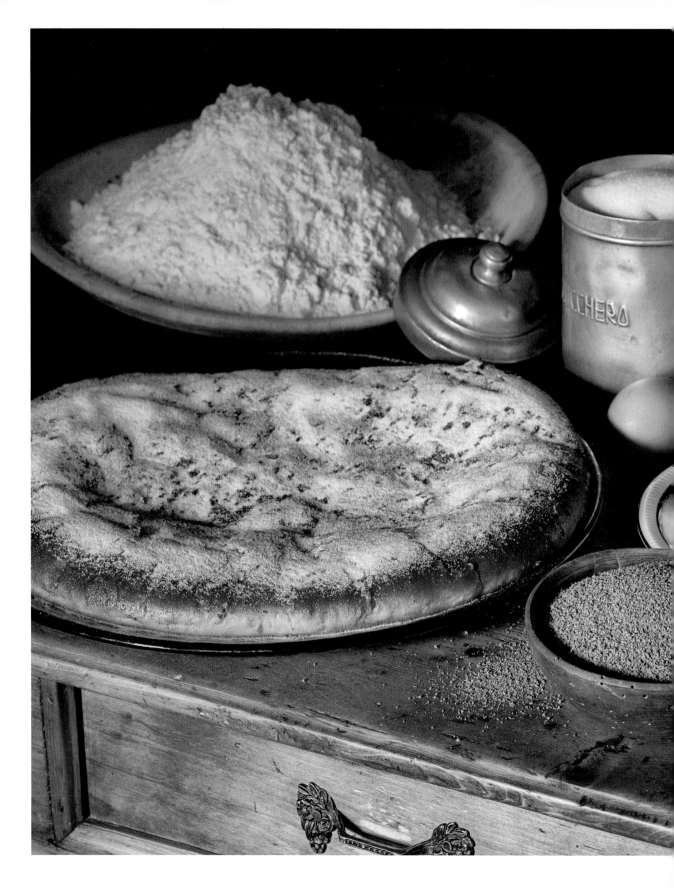

# Torta fioretto

## Fioretto cake

■ ■ ◻

**Ingredienti per una torta**
- 650 g di farina
- 200 g di burro
- 100 g di zucchero
- 6 tuorli d'uovo
- 30 g di lievito di birra
- 10 g di fioretto (fiori secchi di anice)
- sale

**Makes one cake**
- 650 g (5½ cups) flour
- 200 g (7 oz) butter
- 100 g (½ cup) sugar
- 6 egg yolks
- 30 g (3 tbsps) brewers' yeast
- 10 g (1 tbsp) dried aniseed flowers
- salt

Impastare 200 g di farina con il lievito disciolto in acqua tiepida fino a ottenere un morbido impasto. Lasciare riposare per un paio d'ore.

In un'altra ciotola amalgamare la farina residua, lo zucchero, i tuorli d'uovo, il burro ammorbidito a temperatura ambiente e un pizzico di sale.

Unire la pasta lievitata continuando a lavorare, realizzando un impasto liscio e morbido.

Imburrare e infarinare una tortiera di medie dimensioni e adagiarvi l'impasto steso in precedenza rialzandolo sui bordi. Lasciare riposare per 45 minuti circa in un luogo fresco e asciutto.

A lievitazione avvenuta cospargere la torta con zucchero e semi di anice.

Cuocere la torta in forno già caldo (220 °C) per 20 minuti e prima di sfornare versarvi del burro fuso.

Lasciare raffreddare prima di servire.

Mix 200 g (2 cups) of flour with the yeast dissolved in warm water to make a soft dough. Leave for two hours.

In another bowl mix the remaining flour, the sugar, egg yolks, and butter softened at room temperature, with a pinch of salt.

Add the leavened dough and continue to knead to make a smooth, soft mixture.

Grease and flour a medium-size cake mould, arrange the previously rolled dough and raised around the edges. Leave to rest for about 45 minutes in a cool, dry place.

Once leavened, sprinkle the cake with sugar and aniseed.

Bake in a pre-heated oven at 220 °C (420 °F) for 20 minutes and before removing, drizzle with melted butter.

Leave to cool before serving.

**Vino Wine:** "Il vino del presidente" - Terrazze Retiche di Sondrio Moscato Rosa Igt, Casa vinicola Triacca, Bianzone (Sondrio)

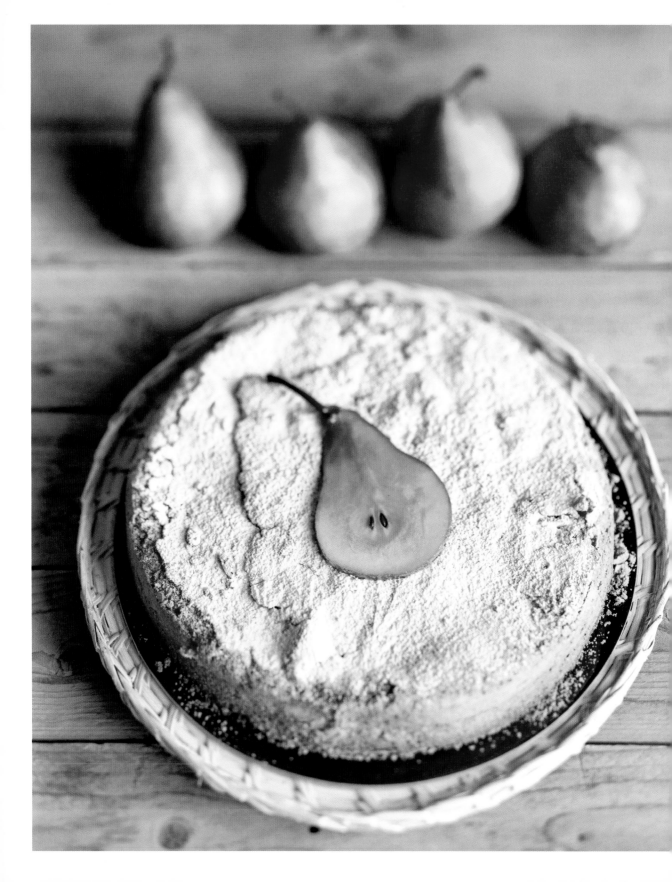

# Torta paradiso
# con pere caramellate
## Torta Paradiso with caramelized pears

■ ■ ⬚

*Ingredienti per una torta*
- *200 g di farina 00*
- *200 g di fecola di patate*
- *400 g di zucchero*
- *350 g di burro a temperatura ambiente*
- *4 uova intere e 1 tuorlo*
- *la buccia di 1 limone grattugiata*

*Per le pere caramellate:*
- *4 pere abate*
- *5 cucchiai di zucchero*
- *1 bicchiere di vino dolce moscato*
- *la buccia di un'arancia grattugiata*

*Makes one cake*
- *200 g (1⅔ cups) all-purpose white flour*
- *200 g (1⅔ cups) potato starch*
- *400 g (2 cups) sugar*
- *350 g (12 oz) butter at room temperature*
- *4 whole eggs and 1 yolk*
- *Grated zest of 1 lemon*

*For the caramelized pears:*
- *4 Abate Fetel pears*
- *5 tbsps of sugar*
- *1 glass of sweet moscato wine*
- *Grated zest of 1 orange*

**Preparazione della torta paradiso**
Unire la farina bianca alla fecola
e mescolare.

A parte in una ciotola capiente
montare il burro con lo zucchero fino
a quando non sarà diventato spumoso
e aggiungere, uno per volta, i 5 rossi
d'uovo.

Unire alle due farine amalgamando
bene anche la scorza di limone.

Montare gli albumi a neve e unirli poco
alla volta al composto, mescolando
dall'alto in basso per non smontare
il tutto.

Ungere uno stampo per torta,
infarinarlo, e versarvi l'impasto.

Mettere lo stampo nel forno già
caldo a 180 °C per 40 minuti.

Servire la torta cosparsa di zucchero
a velo e accompagnata alle pere
caramellate.

>>>

How to make the Torta Paradiso
Add the white flour to the potato
starch and mix.

In a separate large bowl beat the
butter with the sugar until they are
fluffy and add the 5 egg yolks one
at a time.

Add the two flours, mixing well
with the lemon zest.

Beat the egg whites until stiff and
gradually add to the mixture, stirring
from top to bottom so the eggs do not
deflate.

Grease and flour a cake tin; pour in
the mixture. Bake in an oven heated
to 180 °C (355 °F) for 40 minutes.

Serve the cake sprinkled with caster
sugar and with caramelized pears on
the side.

>>>

<<<

<<<

**Preparazione delle pere caramellate**
Mondare e affettare le pere eliminando
i semi.

**How to make caramelized pears**
Peel and slice the pears, removing
the seeds.

In una padella antiaderente sciogliere
lo zucchero con il bicchiere di moscato
e la buccia dell'arancia.

In a saucepan melt the sugar with
the glass of moscato and the orange
peel.

Aggiungere le pere e cuocere
dolcemente nel liquido per 3 minuti,
poi alzare il fuoco e farle caramellare
leggermente.

Add the pears and cook gently in
the liquid for 3 minutes, then raise
the heat and caramelize slightly.

Lasciare raffreddare.

Leave to cool.

**Vino** *Wine:* "Dolce Volpe" - Passito Bianco - Azienda agricola Bertagna, Cavriana (Mantova)
**Ristorante** *Restaurant:* Agriturismo Le Caselle, San Giacomo delle Segnate (Mantova)

# Panettone

## Panettone

■ ■ ■

**Ingredienti per 1 panettone da 1 kg**
**Per il primo impasto:**
- 180 g di farina forte
- 75 g di lievito madre
- 85 ml di acqua
- 50 g di zucchero
- 2 tuorli d'uovo
- 50 g di burro morbido

**Per il secondo impasto:**
- 55 g di farina forte
- 35 g di farina manitoba
- un cucchiaino di miele d'acacia
- un pezzettino di stecca di vaniglia
- un pizzico di sale
- 2 tuorli d'uovo
- 50 g di zucchero
- 60 g di burro
- 40 ml di acqua fredda
- 120 g di uva sultanina
- 40 g di arancia candita
- 40 g di cedro candito

**Per la massa aromatica:**
- 15 g di arancia candita
- 5 g di cedro candito
- 5 g di scorza di limone
- 5 g di miele d'acacia
- 15 g di zucchero
- 15 ml di acqua

La sera precedente procedere al primo impasto, versando lentamente in una planetaria la farina, l'acqua e il lievito madre.

Unire dopo qualche minuto lo zucchero e lasciare che l'impasto lo assorba completamente, quindi i tuorli a temperatura ambiente aumentando la velocità, infine il burro a pezzetti, lavorando il tutto per 30 minuti circa.

Lasciar riposare l'impasto per 12 ore in un contenitore spalmato di burro su tutti i lati, coprire e lasciare lievitare.

Porre l'impasto nella planetaria insieme a farina, miele, sale e vaniglia. Dopo qualche minuto impastare con i tuorli freddi di frigorifero, unire lo zucchero e lavorare fino al completo scioglimento.

Unire quindi il burro a pezzetti alternando con acqua fredda, e solo alla fine la massa aromatica (si ottiene frullando bene tutti gli ingredienti) e la frutta candita, lavorando ancora per qualche minuto.

>>>

The night before, make the first mixture, slowly pouring the flour, water and yeast into a food processor.

After a few minutes add the sugar and leave it to be absorbed completely by the mixture, then add egg yolks at room temperature, increasing blending speed; lastly, add chopped butter, mixing for half an hour.

Leave the dough for 12 hours in a container coated on all sides with butter; cover and leave to rise.

Put the dough in the mixer together with flour, honey, salt and vanilla. After a few minutes, knead with egg yolks straight from the refrigerator, add sugar and work until it blends completely.

Add the chopped butter, alternating with cold water, and only at the end add the flavouring mixture (made by mixing all the ingredients in a blender) and the candied fruit, working again for a few minutes.

>>>

*Ingredients for 1 kg*
*of panettone*
*For the first mixture:*
- *180 g (1½ cups) all-purpose flour*
- *75 g (2½ oz) of sourdough starter*
- *85 ml (5 tbsps) water*
- *50 g (3 tbsps) sugar*
- *2 egg yolks*
- *50 g (2 oz) softened butter*

*For the second mixture:*
- *55 g (½ cup) all-purpose flour*
- *35 g (2 tbsps) Manitoba flour*
- *1 tsp acacia honey*
- *small piece of vanilla pod*
- *a pinch of salt*
- *2 egg yolks*
- *50 g (3 tbsps) sugar*
- *60 g (2 oz) butter*
- *40 ml (3 tbsps) of water*
- *120 g (⅔ cup) of sultanas*
- *40 g (2 tbsps) candied orange*
- *40 g (2 tbsps) candied citron*

*For the flavouring mixture:*
- *15 g (1 tbsp) candied orange*
- *5 g (1 tsp) candied citron*
- *5 g (1 tsp) grated lemon zest*
- *5 g (1 tsp) acacia honey*
- *15 g (1 tbsp) sugar*
- *15 ml (1 tbsp) water*

<<<

Terminato l'impasto, versare nello stampo e lasciar lievitare a 24-25 °C per il tempo necessario che la pasta raggiunga il bordo.

Incidere quindi il classico taglio a croce, mettere una noce di burro e cuocere in forno a 200 °C per circa 45 minuti.

Capovolgere con l'aiuto degli spilloni per panettone e lasciar riposare a testa in giù per tutta la notte.

Conservare il panettone ben chiuso in un sacchetto di plastica.

<<<

When the dough is ready, pour into the mould and leave to rise at 24–25 °C (75–80 °F) for the time it takes the dough to reach the edge.

Make the classic cross cut on the top, add a knob of butter and bake at 200 °C (390 °F) for about 45 minutes.

Tip out using panettone skewers and leave to rest upside down overnight.

Store the panettone in a tightly sealed plastic bag.

**Vino Wine:** "Aroma 85" - Spumante Metodo Classico - Azienda agricola Ricchi, Monzambano (Mantova)
**Ristorante Restaurant:** Ratanà, Milano

# Crema mascarpone

## Mascarpone cream

■ ☐ ☐

*Ingredienti*
- *150 g di zucchero*
- *10 tuorli d'uovo*
- *300 g di mascarpone*
- *300 g di panna montata*

*Ingredients*
- *150 g (¾ cup) sugar*
- *10 egg yolks*
- *300 g (1½ cups) mascarpone*
- *300 g (1½ cups) whipped cream*

In una planetaria mescolare con la frusta lo zucchero e i tuorli, unire successivamente il mascarpone e continuare a montare finché il composto non risulterà ben fermo e spumoso.

Unire a questo punto la panna montata e mescolare delicatamente a mano per non smontare la crema.

Use a food processor to whisk the sugar and yolks, then add the mascarpone and continue to whisk until the ingredients are firm and frothy.

Now add the whipped cream and mix gently by hand so the cream does not deflate.

# Crema zabaione

## Zabaglione cream

■ ☐ ☐

*Ingredienti*
- *13 tuorli d'uovo*
- *150 g di zucchero*
- *30 g di farina*
- *225 ml di Marsala*
- *75 g di crema pasticciera*
- *50 g di panna montata*

*Ingredients*
- *13 egg yolks*
- *150 g (¾ cup) sugar*
- *30 g (2 tbsps) flour*
- *225 ml (1 cup) Marsala*
- *75 g (3 oz) confectioner's custard*
- *50 g (3 tbsps) whipped cream*

Mescolare con cura i tuorli con lo zucchero e unire poi la farina.

Portare a bollore il Marsala e versarlo poco alla volta nell'impasto.

Riportare sul fuoco e lasciar bollire la crema per un paio di minuti sempre mescolando, quindi unire la crema pasticciera, lasciar raffreddare e aggiungere infine la panna montata.

Mix the yolks carefully with the sugar and add the flour.

Bring the Marsala to the boil and slowly pour into the mixture.

Return to the fire and let the cream simmer for a few minutes, stirring, then add the confectioner's custard; allow to cool and add the whipped cream.

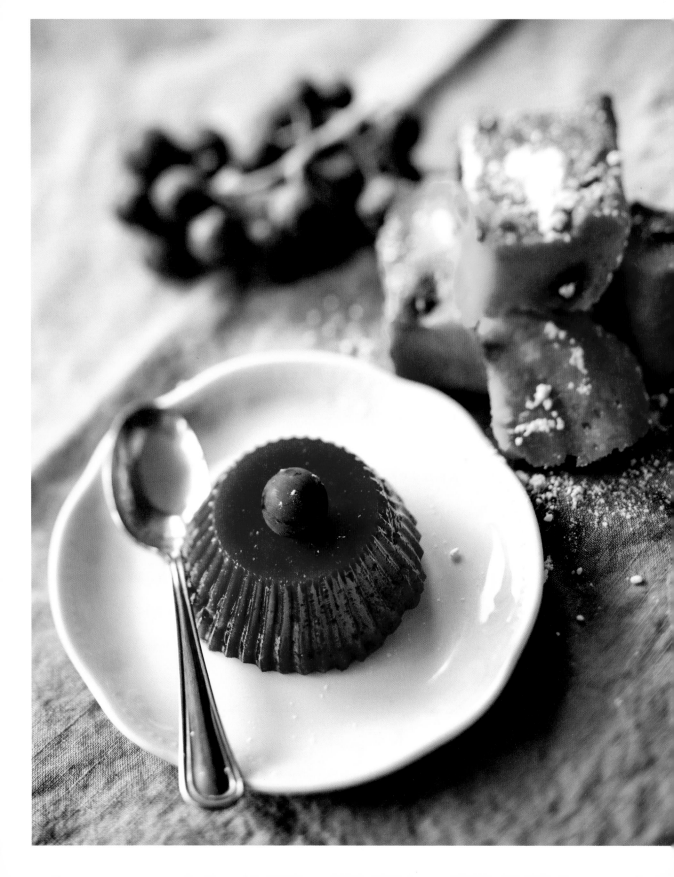

# Sugolo
## *Sugolo*

■ ☐ ☐

*Ingredienti*
- *1 l di mosto d'uva*
- *120 g di farina bianca*
- *100 g di zucchero*

*Ingredients*
- *1 l (4 cups) grape must*
- *120 g (1 cup) white flour*
- *100 g (½ cup) sugar*

In una ciotola mescolare la farina con lo zucchero e stemperare con il mosto.

Versare il composto setacciato attraverso un colino in una pentola d'acciaio e cuocere a fiamma bassa mescolando continuamente.

Quando inizia a bollire attendere 3 minuti prima di spegnere il fuoco.

Versare il budino in uno stampo di vetro e lasciare raffreddare.

In a bowl mix the flour with the sugar and add with the must.

Sieve the mixture into a steel saucepan and cook on a low heat stirring continuously.

When it starts to boil wait for 3 minutes before turning off heat.

Pour the pudding into a mould and leave to cool.

**Vino Wine:** "Dolce del Vicariato di Quistello" - Bianco di Quistello IGT Frizzante Cantina Sociale di Quistello (Mantova)
**Ristorante Restaurant:** Agriturismo Le Caselle, San Giacomo delle Segnate (Mantova)

Galleria

Café Restaurant & Pizza

# La Lombardia nel bicchiere

## A toast to Lombardy

Anche se la quantità di vino prodotto non è paragonabile a quella di altre regioni italiane, storicamente votate a questa attività, oggi la Lombardia può contare su 5 Docg, 22 Doc e 15 Igt e su vini di gran carattere, tra loro molto differenziati grazie alla geografia e alla varietà dei terreni che possono spaziare dalle cime valtellinesi alle colline moreniche del Garda e dell'Iseo fino ai colli appenninici dell'Oltrepò Pavese e alla pianura. Vitigni autoctoni e internazionali danno vita a prodotti sempre più caratterizzati da un crescente livello qualitativo.

Sono 3 i distretti viticoli più rinomati della Lombardia. La **Valtellina**, con i terrazzamenti faticosamente strappati ai ripidi pendii montani, produce due Docg: Valtellina Superiore e Sforzato (o Sfursat) di Valtellina, entrambe dal vitigno Nebbiolo, detto Chiavennasca.

La **Franciacorta**, piccola zona collinare in provincia di Brescia, è terra di Chardonnay, Pinot Bianco e Pinot Grigio, e produce ottimi e rinomatissimi spumanti metodo classico Docg. Con gli stessi vitigni, e anche con Cabernet Franc, Cabernet Sauvignon e Merlot vengono prodotti,

Although the number of bottles produced is not comparable to that of other Italian regions whose history is more deeply rooted in winemaking, today Lombardy can vaunt five DOCGs, twenty-two DOCs and fifteen IGTs, wines of great but quite distinct character because of regional geography and the variety of terroirs, spanning from Valtellina's peaks to Garda and Iseo's morainic hills, and the Apennine slopes of the Oltrepò Pavese, down to the plains. The native and international cultivars grown in the region continue to produce wines of increasing quality.

Lombardy has three well-known viticultural districts and the first is **Valtellina**, with terraced vineyards eked out of the steep mountain slopes, and producing the two DOCGs Valtellina Superiore and Sforzato (or Sfursat) di Valtellina, both from a nebbiolo known as chiavennasca.

Then there is **Franciacorta**, a limited hill zone in the province of Brescia, home to chardonnay, pinot bianco and pinot grigio, producing excellent, eminent classic method DOCG sparklers. The same Franciacorta varieties, along with cabernet franc, cabernet sauvignon and merlot, are

sempre in Franciacorta, i vini fermi della Doc Curtefranca.

Più a sud, interamente in provincia di Pavia, nell'**Oltrepò Pavese**, abbondano vini rossi da Barbera, Croatina, Bonarda e Uva rara, non mancano bianchi ottenuti da uve Riesling Italico, Moscato e Malvasia, anche se il vero vanto di questa zona si può considerare il Pinot Nero (da esso si ricava lo spumante Metodo Classico Docg).

La produzione tuttavia non si arresta alle zone più conosciute ed è spesso condivisa tra le regioni limitrofe. Ottimi vini Doc si realizzano sul versante occidentale del lago di **Garda** (Garda Classico, San Martino della Battaglia, Lugana), nel **Mantovano** (Colli Mantovani, Lambrusco), tra **Bergamo e il lago d'Iseo** (Valcalepio Doc e Moscato di Scanzo Docg). Tra Pavia, Lodi e Milano si produce la Doc **San Colombano al Lambro**. Si produce anche in Valcamonica, nel Varesotto e intorno al Lario: tutte queste aree, insieme ad altre 12 sparse per il territorio regionale, rientrano nel disciplinare Igt.

Un ringraziamento particolare va ad Aldo Fedeli, per l'accurata selezione dei vini.

used for the still Curtefranca DOC wines.

Further south, entirely in the province of Pavia, there is **Oltrepò Pavese** with its abundance of reds made from barbera, croatina, bonarda and uva rara. There are also plenty of whites from riesling italico, moscato and malvasia, although the pride and joy of this zone can be considered its pinot nero, used for the Metodo Classico DOCG sparkling wine.

Production is not restricted to the better-known zones, however, and often involves neighbouring regions. Superb DOC wines also come from the western side of Lake **Garda** (Garda Classico, San Martino della Battaglia, Lugana), **Mantua** (Colli Mantovani, Lambrusco), between **Bergamo and Lake Iseo** (Valcalepio DOC and Moscato di Scanzo DOCG). **San Colombano al Lambro** DOC is made in the area between Pavia, Lodi and Milan, but also in Valcamonica, Varesotto and around Lario, all areas covered by the IGT production protocol along with twelve others dotted around the region.

Special thanks to Aldo Fedeli for the meticulous wine selection.

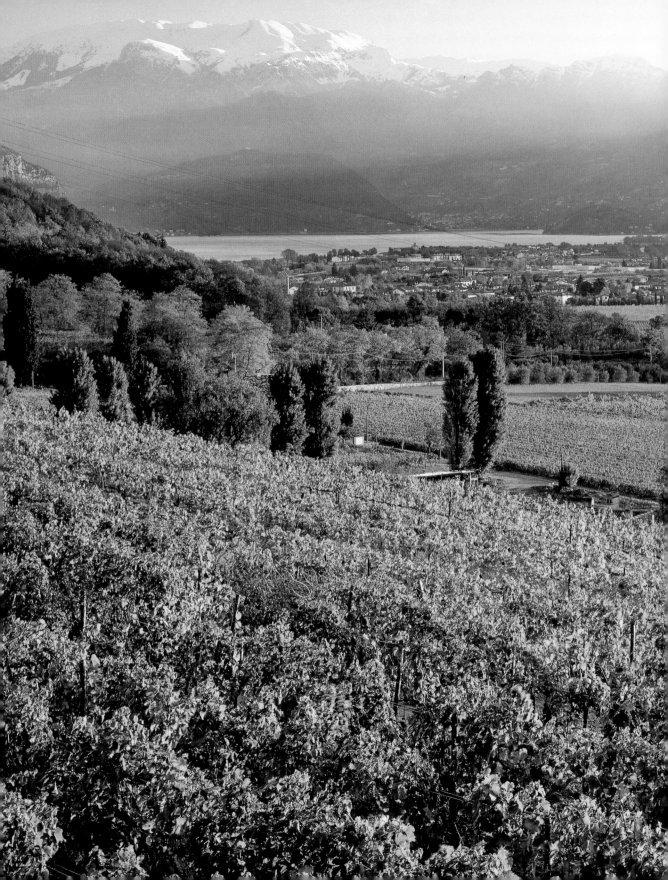

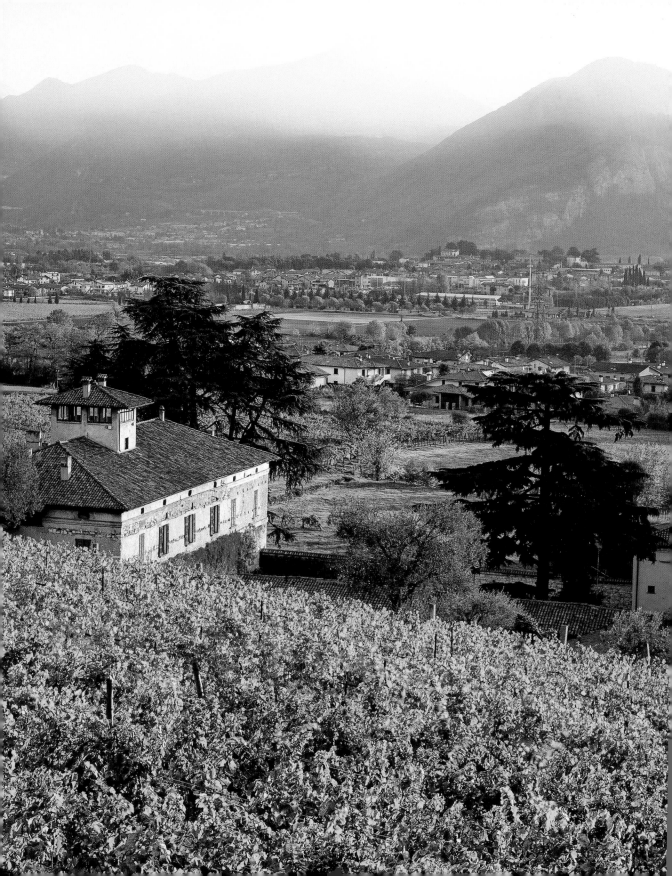

*La Lombardia nel bicchiere*
A toast to Lombardy

## 5 Stelle Sfursat

**Uve Grapes:** Nebbiolo-Chiavennasca 100%
**Classificazione Classification:** Sforzato di Valtellina Docg
**Cantina Winery:** Nino Negri, Chiuro (Sondrio)

Ha colore rubino carico, un profumo ricco e molto complesso, con eleganti sentori di prugna sotto spirito e tabacco e note speziate che sfumano nel caffè. Il sapore è concentrato, vigoroso, intenso e piacevole, con fondo di mora matura e spezie. Ideale in accoppiata con carni rosse, selvaggina e formaggi stagionati.

Deep ruby red in colour with a rich, very complex nose, elegant hints of plums in liqueur, tobacco and notes of spice sliding into coffee. The flavour is concentrated, vigorous, vibrant, pleasing and with a backdrop of ripe blackberry and spice. Perfect with red meat, game and aged cheese.

## Brolettino

**Uve Grapes:** Turbiana 100%
**Classificazione Classification:** Lugana Doc
**Cantina Winery:** Ca' dei Frati, Lugana di Sirmione (Brescia)

Il profumo evidenzia sentori di frutta matura, pesche, mele gialle e rose, il gusto è deciso, ma al tempo stesso fresco ed elegante. Ottimo in abbinamento con zuppe invernali, legumi, paste con sughi bianchi, carni bianche e pollame, formaggi di media stagionatura, pesci e crostacei.

Hints of ripe fruit on the nose, with peach, and yellow and pink apples. The surefooted palate is both fresh and elegant. Excellent served with winter soups, pulses, pasta with white sauces, white meat and poultry, medium-ripe cheeses, fish and shellfish.

## Brugherio

**Uve Grapes:** Pinot Nero 100%
**Classificazione Classification:** Oltrepò Pavese Doc
**Cantina Winery:** Marchese Adorno, Retorbido (Pavia)

Di colore rosso porpora scarico, ha profumo elegante, in gioventù con sentori di piccoli frutti, particolarmente ribes nero, in evoluzione più complesso, con sentori speziati. Il sapore è ampio e avvolgente, strutturato. Accompagna idealmente le carni delicate.

Pale crimson in colour with an elegant nose. Scents of berries – especially blackcurrant – when young but evolving into more complex layers with spicy hints. The spacious palate is all-embracing and structured. A fitting companion for delicate meats.

**La Lombardia nel bicchiere**
*A toast to Lombardy*

### Curtefranca Bianco

**Uve Grapes:** Chardonnay 60-70%,
Pinot Bianco 30-40%
**Classificazione Classification:**
Curtefranca Doc
**Cantina Winery:** Ricci Curbastro,
Capriolo (Brescia)

Il colore è giallo paglierino tenue,
con riflessi verdolini, e il profumo
delicato e intenso con sentori di
frutta fresca. Il sapore è secco e
possiede una gradevole freschezza
sottolineata da una vena acidula.
Adatto per antipasti e primi piatti
delicati, pesce, carni bianche e
formaggi freschi.

A pale straw yellow colour with
greenish reflections, and the delicate
yet intense fragrance shows hints
of fresh fruit. The dry palate has
a pleasant freshness underpinned
by the acidity. Suitable for delicate
starters and first courses, fish,
white meats, and young cheeses.

### Curtefranca Rosso

**Uve Grapes:** Cabernet Franc 25%,
Cabernet Sauvignon 30%,
Merlot 45%
**Classificazione Classification:**
Curtefranca Doc
**Cantina Winery:** Cavalleri,
Erbusco (Brescia)

Di colore rosso vivace e sfumature
dal viola al granato in base all'età,
ha profumo fruttato ed erbaceo e
sapore asciutto e sapido. Si accosta
bene a risotti, paste con sughi di
carne, secondi piatti a base di carne
e cacciagione.

A vibrant red colour nuanced with
violet through to garnet, changing as
it ages. The nose is fruity and grassy,
the palate crisp and savoury. A good
partner for risotto, pasta with meat
sauces, meat and game main courses.

### Doge

**Uve Grapes:** Moscato
di Scanzo 100%
**Classificazione Classification:**
Moscato di Scanzo Docg
**Cantina Winery:** La Brugherata,
Scanzorosciate (Bergamo)

Di colore rosso rubino con sfumature
ambrate, ha profumo intenso e
armonico con sentori di confettura
e frutta cotta, floreali di rosa canina
e speziati di cannella e pepe. Il gusto
è piacevolmente armonico. Si sposa
con formaggi erborinati come il
gorgonzola dolce, pasticceria secca
e cioccolato.

A ruby red colour with amber hues,
an intense, well-behaved nose with
hints of jam and cooked fruit, floral
notes of rosehip, and spiced hints of
cinnamon and pepper. The palate is
nicely harmonious. A perfect partner
for mild gorgonzola, biscuits and
chocolate.

**La Lombardia nel bicchiere**
*A toast to Lombardy*

### Garboso

**Uve Grapes:** Barbera 100%
**Classificazione Classification:**
Barbera Igt
**Cantina Winery:** Le Fracce,
Mairano di Casteggio (Pavia)

Colore rosso rubino intenso
e profumo piacevolmente fruttato
di prugna matura e fragoline di
bosco. Ha sapore pieno e persistente.
Si accompagna a primi piatti in
genere, carni bianche e rosse,
formaggi di media stagionatura.

Intense ruby red colour and
pleasantly fruity aromas of ripe
plum and wild strawberries, lead to
a full, lingering palate. Serve with
first courses, white and red meat,
medium-ripe cheeses.

### I Gelsi

**Uve Grapes:** Barbera 100%
**Classificazione Classification:**
Provincia di Pavia Igt
**Cantina Winery:** Monsupello,
Torricella Verzate (Pavia)

Di colore rosso rubino carico con
riflessi violacei, ha profumo intenso
e deciso con sentori di frutti rossi
e sapore corposo e strutturato. Si
abbina a cibi saporiti e caratterizzati
da una certa untuosità come
cotechino, carni grasse in umido,
faraona e oca, ma anche risotto
alla milanese e funghi.

Deep ruby red colour with violet
reflections, an intense, confident
nose, with hints of red fruit,
revealing a full-bodied, structured
palate. Recommended with
flavoursome foods tending to
oiliness like cotechino, stewed fat-
rich meats, guinea fowl and goose,
but also Milan-style risotto, and
mushrooms.

### Grumello

**Uve Grapes:** Nebbiolo-
Chiavennasca 100%
**Classificazione Classification:**
Valtellina Superiore Docg
**Cantina Winery:** Mamete
Prevostini, Mese (Sondrio)

Di colore rosso rubino scarico
tendente al granato, ha profumo
sottile e persistente di nocciola,
more e ribes. Il sapore è vellutato,
armonico e fresco. Si abbina con
selvaggina, arrosti, brasati, spezzatini
e stracotti di carne, salumi e
formaggi a pasta dura e stagionati.

Pale ruby red in colour tending
to garnet, with a subtle, lingering
nose of hazelnuts, blackberries
and redcurrants. The velvety
palate is fresh and harmonious.
Recommended with game,
roasts, braised and stewed meats,
charcuterie, and hard, ripe cheeses.

*La Lombardia nel bicchiere*
A toast to Lombardy

## Inferno Riserva

**Uve Grapes:** Nebbiolo-Chiavennasca 100%
**Classificazione Classification:** Valtellina Superiore Docg
**Cantina Winery:** Aldo Rainoldi, Chiuro (Sondrio)

Il colore è rosso rubino intenso, il profumo fine, con note di tabacco su fondo di prugne e terra bagnata. Questo vino di grande personalità accompagna egregiamente carni rosse, selvaggina e formaggi.

Deep ruby red in colour, with a subtle nose showing notes of tobacco over plums and wet earth. This feisty wine is a fine partner for red meat, game and cheeses.

## Max Rosé

**Uve Grapes:** Chardonnay 70% , Pinot Nero 30%
**Classificazione Classification:** Franciacorta Docg
**Cantina Winery:** Berlucchi, Borgonato di Corte Franca (Brescia)

Di color rosa tenue, ha profumo complesso, fragrante e vivace, con note marcate di frutti di bosco e frutta matura. Il sapore è pieno, vellutato, morbido. Ottimo come aperitivo, si abbina perfettamente a salumi, carni saporite, formaggi a media stagionatura, crostacei e a dolci di sapore acidulo (fragole, mirtilli) e macedonie di frutta fresca.

A pale pink shade and a complex nose that is both fragrant and lively, with pronounced berry and ripe fruit notes. The velvety palate is full and soft. An excellent aperitif that suits charcuterie, flavoursome meats, medium-ripe cheeses, shellfish, and even tart desserts made with strawberries or blueberries, or a fresh fruit salad.

## Mazzolino

**Uve Grapes:** Croatina 100%
**Classificazione Classification:** Bonarda dell'Oltrepò Pavese Doc
**Cantina Winery:** Tenuta Mazzolino, Corvino San Quirico (Pavia)

Di colore rosso rubino carico e brillante con riflessi violacei, ha profumo fine ed elegante con sentori di piccoli frutti rossi, mora e ciliegia matura. Il sapore è strutturato e complesso, con retrogusto di mandorla. Si adatta a primi piatti come ravioli di carne e risotti e a secondi di carne rossa e bolliti.

A deep, shimmering ruby red tinged with violet, revealing a subtle, elegant nose with hints of red berries, blackberries and ripe cherries. The well-structured, complex palate finishes on an almond note. Suitable for first courses like ravioli stuffed with meat, risottos, and main courses of red or boiled meat.

**La Lombardia nel bicchiere**
*A toast to Lombardy*

### Montecérésino

**Uve Grapes:** Pinot Nero 100%
**pClassificazione Classification:**
Oltrepò Pavese Docg
**Cantina Winery:** Travaglino,
Calvignano (Pavia)

Brut dal colore rosato naturale con
sentori di piccoli frutti di bosco,
cassis, ribes, lampone e giaggiolo
su fondo di confettura rossa e gusto
armonico con gradevole retrogusto
di mandorla amara. Si abbina
egregiamente a tutto il pasto,
in particolare alla carne.

A natural rose-coloured brut
with aromas of forest fruits, cassis,
blackcurrant, raspberry, and iris
against back notes of red jam,
with a well-orchestrated palate
and pleasant bitter almond finish.
Good throughout the meal,
especially with meat.

### Novalia

**Uve Grapes:** Chardonnay 100%
**Classificazione Classification:**
Franciacorta Docg
**Cantina Winery:** Villa Crespia,
Azienda agricola fratelli Muratori,
Adro (Brescia)

Un brut in cui acidità e freschezza
derivata da sentori di frutta acerba
ben si armonizzano con note
persistenti floreali di rosa e di tiglio
e sentori vegetali e di lieviti. Perfetto
come aperitivo, si sposa felicemente
con le crudité di pesce e con tutti i
piatti a base di verdure.

Acidity and the freshness brought
by hints of unripe fruit harmonize
well in this brut with lingering floral
notes of rose and lime blossom, and
vegetal and yeasty hints. Perfect
as an aperitif, goes well with fish,
crudités, and all vegetable dishes.

### RosaMara

**Uve Grapes:** Groppello, Marzemino,
Sangiovese, Barbera
**Classificazione Classification:**
Valtènesi Doc
**Cantina Winery:** Costaripa,
Moniga del Garda (Brescia)

Di colore molto tenue di rosa fiorita,
possiede profumo ampio ma leggero
di fiori di biancospino, di amarena
e melograno. Il sapore è armonico
e ampio con leggerissimo retrogusto
di mandorla amara.

The palest blush in colour, showing
a well-rounded but light note of
hawthorn blossom, cherry and
pomegranate. The palate is well-
orchestrated and spacious, with
hints of bitter almond in the finish.

# 263

*La Lombardia nel bicchiere*
A toast to Lombardy

### Rosso di Luna

**Uve Grapes:** Cabernet Sauvignon 60%, Merlot 40%
**Classificazione Classification:** Valcalepio Doc
**Cantina Winery:** Monzio Compagnoni, Scanzorosciate (Bergamo)

Di colore rosso granato intenso, ha profumo variegato che va dal fruttato (ciliegia e prugna) al balsamico (eucalipto). Il sapore è concentrato, lungo e potente. Si consiglia in abbinamento con tutti i piatti importanti a base di carni rosse e selvaggina e su formaggi a pasta dura e saporita.

A deep garnet colour and a wide-ranging nose profile from fruit-forward cherry and plum to balsamic eucalyptus. The concentrated palate is long and powerful. Recommended with main courses of red meats and game, and with hard, ripe cheeses.

### Sabrage

**Uve Grapes:** Pinot Nero 65-70%, Chardonnay 30-35%
**Classificazione Classification:** Spumante Metodo Classico
**Cantina Winery:** Anteo, Rocca de' Giorgi (Pavia)

Di colore limpido, paglierino, con riflessi luminosi, all'olfatto mostra un bouquet raffinato, con note agrumate, leggermente speziate e sottile tostatura. Il sapore è equilibrato, lungo e persistente. Si serve freddo come aperitivo, ed è ottimo su antipasti, pesci, molluschi, primi piatti e carni bianche.

Clear, straw yellow in colour, with gleaming reflections, the nose offers a refined profile citrus, slightly spicy notes and subtle toasty hints. The palate is well-balanced, long and lingering. Serve cold as an aperitif or as an excellent companion for fish, shellfish, appetizers, first courses and white meats.

### San Colombano Riserva

**Uve Grapes:** Croatina 45%, Barbera 45%, Merlot 15%
**Classificazione Classification:** San Colombano Doc
**Cantina Winery:** Pietrasanta, San Colombano al Lambro (Milano)

Il colore è rosso rubino intenso, il profumo contiene note fruttate di ciliegia. Il sapore è morbido e fresco, sapido ed equilibrato. Perfettamente abbinabile a piatti di carni rosse, arrosti o grigliate e a formaggi stagionati.

The colour is deep ruby red, while the nose shows fruity cherry notes and the soft, fresh palate is savoury and well-behaved. A wine that works perfectly with red meats, roasts, grilled meats, and cheeses.

*La Lombardia nel bicchiere*
A toast to Lombardy

### Sassella

**Uve Grapes:** Nebbiolo-Chiavennasca 100%
**Classificazione Classification:** Valtellina Superiore Docg
**Cantina Winery:** Triacca, Bianzone (Sondrio)

Vino ricco e strutturato dal caratteristico profumo con sentori di lampone e di piccoli frutti, ma anche di viola e di rosa canina; il sapore è asciutto, vellutato, robusto con fondo di liquirizia e prugne secche. Si abbina a primi piatti, carni e formaggi.

This rich, well-structured wine shows a characteristic nose with hints of berry fruit including raspberry, but also of violet and rosehip; the sturdy palate is lean and velvety, with a backdrop of liquorice and prunes. Serve with first courses, meats and cheeses.

### Satèn

**Uve Grapes:** 100% Chardonnay
**Classificazione Classification:** Franciacorta Docg
**Cantina Winery:** Bellavista, Erbusco (Brescia)

Il colore di questo brut è giallo paglierino con riflessi leggermente dorati. Intenso e suadente il profumo che si apre in un complesso e soave bouquet di fiori di pesco, agrumi, miele e nocciole. Il suo sapore regala sensazioni di gentilezza e grazia.

A straw yellow brut with slightly golden reflections. The nose, intense and seductive, opens into a complex, silky bouquet of peach blossom, citrus, honey and hazelnuts. The palate is awash with smooth, flowing notes.

### Le Sincette

**Uve Grapes:** Chardonnay 100%
**Classificazione Classification:** Garda Doc
**Cantina Winery:** Le Sincette, Picedo di Polpenazze del Garda (Brescia)

Di colore giallo paglierino brillante con riflessi verdolini e note di frutta a polpa bianca e fiori di tiglio; il sapore è pieno, rotondo e armonico. È ideale su piatti a base di pesce di lago, crostacei, frutti di mare, risotti e sformati di verdure.

A brilliant straw yellow colour with greenish hints. On the nose, notes of white-fleshed fruit and linden flowers, with a full, round, well-orchestrated palate. Ideal to accompany dishes made with lake fish, and shellfish, seafood, risotto, and vegetable flans.

*La Lombardia nel bicchiere*
A toast to Lombardy

## Surie

**Uve Grapes:** Merlot 50%,
Cabernet 50%
**Classificazione Classification:**
Valcalepio Rosso Riserva Doc
**Cantina Winery:** Il Calepino,
Castelli Calepio (Bergamo)

Di colore rosso rubino carico con
riflessi aranciati, ha profumo intenso,
armonico ed elegante con ricordi
di frutta matura e poi di legno
tostato e cannella. Il sapore è caldo
e avvolgente e lascia percepire dalla
vaniglia al caffè tostato, dalla frutta
matura alle spezie. Si abbina a carni
rosse, arrosti e formaggi stagionati.

A deep ruby red colour with
orange reflections, and an intense,
harmonious, elegant nose with
echoes of ripe fruit, charred oak
and cinnamon. The warm palate
is all-embracing, revealing hints of
vanilla, roasted coffee beans, ripe
fruit and spices. A great partner for
red meat, roasts and cheeses.

## Uccellanda

**Uve Grapes:** Chardonnay 100%
**Classificazione Classification:**
Curtefranca Doc
**Cantina Winery:** Bellavista,
Erbusco (Brescia)

Ha colore giallo con riflessi dorati,
profumo ampio, elegante, suadente
di leggera vaniglia, in armonioso
equilibrio con sentori di mela
golden, mela cotogna e frutta
matura. Sapore ricco di eleganza,
morbidezza e struttura, con lunga
persistenza e sensazione aromatica.

The yellow colour reflects hints
of gold, with a well-rounded, elegant
and persuasive nose hinting at
vanilla, nicely behaved with notes
of golden delicious, quince and ripe
fruit. The palate is richly elegant,
soft and well-structured, with a long,
aromatic finish.

## Vintage Collection Brut

**Uve Grapes:** Chardonnay 55%,
Pinot Bianco 15%, Pinot Nero 30%
**Classificazione Classification:**
Franciacorta Docg
**Cantina Winery:** Ca' del Bosco,
Erbusco (Brescia)

Il colore di questo brut è giallo
paglierino con riflessi dorati, il
profumo contiene note di frutta
fresca (mela, pera, albicocca,
arancia amara e limone), il sapore
è secco e fruttato. Si abbina a piatti
importanti, in particolare a quelli a
base di pesce.

A straw yellow hue with golden
reflections, the nose shows hints of
fresh fruit like apple, pear, apricot,
bitter orange and lemon; the palate
is lean and fruity. A good partner for
main courses, especially fish recipes.

# *Ristoranti*

## *Restaurants*

**Agriturismo Le Caselle**
*San Giacomo delle Segnate (Mantova),*
*via Contotta 21, tel. +39 0376616391,*
*www.agriturismolecaselle.com*
Il cappone ruspante e le mostarde
mantovane sono le eccellenze di
questo graziosissimo agriturismo nella
campagna mantovana, al confine tra
Lombardia, Emilia-Romagna e Veneto,
regioni da cui assorbe molte influenze
gastronomiche, pur rimanendo fedele
a una cucina mantovana di tradizione.
Dalle carni tenere e saporite, il cappone
viene allevato nell'azienda agricola
dai tempi dei Gonzaga, con metodi
completamente naturali, sotto l'occhio
attento ed esperto di Gianfranco
Cantadori. Frutta di stagione appena
colta e metodi artigianali sono alla
base delle saporitissime mostarde
mantovane, preparate ad arte da
Raffaella Gangini Cantadori.

**Dispensa Pani e Vini**
*Torbiato di Adro (Brescia), via Principe*
*Umberto 23, tel. +39 0307450757,*
*www.dispensafranciacorta.com*
Vittorio Fusari è l'anima della
Dispensa, uno spazio tutto dedicato
al cibo e al vino di qualità. Seleziona
personalmente le materie prime
migliori e scova le specialità artigianali

**Agriturismo Le Caselle**
*San Giacomo delle Segnate*
*(province of Mantua),*
*Via Contotta 21, tel. +39 0376616391,*
*www.agriturismolecaselle.com*
Free-range capons and sweet
Mantua pickle are the stars at this
lovely farmhouse restaurant in the
countryside bordering on Lombardy,
Emilia Romagna and Veneto, regions
which inspire many of the recipes here
although cooking is basically faithful
to local tradition. The capon is tender
and tasty, a bird bred on the farm
since the time of the Gonzagas, using
completely natural methods under the
watchful, expert eye of Gianfranco
Cantadori. Freshly picked seasonal
fruit and artisanal methods are used for
the flavoursome sweet Mantua pickle,
skilfully prepared by Raffaella Gangini
Cantadori.

**Dispensa Pani e Vini**
*Torbiato di Adro (province of Brescia),*
*Via Principe Umberto 23,*
*tel. +39 0307450757,*
*www.dispensafranciacorta.com*
Vittorio Fusari is the life and soul of
Dispensa, a venue dedicated entirely
to quality food and wine. He selects
the best raw materials in person and

italiane, provenienti da filiere dirette. Il tutto con un approccio moderno alla cucina ma ben radicato nella tradizione, in particolare quella della sua amata Franciacorta, con la convinzione che il cibo non è solo una ricetta, ma la sapienza con cui l'uomo ha saputo arricchire un bisogno trasformandolo in un piacere, nel rispetto della natura e dei suoi tempi. Perché per Fusari mangiar bene avvicina le persone, aiuta a trovare punti di vista comuni e a essere felici.

**Locanda Vecchia Pavia "Al Mulino"**
*Certosa di Pavia, via al Monumento 5, tel. +39 0382925894,*
*www.vecchiapaviaalmulino.it*
Situata nel cuore della Certosa di Pavia, nell'antico mulino quattrocentesco annesso all'abbazia cistercense, è un'oasi di serenità e di buon gusto, animata dalla cortesia e dalla competenza di Oreste e Anna Maria Corradi e di tutto lo staff. Trionfo dei sapori più tipici della Lombardia, non solo di quelli della Bassa, offre inoltre numerosi spunti creativi, sia sul versante terra sia su quello mare, da accompagnare con uno dei vini della fornitissima cantina. Il ristorante ha ricevuto una stella Michelin.

seeks out Italian artisanal specialities directly from the production chain. He has a modern approach to cooking but deeply rooted in tradition, above all that of his beloved Franciacorta, believing that food is not just a recipe, and the wisdom with which people have enriched a necessity has turned it into a pleasure, respecting nature and its cycles. Fusari knows that eating well brings people together, helps find shared ideas and certainly brings joy.

**Locanda Vecchia Pavia "Al Mulino"**
*Certosa di Pavia, Via al Monumento 5, tel. +39 0382925894,*
*www.vecchiapaviaalmulino.it*
Located in the heart of the Certosa di Pavia, in the fifteenth-century mill attached to the Cistercian abbey, this is an oasis of peace and good taste, even more charming thanks to the courtesy and skill of Oreste and Anna Maria Corradi and their staff. Lombardy's most typical dishes triumph here, not just those of the plain, with a wealth of creative ideas both for surf and turf recipes, accompanied by wines from the well-stocked cellar. The restaurant vaunts a Michelin star.

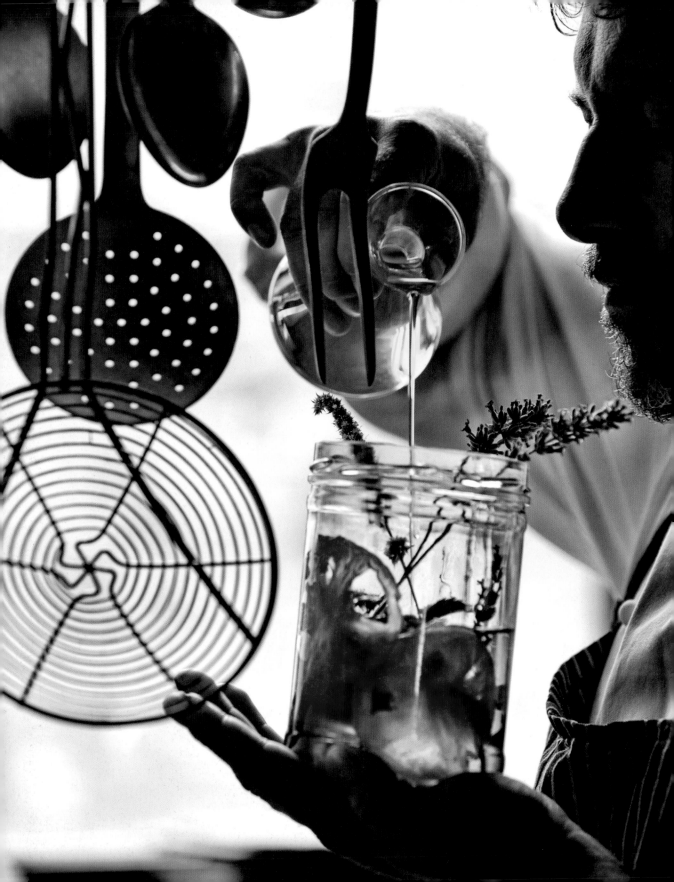

### Ratanà

*Milano, via de Castilla 28,*
*tel. +39 0287128855, www.ratana.it*
Tra le mani di Cesare Battisti la
cucina della tradizione milanese
e lombarda prende nuova linfa e
viene sapientemente reinterpretata
secondo il suo estro. Attenzione alle
materie prime, selezionate in base a
qualità, stagionalità e provenienza e
un approccio moderno all'esecuzione
dei piatti fanno del Ratanà il punto di
riferimento per tutti gli amanti della
cucina locale in chiave contemporanea.
Circondato dai grattacieli-simbolo
della nuova Milano, può godere di
una location esclusiva, in una palazzina
dei primi del Novecento, all'interno
di un delizioso giardino pubblico.
La pasticceria è affidata alle abili mani
di Luca De Santi, la cantina all'attenta
selezione di Federica Fabi.

### Trattoria Guallina

*Mortara, frazione Guallina (Pavia),*
*via Molino Faenza 19,*
*tel. +39 038491962,*
*www.trattoriaguallina.it*
In mezzo alla tranquilla campagna
della Lomellina, da 30 anni la trattoria
propone ai suoi ospiti tutti i sapori più
tipici della gastronomia locale. L'oca, le

### Ratanà

*Milan, Via de Castilla 28,*
*tel. +39 0287128855, www.ratana.it*
In the hands of Cesare Battisti,
traditional Milan and Lombard cuisine
is inspired, cleverly reinterpreted by
his flair. Attention to raw materials,
selected according to quality,
seasonality and provenance, and
a modern approach in preparing
dishes make Ratanà a benchmark
for all lovers of local cuisine in a
contemporary key. Surrounded by new
Milan's iconic skyscrapers, diners can
enjoy an exclusive location, in an
early 20th-century building set inside
lovely public gardens. Patisserie is
entrusted to the able hands of Luca
De Santi; the wine cellar is carefully
stocked by Federica Fabi.

### Trattoria Guallina

*Mortara, Frazione Guallina*
*(province of Pavia), Via Molino*
*Faenza 19, tel. +39 038491962,*
*www.trattoriaguallina.it*
Over the last thirty years, this trattoria
deep in the tranquil Lomellina
countryside has offered guests all
the most typical dishes of the local
cuisine. Goose, snails and frogs are
the unrivalled stars, along with rice.

lumache e le rane sono le protagoniste indiscusse, insieme al riso. Le proposte sono tradizionali, nel rispetto della qualità delle materie prime e delle loro stagionalità, a volte impreziosite dagli chef Edi Fantasma e Carlo Carrega da spunti creativi e con un occhio alle esigenze dell'alimentazione moderna. Ottima la cantina. Tutto questo, unito alla cordialità di Elena Delù, ne fa un'oasi culinaria in queste terre sospese tra acqua e verde.

The menu is traditional, respecting the quality of the raw materials and their seasonality, sometimes enhanced by the chefs Edi Fantasma and Carlo Carrega with some creative touches and an eye to the demands of modern catering. Excellent wine cellar. All seasoned with the warmth of Elena Delù in a gourmet's paradise, nestling in these lands set amidst greenery and waters.

15-05/2013
SATEN    HL 155+LIEVITI
T.ARANCIO
        INIZIO CAVOO

16/05/2013
...LIEVITI

16.05.2013
BRUT CV4   HL 102+LIEVITI
DOPO SATEN
TAPPO Ⓕ ROSSA

17/05/2013
BRUT   HL 160
FINE CAVOO

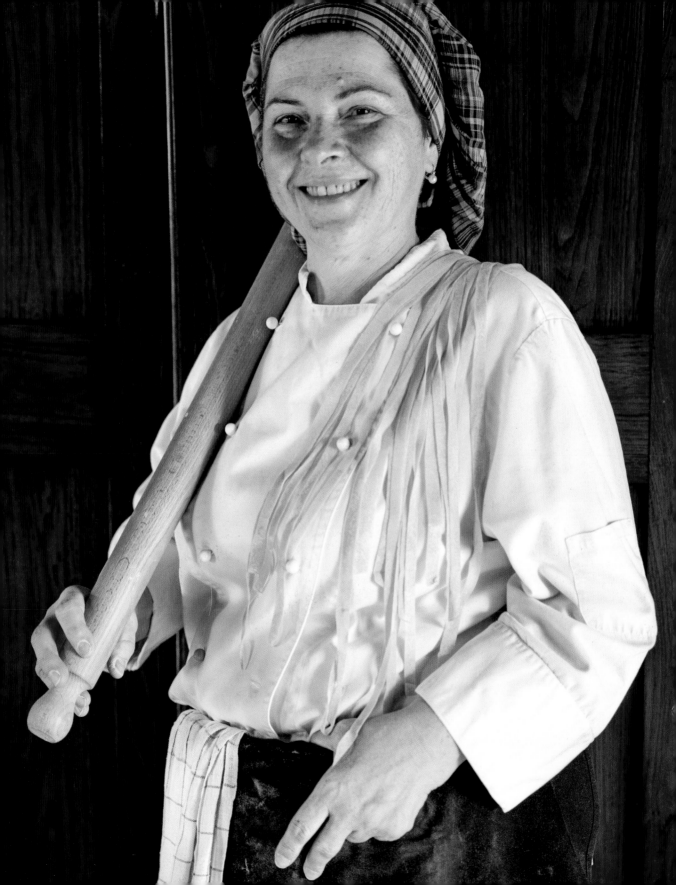

**Agnoli**
Pasta fresca all'uovo simile ai tortellini, ripiena
di carne tritata, che si gusta in brodo o al sugo.

**Bitto**
Formaggio Dop e presidio Slow Food di media durezza,
ottenuto da latte vaccino appena munto e una piccola
percentuale di latte caprino di razza orobica, stagionato
fino a 10 anni. Si produce nelle Valli di Albaredo e
Gerola e negli alpeggi confinanti (provincia di Sondrio).

**Branzi**
Formaggio tipico dell'alta Val Brembana, in provincia
di Bergamo, prodotto con latte intero di mucca e
stagionato fino a 6-7 mesi, dal sapore dolce e delicato.

**Bresaola**
Salume Igp prodotto in provincia di Sondrio (Valtellina
e Valchiavenna), ottenuto dai tagli migliori del manzo,
salato e aromatizzato, quindi lasciato ad asciugare fino
a 8 settimane.

**Bruscandolo**
Nome locale del germoglio del luppolo.

**Brüscitt**
Piatto a base di carne tagliata a pezzettini, tipico
di Busto Arsizio, il cui nome deriva dalla somiglianza
con le briciole.

**Busecca**
Nome locale della trippa alla milanese.
La "busecca matta" è invece una finta trippa, una
rielaborazione che non prevede l'uso di carne.

**Casera**
Formaggio valtellinese Dop prodotto con latte vaccino
parzialmente scremato, maturato per almeno
70 giorni e dal sapore dolce.

**Caponsei**
Gnocchetti di pane legati con uova e burro, tipici
della cucina mantovana.

**Casonsei**
Pasta fresca ripiena (casoncelli), diffusa un po'
in tutta la regione, in particolare nella Bergamasca
e nel Bresciano.

**Cavédano**
Pesce di acqua dolce della famiglia dei Ciprinidi,
di colore grigio-bluastro e piuttosto lungo.

**Formai de Mut**
Formaggio Dop dell'alta Val Brembana, ottenuto con
latte di vacca intero, maturato almeno 45 giorni e fino
a diversi anni, dal sapore delicato e non piccante.

**Lavarello**
Pesce di acqua dolce della famiglia dei Salmonidi,
piuttosto lungo, noto anche come coregone.

**Lugànega**
Salsiccia fresca di carne suina.

**Margottino**
Sformatino tipico bergamasco a base di uova e semolino,
il cui nome deriva dallo stampino di forma troncoconica
(margotta o margot).

**Mariconda**
Minestra in brodo di gnocchetti a forma di palline
di pane raffermo, uova, formaggio e burro.

**Mascarpone**
Formaggio a base di panna di latte vaccino,
particolarmente usato in pasticceria.

**Missoltino**
Agone (pesce di lago dalla forma piuttosto allungata)
salato ed essiccato. È presidio Slow Food.

**Mondeghili**
Polpettine di carne, pane raffermo, uova e formaggio, tipiche di Milano.

**Mostarda**
Preparazione a base di frutta mista candita e senape, dal caratteristico sapore dolce e piccante, declinata in numerose varianti locali.

**Offella**
Biscotto secco di forma ovale, a base di farina, uova, burro, zucchero e olio d'oliva, prodotto nella città di Parona (Lomellina).

**Pannerone**
Formaggio ottenuto da latte vaccino intero non salato, stagionato per circa 60 giorni, dal sapore burroso e amarognolo. Presidio Slow Food, è un formaggio raro che si produce nel Lodigiano e nel Cremasco.

**Pizzoccheri**
Pasta tipica della Valtellina, in particolare di Teglio, a forma di spesse tagliatelle fresche o secche, ottenuta dalla miscela di farina di grano saraceno e poca farina di frumento.

**Quartirolo**
Formaggio molle Dop ottenuto da latte vaccino intero o parzialmente scremato e prodotto in tutta la regione.

**Raspadüra**
Formaggio tipico lodigiano e cremasco ottenuto dalla sfogliatura di forme giovani di Grana.

**Salamella**
Insaccato fresco a base di carne suina, generalmente speziata.

**Sciatt**
Frittelline a base di grano saraceno e formaggio fuso.

**Stracchino**
Formaggio a pasta molle e a breve stagionatura ottenuto con latte vaccino intero crudo o pastorizzato, tipico delle valli orobiche.

**Strangolapreti**
Gnocchetti di spinaci o di ortica tipici di Bergamo.

**Taleggio**
Formaggio Dop prodotto in quasi tutta la Lombardia e in parte delle regioni limitrofe, ottenuto da latte vaccino intero crudo o pastorizzato, stagionato per almeno 35 giorni e dal sapore dolce e lievemente acidulo. Il nome deriva dall'omonima valle bergamasca.

**Taragna**
Polenta ottenuta dalla miscela di farine di mais e di grano saraceno, tipica delle valli.

**Torrone**
Dolce tipico cremonese a forma di stecca dalla consistenza compatta ma friabile, a base di mandorle, zucchero, miele, albume d'uovo e aromi e rivestito di ostia.

**Vulp**
Piatto tipico di Mortara a base di pasta di salame d'oca e foglie di verza fritte.

**Agnoli**
Fresh egg pasta similar to tortellini, filled with ground meat and served in broth or in tomato sauce.

**Bitto**
A PDO cheese and Slow Food Presidium, medium hard, aged for up to ten years. Made with fresh cow's milk and a small percentage of milk from Orobica nanny goats, typical of the Albaredo and Gerola valleys, and the neighbouring mountain pastures (province of Sondrio).

**Branzi**
A cheese typical of the upper Val Brembana, in the province of Bergamo. Produced with cow's milk, aged for 6–7 months, it has a mild, delicate flavour.

**Bresaola**
IGP cured meat produced in the province of Sondrio (Valtellina and Valchiavenna), obtained from the best cuts of beef, salted and aromatized, and then left to dry for up to 8 weeks.

**Bruscandolo**
Local name for hop shoots.

**Brüscitt**
Typical of Busto Arsizio, the name of this recipe of meat chopped into small pieces comes from the dialect word for breadcrumbs.

**Busecca**
Local name for Milan-style tripe. "Busecca matta", on the other hand, is a faux tripe, a revamped recipe that does not use meat.

**Casera**
A mild Valtellina PDO cheese made from semi-skimmed cow's milk, aged for at least 70 days.

**Caponsei**
Bread gnocchi made with eggs and butter, a typical Mantua recipe.

**Casonsei**
Fresh, filled pasta (casoncelli), popular around the region generally, in particular in the Bergamo and Brescia area.

**Chub**
Freshwater fish of the Cyprinids family, greyish-blue in colour and quite long.

**Common whitefish**
Coregonus lavaretus, a long freshwater fish of the Salmonidae family.

**Formai de Mut**
PDO cheese, mild and not tangy, made in the upper Brembana Valley using whole cow's milk, aged at least 45 days and sometimes up to several years.

**Lugànega**
Fresh, narrow pork sausage.

**Margottino**
Typical Bergamo flan made from eggs and semolina, whose name derives from the truncated cone mould (margotta or margot).

**Mariconda**
Soup with dumplings of stale bread, eggs, cheese, and butter, served in broth.

**Mascarpone**
Cheese made from cow's-milk cream, often used in patisserie.

**Missoltino**
Sun-dried shad (a long lake fish), a Slow Food Presidium, called "Missultin" in local dialect.

**Mondeghili**
Typical Milanese meatballs made with stale bread, eggs and cheese.

**Mostarda**
A relish made with mixed candied fruit and mustard, typically sweet and spicy, offered in numerous variants.

**Offella**
Dry oval-shaped biscuit made from flour, eggs, butter, sugar, and olive oil, typical of Parona (Lomellina).

**Pannerone**
Buttery, bitterish cheese made with unsalted whole cow's milk, aged for about 60 days. This rare Slow Food Presidium is produced in the Lodi and Crema districts.

**Pizzoccheri**
Typical pasta from Valtellina, especially Teglio, these thick tagliatelle may be fresh or dried, and are made by mixing buckwheat flour with a hint of wheat flour.

**Quartirolo**
Soft cheese, PDO, made from whole or semi-skimmed cow's milk and produced throughout the region.

**Raspadüra**
A typical Lodi and Crema cheese made with shavings taken from young wheels of Grana Padano.

**Salamella**
A fresh sausage made with pork and usually aromatized.

**Sciatt**
Fritters made with buckwheat and melted cheese.

**Stracchino**
Soft-paste cheese, medium ripe, made from whole or pasteurized cow's milk, typical of the Orobic valleys.

**Strangolapreti**
Small gnocchi made with spinach or nettles, typical of Bergamo.

**Taleggio**
A PDO cheese produced in most of Lombardy and in some neighbouring regions, from whole raw or pasteurized cow milk, matured for at least 35 days. It has a sweet and slightly sour taste. The name comes from the eponymous Bergamo valley.

**Taragna**
A polenta made with blended cornmeal and buckwheat flour, typical of the valleys.

**Torrone**
Typical Cremona confectionery, sold in slabs that are compact but crumbly, made from almonds, sugar, honey, egg whites and aromas, and cased in thin wafer.

**Vulp**
A typical Mortara dish using goose salami and fried savoy cabbage.

# 285

*Index of recipes*

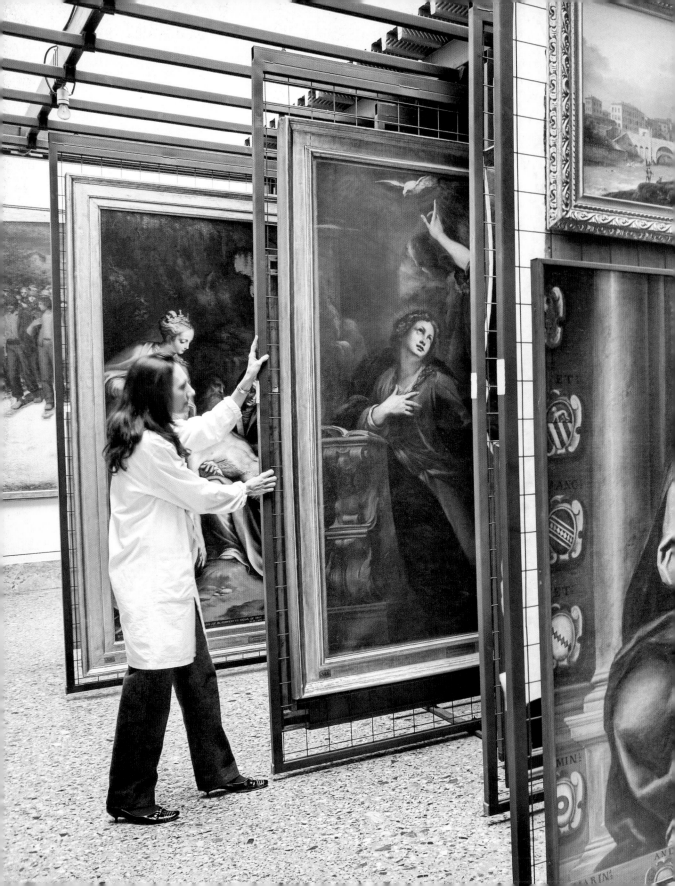

**2015 © SIME BOOKS**
Sime srl
Viale Italia 34/E
31020 San Vendemiano (TV) - Italy
www.sime-books.com

Editing e redazione Editing
**William Dello Russo**
Traduzione Translation
**Angela Arnone**
Design and concept
**WHAT! Design**
Impaginazione Layout
**Jenny Biffis**
**Marta Amistani**
Prestampa Prepress
**Fabio Mascanzoni**

Tutte le fotografie del libro sono di **Massimo Ripani** ad eccezione di:
All images were taken by **Massimo Ripani** except for:

**Matteo Carassale** p. 24, p. 25, p. 81, p. 130, p. 174, p. 214, p. 248
**Franco Cogoli** p. 236, p. 249
**Bruno Cossa** p. 135
**Gabriele Croppi** p. 4
**Colin Dutton** p. 36, p. 37, p. 88, p. 108, p. 109, p. 119
**Davide Erbetta** p. 228-229
**Olimpio Fantuz** p. 76
**Luca Gusso** p. 196-197
**Johanna Huber** p. 93
**Livio Piatta** p. 14
**Sandra Raccanello** p. 55, p. 134
**Stefano Scatà** p. 10, p. 204, p. 280-281

Le foto sono disponibili sul sito
Photos available on **www.simephoto.com**

I Edizione Marzo 2015
ISBN: 978-88-95218-90-8